U0000202

DREAMING IN THE BLACK BOX

黑盒子裡的夢

電影裡的
三倍長
人生

彭紹宇 PENG SHAO YU

獻給每個燈光暗下的時刻

To The Moments When The Lights Dim

目次

自序

我們永遠需要電影

開始書寫時，從沒想過能寫多長，走多遠，時而振筆，時而沉思，在文字中注入情感與不同人生階段對人情世故的理解，寫著寫著，也像是把那段時期的自己描摹下來。如今第一本書出版，這是我從未預料也不曾想像的事。我期盼這些文字能到達更遠的地方，帶給人們觸動與慰藉，正如電影給予我的一切。

我從小喜歡寫字，但不認為自己是個文筆多棒、多聰穎的人，所以得更辛勤磨筆練字。大學時期主修外交與國貿，看似與電影距離遙遠，那份愛電影的心卻是相同的，更因此督促自己用不同視角看待每部作品。在台中成長的孩子來到

台北求學，欣羨於大城市的霓虹流轉，讚嘆著讓人垂涎的各種繁華，更教我怦然動心的，是源源不絕的影展和多元種類的電影放映。那是我與電影結下緣分的起點。在電影面前，我先是觀眾，後是書寫者，這都來自一段與電影的綺遇。

二○一七年，楊德昌導演的《一一》在台北首次上映。仲夏午後，二十歲的我進入千禧年初的影像歲月，電影予我的強烈衝擊，至今仍難以忘懷——原來電影能拍成這樣，原來一個動人故事能影響我們的一生。片中男孩洋洋童言童語地說：「我要去告訴別人他們不知道的事情，給別人看他們看不見的東西。」多麼簡單卻又龐大的願望，這句話成為我往後寫作的目標，也是我一路守護電影、服務電影的初心。對我而言，沒有哪部電影非看不可，也沒有什麼電影不值得一提，因為我們永遠不知道，哪部作品的某段劇情或對白，將可能改變人的本質。這也是為什麼我們永遠需要電影。

電影是現實的縮影，我們希望在裡頭望見自己的態樣，看清社會的輪廓。影像當中的政治、歷史、現實、愛情、家庭與自我追尋，為觀影者的人生增添厚

度，也給予我們一張門票經歷那些沒有機會走過的人生。它們都化作本書的不同篇章，始於激情，終於安謐，透過光影與文字的相互作用，刻劃自己正經歷的、可能交疊的，或另一條毫無相干的平行時空，從中勾勒出的「三倍長人生」才得以醇厚迷人。在看過這些人生風景後，腳下踩出的步伐或許也能更加堅定踏實。

成書過程與拍電影皆是團隊合作，感謝為電影奉獻的每位電影人，也感謝出版社的始終相伴，更要感謝家人，尤其是父母與哥哥，他們是我最棒的觀影夥伴。感謝這條路上相遇的知音，以及每位給予幫助的貴人與前輩。我常覺得，書寫需要偌大勇氣，因為時時刻刻得將自己的情感托出。不過，之所以筆耕不輟，正因讀者存在，他們是創作者最棒的禮物，因此更要感謝將這本書捧在手心的你。

這是我信仰的電影，這是我真心的書寫，就讓我們走入文字裡頭，一起和我做一場，黑盒子裡的夢。

二〇二一年夏，寫於英國倫敦

彭紹宇

說出來，才不會遺忘

Remember

讓社會轉向的千萬份愚勇

——看《一九八七：黎明到來的那一天》

二〇一七年九月，描述一九八〇年光州事件的南韓轉型正義電影《我只是個計程車司機》（택시 운전사）上映，八〇年代的嘶吼尚迴盪耳邊，距離不到半年，《一九八七：黎明到來的那一天》（1987）又再度喚回南韓人三十年前的集體回憶。

當局者迷，巨大國家機器下的人們覺醒，彷若在茫茫孤洋中航行，尋不見岸可靠，是意志與上天（當權者）的賽跑。然而，現今我們回頭看，這些動盪時刻無不成為南韓發展的重要養分，一部部反思歷史的電影躍出水面，船過水有痕，南韓藝文界推動轉型正義的爆發力沛然莫之能禦。

發生在南韓的一九八七年「六月民主運動」，大多數台灣人可能不甚熟悉，然而值得注意的是，當年六月南韓爆發民主運動，一個月後的台灣也迎來解嚴，台韓民主化進程如此類似，我們不可不知。欲了解那年大事，就得從一九八〇年說起。

還記得《我只是個計程車司機》中勇敢的光州人嗎？光州事件發生於一九八〇年五月，儘管眾多無辜光州市民遭軍人武力鎮壓，因當局強硬封鎖消息、聯外道路，外界多數並不知情，呼應運動者也就有限，並未完全撼動時任總統全斗煥（전두환）的政權城池。事態出現改變是在七年後，隨著統治緊縮，南韓人民對於軍事獨裁、軍人干政愈發無法容忍，才發生由學生登高一呼、後續蔓延至全國的政治示威運動，而這部電影的故事也就由此開始。

「六月民主運動」串聯了南韓各地上百萬人的支持，市民上街吶喊、車輛司機聯合按喇叭抗議等團結的展現，即使現在看來也實屬不易。縱使百姓怒不可遏，政府態度卻未見轉圜，此時，幾樁意外事件的發生又更加點燃南韓人的熊熊怒

火。首爾大學生朴鍾哲（박종철）在南營洞（南韓獨裁統治時期專門刑求犯人的區域）遭水刑刑求致死，當局卻試圖隱瞞事實；再加上游行中，年僅二十歲的延世大學生李韓烈（이한열）不幸遭催淚彈擊中當場昏迷，數週後逝世——這些年輕的逝去生命使政府無力再掩蓋，激起全南韓人民益發高漲的不滿情緒。

這是南韓通往民主化的最後一哩路。

運動之所以成功，除了國民由下而上的爭取，也歸功於歷史背景與國際環境的因素。當時南韓將於隔年（一九八八年）舉辦漢城（於二〇〇五年更名為首爾）奧運，接近奧運舉辦期卻發生如此動亂，美國不能再任由全斗煥以武力鎮壓平定，要求南韓妥善處理。另一方面，南韓若輕易動武，便很可能損害國際形象，一個準備許久只為被國際看見的國家，自然無法再如過往恣意妄為。國際奧林匹克委員會對南韓政府處理動亂能力的質疑與施壓，使全斗煥終究認清喪失民心之勢難以挽回，最終於該年十二月舉辦南韓實質上第一次總統直選，盧泰愚（노태우）也在隔年成為首位民選總統（台韓雖同期邁入民主化，但台灣直至一九九六

年才完成首次總統直選，李登輝為第一任民選總統）。一九八〇年代踽踽走來，南

韓人的血與淚可說是沒有白流。

「即便你是普通人，也能夠改變這個世界。」這部電影傳遞著這樣的意涵。

片中一幕，當女大學生對示威的男大學生（原型即李韓烈）說：「你們以為這樣

做就會改變這個世界嗎？不會有黎明到來的那一天的。」那位男大生如此回應：

「我也很想這麼相信，但我做不到。」在那風起雲湧的年代，恐懼是自己最大的

敵人，身為對抗政治強權的平民，比以卵擊石更加微不足道。先鋒者常被眾人笑

其癡傻，推動時代巨輪的人往往曾被視為徒勞，然而，或許就是因為這樣一份愚

勇——千千萬萬份愚勇——才讓社會就這麼轉了向。褪下制服的超人面容，必定

是這樣平凡至極、卻擁有無窮力量的普通人。

這是一部「沒有主角」的電影，呼應著那個年代——沒有哪個人是最閃爍的

主角，每一位躋身抗爭的人都是成就一個時代的英雄。更令人佩服的是，許多加

害者與受害者的姓名都如實出現在片中，南韓清算歷史教訓絲毫不避諱，拳拳到

肉。這部電影動人但不過度煽情，理性描繪事件過程卻不枯燥，反而讓人在看完後產生對這段歷史深入挖掘的好奇心。只不過可能受限於影片長度，由失敗到成功的轉折細節並未呈現太多，我認為若電影能多交代點轉圜過程，可能將為其帶來更大的教育意義。

「台灣為什麼拍不出這種電影？」隨著南韓《華麗的假期》(화려한휴가)、《正義辯護人》(변호인)和《我只是個計程車司機》這類顧及歷史反思價值、平衡商業與娛樂性、票房表現亮眼的電影持續推出，如此自問近年不斷出現。相較南韓，台灣轉型正義作品寥寥可數，原因之一可能是部分人不希望藝術牽涉政治，尚未成熟的歷史意識反而又有讓作品失焦之虞。再者，南韓擁有五千多萬人口，每年觀影總人次動輒達數億以上，台灣人對自己作品都不太支持了，電影創作者又怎敢觸碰這種「難賣」的嚴肅題材？

我們不應無理要求「藝術歸藝術，政治歸政治」，在看見別人是怎麼反省過去所犯錯誤的同時，我們有沒有那份勇氣與理性回首檢討？清算並非報復，模糊與

苟且才是讓傷疤淪於政治工具的幫兇，否則未來只會有更多的文青與小清新，無止境複製再複製。

行過荊棘滿布之地，訴說追索自由的故事

——看《返校》

一九四九年以降的戒嚴時期，開啟籠罩台灣三十八年的白色恐怖統治，是許多老一輩台灣人的集體回憶。威權體制下的窒息年代，人人自危的各自為敵，多少無辜冤魂受盡凌辱和不義處刑，本應化為豐沃的刻劃對象，這些故事卻大多僅活躍於鄉野傳說，是可惜，也是損失。

談及那些屈指可數的白色恐怖電影，其實它們皆在台灣影史中占有一席之地：一九九一年，楊德昌的《牯嶺街少年殺人事件》獲頒當年度金馬最佳劇情長片；一九九四年，萬仁的《超級大國民》同樣提名多項金馬獎。然而，台灣影視

界在此之後卻噤聲般沉默了二十多年。即便仍有獨立作品探討白色恐怖，主流電影卻幾乎不敢觸碰，政治議題宛若禁區。先不論能否通過對岸電檢，當作品稍與政治擦邊，島民便忙著呼喊「分化撕裂」、「藝術歸藝術……」，同時卻又矛盾地，羨慕著鄰國的歷史反思力道。

等了好久，終於在二○一九年，我們有了《返校》。

這是部得以一窺台灣電影工業的成果作，暫擱議題設定，新銳導演徐漢強與《紅衣小女孩》、《天黑請閉眼》編劇簡士耕、傅凱羚的編導組合，拉提了全片質感營造，技術面更屬上乘。有人說它是這個時代的《牯嶺街少年殺人事件》或《超級大國民》，但若全然以數十年前的經典來期待《返校》，較為直白的敘事風格卻又與過往大多採隱晦暗喻的手法大相逕庭。相較之下，《返校》使我們看見一個更新穎的呈現方式，魔幻元素仰賴強大後製、動畫與特效化妝技術，非線性敘事則考驗編劇與剪接功力。配樂同樣可圈可點，盧律銘的弦樂使全片氣勢幾乎在片初就已構築完成。

《返校》從遊戲走向電影，除了與任何小說改編電影一樣肩負得同時滿足原玩家與新觀眾的雙重標準，這部於台灣前無古人的首部遊戲改編 IP，更須避免觀眾彷彿在「破關解任務」的先天硬傷。顯然，《返校》的缺點即來自於此，片中部分人物淪為功能性角色，有些遊戲痕跡到了電影裡顯得不太自然。論及選角，男女主角氣質對了，本身就不會失分太多，曾敬驊處女作表現自然，王淨氣質清新，甚至讓人有種看見《牯嶺街少年殺人事件》中小明的既視感；傅孟柏飾演的張明輝老師特別突出，發揮空間雖有限，演技表現仍撐起角色。

談《返校》怎能不提政治？片中因讀禁書而被捕的讀書會，學生們讀的可不是什麼共黨思想或革命大論，而是現今被世人尊崇的思想家鉅作。不僅如此，禁書書單被禁的理由千奇百怪——日本作家廚川白村《苦悶的象徵》因譯者魯迅而被禁、印度文豪泰戈爾（Rabindranath Tagore）詩作《漂鳥集》（*Stray Birds*）因作者支持印度獨立運動而被禁、俄國小說家屠格涅夫（Ivan Turgenev）的《父與子》（*Fathers and Sons*）則由於當代「反共抗俄」的政府政策，也跟著被封入箱中。寧枉勿縱的

年代便是如此，即便《返校》不像《我只是個計程車司機》或《一九八七：黎明到來的那一天》是單一史實事件改編的作品，其中敘述的歷史情境卻相當寫實。

攤開歷來白色恐怖校園事件，首先是一九四九年因「單車雙載」爆發警民衝突的「四六事件」，左傾思想進入校園，實為對腐敗國民政府積累已久的怒氣宣洩，為白色恐怖鳴第一槍，隨後不久便實施全島戒嚴。一九五一年，台南工學院（國立成功大學前身）學生曾錦堂參加讀書會被逮捕，遭槍決時年僅二十一歲。

一九四七年的光明報事件則是《返校》明確參考的案例，可說是較清晰的電影原型。事件起因於基隆中學校長鍾浩東（作家鍾理和胞弟）組織地下讀書會，並與才子呂赫若（電視劇《台北歌手》即講述他的故事）共同創辦刊物《光明報》，由國文老師藍明谷協同發行，內容多抒發對國民黨政府的不滿。被捕後鍾與藍均遭槍決，呂則逃亡多年後逝世，三人過世時皆未屈不惑。值得一提的是，事跡暴露源自成員王明德（議員王世堅之父）藉由寄送刊物追求女子，遭破獲後供出其他成員名單，此與《返校》中方芮欣因嫉妒而告密的女性私情全然顛倒。

誰才是殺人兇手？在當權者可任意將人民性命掐於一指的年代，殺人的不是告密者，而是整個國家機器的共犯結構。為什麼台灣在《超級大國民》後，等待了二十五年才有《返校》？片中以鏡面呈現的警總臉孔，映照出自我審查依然存在，後遺症使我們多年來來摀住嘴巴、遮住雙耳。老一輩源於傷痛或不想惹事而緘默，年輕一代則是從沒聽說或無意了解，那些蒼白的姓名就此散落於六張犁亂葬崗，那些冤魂也就被遺忘在馬場町無人聞問。

《返校》是座負罪者的輪迴獄牢，逃脫的鑰匙不是遺忘而是記得，轉型正義從不是為了撕裂，受難者、家屬與社會的集體失語，就能讓這些歷史化作過眼雲煙嗎？幸有愈來愈多燈光照向這些暗處，創傷無法彌補，但唯有人們不輕易忘記、不怕討論、不畏尋覓真相，傷疤才能癒合，再談所謂原諒。

這個時代能有《返校》這樣的電影，是件很了不起的事。要知道，只有在自由的土壤，才能拍出那些記述過往傷痛的故事。台灣的轉型正義確實又跨出了一步，但我們都還能做得更多，還能做得更好。

安靜的力量，能改變什麼？

——看《無聲革命》

沒有人想到，兩分鐘的默哀會為這些學生帶來天翻地覆的改變。

西元一九五六年，那是柏林圍牆尚未建立的年代，儘管圍牆還沒出現，柏林早已被以美蘇為首的兩大陣營分治管理。兩位來自東德的高中生，為了偷看西德電影而冒險跨越疆界，這種在當時不算少見的冒險，卻因偶然看見電影放映前的新聞畫面——匈牙利人民反抗蘇聯統治——而有了不同。長久麻木的神經突然受到挑動，他們回到東德，在班上發起兩分鐘的默哀，一場對自由的思辨、抉擇與宣示，也從此展開。

兩人在電影院看見的「新聞」，便是發生在一九五六年六月的「匈牙利革命」（1956-os forradalom），又稱為「匈牙利十月事件」。欲了解當時的時空背景，必須從二戰結束後的故事開始說起，身為戰敗方軸心國的匈牙利為經濟衰退所困，國內共產黨勢力乘勢興起，一九四九那年正式更名為匈牙利人民共和國，成為一個共產國家，也相當於被蘇聯納入麾下。

蘇聯透過華沙公約組織的綑綁，在許多東歐國家滲透己方勢力，如安插監視機構，緊縮言論自由。在蘇聯野心勃勃擴張影響力下的東歐，人民的不滿愈積愈深。一九五六年十月，波蘭首先爆發示威，數以萬計不滿薪資待遇的工人上街遊行，最終遭到鎮壓。然而，這一切都被匈牙利人民看在眼裡，深受鼓舞。同年十月二十三日，眾多匈牙利學生聚集街頭，表達對蘇聯政權的不滿，甚至拆毀史達林（Joseph Vissarionovich Stalin）銅像，要求蘇聯人離開匈牙利。

起初，蘇聯被布達佩斯此般光景嚇到，但很快地，擁有較強軍事實力的蘇聯派遣坦克開上布達佩斯街頭，民眾抗衡多天，令這場非對稱作戰難以平息。儘管

運動一度可望能以人民成功告終，卻在蘇聯占優勢的軍事實力下，燎原之火依舊被粗暴撲滅。於十月事件上台的匈牙利領導人卡達爾‧亞諾什（Kádár János），隨後將之定調為「法西斯分子的反革命運動」並清算當時參與運動的學生與知識分子，而一九五六年十月的那件事也就成為匈牙利人談論的禁忌。

一場註定失控的對立之戰

只是，**轟動歷史的大事件影響的不僅僅是風暴中的人物。**

電影中，兩位高中生在班級發起的默哀行動，引來教師不滿、校方介入、教育局調查，最後迎向失控的結局。片中揭示的訊息在如今依然有著警示作用。

各方陣營解讀同樣消息，卻可能因立場而做出截然不同的結論，有心扭曲的報導也不在少數。假新聞策略不僅屬於共產世界，自由世界也存在所謂的宣傳（propaganda），透過假消息燃起集體激情，凝聚同仇敵愾的情緒。在處理的方式上，這部電影試圖達到觀點平衡，不取巧，也並非偏頗指責共產政權。

只是，問題依然在於，強硬禁止接收敵方消息的禁令之下，人們也就被剝奪了最基本的思考可能，自然無法分辨誰真誰假。

電影中的兩位主角庫提與泰歐分別來自不同家庭，恰好分別位於權力位置的兩側，儘管家庭再如何要求他們遠離政治，歷史反思的世代斷層卻難以彌補——下一代會自己找出答案，而每個人做的任何選擇，即使是平庸之惡，也終究會為此負出責任。

默哀真能帶來改變？

電影中有段令人深思的對白，是校長對著全班學生說：「這（指默哀）算是對匈牙利的支持嗎？沒有，根本沒有給予他們任何支持。」

一群遠在東德的學生，在某堂課安靜了兩分鐘，好像真的沒有對現況產生任何作用，只不過是一群血氣方剛的年輕人，沒有設想後果所做出的無謂舉動，意氣用事而已。

但真是如此嗎？

我不這麼認為。就像每一次消費，其實都是形塑你想要的世界，儘管當下看不出任何改變，或那個改變實在太渺小了，但質變卻切實發生著。也許班上某個原不知情的同學，因而開始思考，那塊長期不被碰觸的禁區也就被觸碰了。誰能忽視這群學生未來所能產生的影響？不該小看思考的力量，因為一旦開始思辨，結果就會變得不一樣。

「事情到底為什麼會變成這個樣子啊？不就只是默哀而已嗎？」

套入台灣電影《返校》的經典台詞，《無聲革命》訴說著相似的故事。這樣的影視作品一再提醒我們，歷史並不遠。但願我們永遠都不需要為說真話而痛苦，因為當自由成為國家的敵人，無人能從中倖免。

悲劇，以喜劇的語言訴說

——看《花漾奶奶秀英文》

悲傷比快樂更容易打動人，而用喜劇包裝的悲傷則令人心碎。《大佛普拉斯》是如此，《誰先愛上他的》亦然，南韓電影《花漾奶奶秀英文》（아이캔스피크）更是這樣。

劇情描述一位被稱為「鬼怪奶奶」的社區老太太羅玉芬，總看不慣市民違規的壞習慣，無論大事小事都要向區政府申訴，「正義魔人」性格讓她在社區居民和公務人員間都相當不受歡迎。某天，區政府轉來一名年輕職員朴民載，他照樣逃不過這位奶奶成天舉報的「挑戰」，但不像其他同事對她總敷衍應對、敬而遠之的

態度，這位不諳世事的年輕人一腳踏入了「火坑」。

由於想與住在美國、不會說韓文的弟弟聯絡，奶奶開始學習英文。身為一位高齡學生，與吸收能力快速的年輕同學相比自然不足，甚至被補習班以「耽誤其他學生學習」為由勸退。因緣際會之下，她發現朴民載擅長英文，便拜託他擔任自己的英文老師。朴民載起初雖頭痛不已，但理解奶奶學習英文的初衷後，選擇助她一臂之力。

全片前半部輕鬆詼諧，這對年齡相差四十多歲的忘年搭檔從不打不相識到相互交心，劇情可愛幽默。正當觀眾以為劇情將照此模式一路發展下去時，突如其來的轉折令人詫異又驚豔。奶奶畢生最好的朋友由於罹患重病，短時間迅速惡化的病情使她連熟人都記不清。而奶奶讀了好友寫給自己的信，同時又接到一名記者傳達美國將舉辦慰安婦聽證會的消息，希望她能完成好友大半輩子努力奔波的心願。這才讓觀眾恍然大悟，電影前段她「不想再提」的那些往事，原來是她的身分——二戰時期被抓到滿州、被迫成為提供日軍性服務的慰安婦。

她與好友在煉獄裡相識，曾共同度過生不如死的歲月。相較好友勇敢揭開傷疤、呼籲國際正視歷史罪責，羅玉芬奶奶選擇另一條路——隱瞞，噤聲，遺忘。

不過，否定過去就真能全然遺忘嗎？好友重病是她的轉變契機，她接下擔任南韓被害者證人的任務，前往美國眾議院發表演說。片中劇情為真人真事改編，羅玉芬奶奶的原型便是不斷在美國進行抗爭活動的李容洙（이용수）。

說出這樣一個故事，有時極為困難，《花漾奶奶秀英文》的演員冒著被日本市場抵制的風險參與演出（電影籌拍時期，的確因找不到演員而停滯許久）。只是，若現在不托起那些漸沉入時間洪流的歷史悲劇，往後隨著當事人凋零，真相也將從此埋沒。

慰安婦問題一直是政治性極高的敏感議題，牽涉到中國、日本、台灣與世界上許多受害者的集體傷疤。日本政府的迴避態度使受害者在臨終前仍然喚不回一句道歉，甚至有太多人像玉芬奶奶一樣，不知道自己說出後會如何，害怕被異樣眼光看待、遭家人唾棄或被社會貼上標籤，於是掩飾過去就成了無法選擇的選

擇。電影中玉芬奶奶在聽證會上掀起自己的衣服，體面衣料底下覆蓋的，是當年僅十三歲、青春年華的女孩被暴力虐待所留下的傷痕，也是每位慰安婦心中最深最深那處，永遠無法結痂、無法結束疼痛的夢魘。

對日韓兩國而言，慰安婦是個理不清的結，彼此的外交關係也因此頻繁發生摩擦。二〇一五年底，時任南韓總統朴槿惠（박근혜）與日本政府簽訂《韓日慰安婦協議》，明文協議日本將撥款十億日圓賠償金給予韓籍慰安婦，並設置基金會「和解與療癒財團」（화해와 치유재단，於二〇一八年解散）。不料，保守親日派的朴槿惠政府任內最滿意的這項外交成就，卻遭南韓民眾一致反對，認為政府竟接受日本以金錢取代道歉。何況日方堅持將這十億日圓認定為「治癒金」而非「賠償金」，顯然推諉歷史責任。南韓人民批評朴槿惠逕行與日訂約，協議中甚至標明「最終且不可逆地解決」等字樣，等同國家親手「出賣」韓國慰安婦。

朴槿惠此舉曾被解讀為走出其父朴正熙（박정희）的親日陰影，如今看來根本不是如此。對於日本卸責行為的睜一隻眼閉一隻眼，這位女總統在南韓人心中

的罪行又重重加上一筆。一向作風強悍的南韓人民，不僅輿論對此協議表示強烈反感，非政府機構甚至向民間募資，直接在釜山日本領事館外立一尊「慰安少女銅像」以表抗議。

未解之題影響至今。接續上任的文在寅（문재인）政府認為該協議有嚴重瑕疵，呼籲日本應正視真相並向受害者道歉，但日本政府則主張協議效力屬官方層級，且相關費用也已支付給受害者，無法接受南韓不守約。二〇一六年，受害者曾向憲法法院提出違憲審查；二〇一九年雖宣告「政治協議」不屬違憲審查範疇，但法院也不認定該協議的法律效力，形成日韓各說各話的局面。這樁歷史糾紛不但沒有因兩國協議而出現轉圜，反而讓南韓慰安婦受害者更難等到日本政府的道歉，朴槿惠過度渴望交出漂亮的外交成績，卻犯下難以彌補的重大外交失誤。

片中，那段羅玉芬奶奶在聽證會上的動人控訴道盡一切。當主席看見她怯場得說不出話而詢問「Are you ready?」，即便眼前滿是質疑自己的眼神，她仍抬起頭、緩緩說出那句「Yes, I can speak.」（即本片英文片名），接著全程以英文訴說身為歷

史受害者的訴求與心聲——「說一句『對不起』，有這麼難嗎？」（"I am sorry." Is that so hard?）不過如今看來，慰安婦議題很可能淪為政治操弄下的犧牲品，無論在南韓、中國或台灣皆如此。因為沒有勇氣說出真相，因為擔心與日關係生變而避諱，因為追求政績而草率了事的政治人物，這些布滿傷疤的靈魂，最終含冤凋零，被世人逐漸淡忘。

導演在片中呼應時事的譴責，不因敏感而輕放嚴肅議題，反而懂得如何邀請觀眾走入這段歷史，使影視脫離只是娛樂的格局，化作足以撼動現實的力量。

對抗時代，也被時代捉弄的悲劇革命人物

——看《朴烈：逆權年代》

逆權，指權力不對等下，居下位的人挑戰上位者的權力支配，可能是人民與政府的對立，或勞資關係中的甲乙雙方。逆權挑戰往往伴隨衝突、反抗，甚至發展成流血運動或革命。

觀察香港的電影片名翻譯，我發現近年以「逆權」命名的南韓電影層出不窮，包括《逆權大狀》（台譯《正義辯護人》）、《逆權師奶》（카트，台譯《失業女王聯盟》）、《逆權司機》台譯《我只是個計程車司機》）與《逆權公民》台譯《一九八七：黎明到來的那一天》）等，從中可窺見「逆權系列」的行銷手法。同樣屬此系列的，

還有這部香港片名為《逆權車夫》的電影。特別的是，台灣片商這次直接將「逆權」放入片名當中，取名為《朴烈：逆權年代》（박열）。

在朝鮮日治時期[1]，有一位名為朴烈的朝鮮無政府主義者。由於對日本種種侵略行動不滿，他私下組織信奉社會主義的「不逞社」，在那段備受壓抑的殖民歷史中，主導朝鮮排日運動。

何謂「不逞」？當時日本人習慣將參與反日行動的朝鮮人稱為「不逞鮮人」（ふていせんじん），意即將那些不乖順服從的人貼上帶有歧視意味的標籤。一九一九年三一獨立運動爆發後，韓國人的反抗力道不因日軍鎮壓而止歇，反倒使日本被迫思索調整殖民方針。雖然最終以文官治理的溫和政策取代原先強硬的武力鎮壓，但日本人見識到韓國高漲的民族情緒後，此歧視用詞的使用頻率卻更為頻繁。見狀，朴烈反將一軍，直接將自身組織命名為「不逞社」，嘲諷意圖不言而喻。

1
編註：韓國人稱此時期為「日帝強占期」，指一九一〇至一九四五年。

電影描寫一九二三年關東大地震襲擊過後，日本殖民政府為了平息國內災民對政府處理不力的不滿情緒，謊稱朝鮮人蓄意在井中下毒、縱火，才導致此場天災，刻意嫁禍以推卸責任，甚至大規模血腥屠殺無辜在日朝鮮人，背後目的是藉機除去讓他們頭痛許久的反日領袖──朴烈。

信仰著無政府主義，朴烈對日本天皇的存在嗤之以鼻，在無比尊崇天皇的日本人面前，此行為簡直罪不可赦。朴烈後來因暗殺裕仁皇太子失敗，走漏風聲後鋃鐺入獄。他原被判處死刑，卻沒想到天皇以「慈悲」之名而將罪刑減為無期徒刑。電影中他的這麼一句「究竟憑什麼天皇有權力減我的罪刑？」一再讓觀眾思考這個習慣已久的存在──被「神化」後的天皇，他的生命有比較值錢嗎？朴烈的思想在當時看來驚世駭俗，但百年後的現今，這個議題似乎更能被理性討論。

故事主角是南韓的反日運動家，身為有著同樣殖民歷史的台灣人，看電影時並不會感到陌生。不過電影主要聚焦朴烈在地震後入獄、與政府打官司以及夫妻倆的淒美感情，他出獄後的經歷則沒有提及，較為可惜。事實上，在大韓民國獨

立後，兩韓旋即分裂的情勢使他轉變為反共主義者，在兩位獨立運動代表人物金

九（김구，親華，反對南北韓分裂）與李承晚（이승만，親美，支持民族自決）

的對抗中選擇支持李承晚。不料，朴烈於一九五〇年在韓戰當中意外遭俘虜至北

韓，命運多舛曲折。這個被南韓人視為抗日英雄的朴烈，終其一生都在意識形態

遊戲中戰鬥，至少在我們得知的歷史片段當中，他的堅毅與無畏生死令人景仰。

觀察南韓電影產業，每幾年便會出現此類反日作

品，喚起集體傷感與群眾憤慨。觀眾也十分買單，攤開歷年南韓電影票房榜，高

居第一的《鳴梁：怒海交鋒》（명량）即是描述十六世紀朝鮮王朝將領李舜臣（리

순신）對抗日本侵略的傳奇故事。這部片締造近一千八百萬人次進電影院的驚人

成績，相當於每三名南韓人就有一人看過電影，觀看人次超越許多台灣人熟悉的

南韓經典電影，更別說其他好萊塢大片，效應不可思議。觀眾口味反映了朝鮮半

島自古身為兩大強權中間緩衝帶的處境，歷史上多次遭列強侵略與夾擊，奉大國

為尊以求自保的事大主義由此發展而成，以民族情感凝聚彼此的「恨」文化於是

出現。看似負面悲情，卻也造就他們一直以來奮發向上的處世之道。

無論對自己人或外人，「逆權」可說是韓國人與生俱來的基因。日本雖已在一九四五年撤離朝鮮半島，對韓國歷史與人民意識留下的影響卻從未減退。下一次看見韓國逆權作品，可能只需一陣子，但台灣自己的逆權故事何時能被搬上銀幕？我們還要等待多久呢？

將國難放大看，是一件件人禍

——看《分秒幣爭》

西元一九九七年，那時的東亞是什麼樣的光景？

亞洲四小龍（台灣、南韓、香港、新加坡）起飛後的三十多個年頭，當時南韓正慶祝終於成為號稱「富國俱樂部」的「經濟合作暨發展組織」（OECD）第二十九個會員國，也因躋身已開發國家之林而得意洋洋。時任總統金泳三（김영삼）迎來他五年任期的後半場，儘管表面平靜樂觀，但當時南韓經濟早已因過度投資及金管問題而搖搖欲墜。只是沒人想到，一場金融風暴會將南韓這麼多年來的積弊一次爆發。

將國難放大看，會是一件件人禍。那年冬天，對南韓人而言特別漫長。

再將時間往回推些，剛接任盧泰愚成為總統的金泳三，上任時為了與前朝做出區別，在他任內大刀闊斧地開展眾多改革，其中最著名的，便是拘捕兩位前總統盧泰愚與全斗煥，更致力推動清廉與反貪腐，這在當時為他贏得許多民意支持。金融方面，埋下一九九七年金融風暴種子的最大因素便是在一九九三年推動的「金融實名制」（금융실명제），目的為一舉導正自朴正熙總統以來，由匿名交易所帶來的不法資金流動和逃漏稅等地下經濟弊病。

如今，當我們評斷金泳三的功過時，這項政策絕對會歸類於他對南韓的重要貢獻。然而，對於當時的南韓金融環境而言，金融實名制來得實在太快，過於冒進追求透明化的同時，卻忽視配套措施和監管角色尚未完備的事實，於是產生銀行大量以提供低利率貸款給財閥的狀況。平常雖無事，但一旦財閥償債能力出現問題，連帶即使得銀行崩盤，這樣的惡性循環終究讓南韓自食惡果。除此之外，金泳三的次子金賢哲於一九九七年五月因受賄被捕入獄，等於重重打臉父親一再

強調的清廉主義，這也讓金泳三執政後半段民調一路下滑。一九九八年，南韓經濟跌入谷底，那年失業率狂飆，GDP跳水式萎縮。同年二月底，金泳三灰頭土臉離開青瓦台，黯然迎來金大中（김대중）時代。

簡單了解金融風暴的前因後果，會更加掌握《分秒幣爭》（국가부도의날）的敘事背景。電影設定於一九九七年南韓金融風暴，相較《華麗的假期》、《我只是個計程車司機》和《一九八七：黎明到來的那一天》等片，本片明顯將煽情成分降至最低，並以股價指數與外匯存底等真實歷史數字為軸，帶領觀眾一步步重回國家破產前、企業與人民命懸一線的危機處境。

故事透過政府、百姓與銀行家三條支線，刻劃官僚體系、受害方和投機者的多重面貌，節奏緊湊快速。金融專業術語雖貫串全片，但角色仍適時做出解釋，避免枯燥乏味感，反倒因此為這部電影增添更多足以作為教育範本的價值。

回望亞洲金融風暴對南韓帶來的重創，原因其實複雜多重。整體而言，這場風暴可視為南韓積累已久的未爆彈，肇因於金融體系脆弱、金融機構不健全、炒

作熱錢過頭、政府財經政策失當導致外債激增、韓圜失控貶值等問題，甚至因此被國際金融調降信評。當時許多韓國企業債台高築，一一面臨倒閉的惡性循環。

電影有這樣一幕：韓國銀行（即南韓的中央銀行）辦公室將宣告破產的百大企業一個接著一個從名單上劃掉，這是真實發生的事。隨著經濟狀況愈趨惡化，當時企業無力抵抗，只有宣布破產、倒閉一途的慘況。

繼南韓第二大鋼鐵公司韓寶鋼鐵成為第一間關門的南韓大型企業，倒閉潮如同骨牌效應，大量企業也紛紛破產，包含知名的起亞汽車與大宇集團等，皆是當時叱吒南韓內產業的大企業。一夕間，南韓從人人驕傲、國際肯定的「漢江奇蹟」，殞落為無力解決財務困境的破產國家。

在無償債能力的情況下，南韓被迫接受國際貨幣基金組織（ＩＭＦ）一百九十五億美元的貸款，以及世界銀行七十億與亞洲開發銀行三十七億美元的金援。從此南韓進入了「ＩＭＦ時代」，而宣布借貸的十二月三日亦被稱為「國恥日」（국치일），南韓人民為了救國而開始的「獻金運動」也如火如荼展開。

如果說南韓人當時是如何傾全民之力挽救自己國家，他們後來就花費了多大的力氣排外。說穿了，IMF時代的遺產，便是肇因於反美情結隱隱作痛，所衍生出來的奮發向上愛國情操。反美情結的痕跡在此片也嶄露無遺，導演刻意將IMF總裁塑造為心機權謀又極端勢力的形象，更強化南韓在同意IMF金援條件喪失經濟主導權的部分，比例確實有些失重。電影對於政府和財閥批判的力道若能更勇敢些會更好，但也反映出南韓人民看待這場金融危機的主流觀點。如同片中對白所言，這是一個讓南韓徹頭徹尾改造的機會，為了讓自己得到更多，南韓什麼都願意失去。

就在事發三年多後的二○○一年，南韓便以驚人速度完全償清所有IMF貸款，IMF因此無權再干涉南韓的金融政策。也由於經歷金融危機這熾熱的火焰，使南韓浴火重生，改善了金融體系，更讓經濟體制有如脫胎換骨。台灣當年雖然幸運地避開這場金融風暴，卻也錯失一次最沉痛的教訓。二○○四年，南韓GDP首度超越台灣，並從此一去不復返，可見即便南韓跌了一大跤，也能在短

時間重新振作，並且超車台灣。這對台灣而言，究竟是幸或不幸？

然而，ＩＭＦ時代的告終只是表面，實際上「國家破產」那日所帶來的震撼至今仍深深影響著南韓，片子後段的手法便是最佳證明。電影將場景拉至現今，一句「危機仍然不斷再重演，即使有人對你好也不要相信，只能相信你自己」，完全刻劃南韓人在風暴過後的價值觀轉變，宛若刻印在他們骨子裡頭、難以抹滅的教訓。這場被稱作「韓戰後最大的國難」，韓民族將世世代代警惕。

被殺死的獨裁者，依然活著

——看《南山的部長們》

怎樣算是一部好的歷史電影？現實有時比戲劇更戲劇性，更別說是那些足以改變國家命運的歷史事件與政治鬥爭。而這些元素在《南山的部長們》（남산의부장들）恰恰皆具備了。

初看片名，可能使人有些困惑，何謂南山？又是什麼部長？

這要從戰後南韓開始講起。韓戰後的朝鮮半島與現在所認知的南北韓現況有很大的差異，雖然都因戰亂而千瘡百孔，但南韓經濟實力在當時其實遠不及北韓。政治上，相較激烈反對美蘇託管朝鮮半島的金九，李承晚陣營更受美國中

意。於是從一九四八年開始，這個背後有老美撐腰的強人，便坐擁總統大位長達十二年，直到一九六〇年因做票而爆發學生示威的「四一九運動」才黯然下台。

沒想到，隔年時任少將朴正熙發動軍事政變，成功入主青瓦台，一舉成為歷史上任期最長的總統（任期長達十八年）。朴正熙於任內設立了南韓第一個情報機構——中央情報部，位於南山、被稱為南韓 CIA（KCIA）。它原被設計為蒐集北韓情報的機關，但事實上卻成了服務獨裁者的政治武器，也是消滅政敵的手段，最知名的策劃便是刺殺金大中未遂。而所謂的「部長」，指的便是中央情報部部長，這個使人聞風喪膽的存在，在南韓獨裁時期絕對是恐怖的代名詞。

要如何救起經濟疲弱的南韓，同時保護南韓不受北韓時不時的滲透？朴正熙的路線與其他獨裁者並無兩樣——全力發展經濟，並嚴厲壓縮爭取民主自由的空間。這使他創造了一九六〇年代的漢江奇蹟，一舉將南韓推向亞洲四小龍之列，卻也同時一再恣意擴權，無視公民訴求。後世評價他的政績時，往往毀譽參半——「經濟高分，民主零分」便是最合適的寫照。

然而，當南韓經濟逐漸好轉，人民的需求也從生存轉至精神層面，開始追求民主與政治權利。朴正熙政權的正當性也順勢面臨挑戰。一九七九年四月底，不滿ＹＨ貿易公司惡意倒閉的女員工發起抗議，獲得當時主要反對派新民黨領袖金泳三的支持，卻反倒被朴正熙傾全力鎮壓，甚至連金泳三的國會議員位置都遭拔除。這項舉動宛如提油救火，引發南韓人民全面性的厭惡一次爆發，其中以釜山（金泳三求學地）與馬山的學運「釜馬民主抗爭」（부마민주항쟁）最具代表性，也埋下朴正熙日後遭受刺殺的原因。

釜馬抗爭該如何處理？青瓦台內部有兩種聲音。鷹派的總統侍衛長車智澈（차지철）主張應全力鎮壓，但明瞭事態嚴重的中央情報部長金載圭（김재규）則主張應採懷柔態度，防止後果變得更難以收拾。不過，軍人出身的朴正熙顯然偏好更省力的全面鎮壓，過程中又因車智澈的搧風點火，使朴正熙對金載圭愈發失去好感。最終，明白自己失寵的金載圭決定先發制人，在一九七九年十月二十六日，主動刺殺總統朴正熙與政敵車智澈。

朴正熙絕對沒有想過，身旁心腹的矛盾，到頭來竟會反噬自己。自稱因追求民主而刺殺總統的金載圭也絕對不知道，南韓迎來的會是另一段漫長的獨裁時代。而朴正熙留下的政治遺產和獨裁遺緒，在他死後三十多年，仍幫助親生女兒朴槿惠登上總統大位。

獨裁者的壽命，不會隨著他死去而終結。因為總有人懷念著那樣的時代，總有人是受益者，但那是沐浴在鮮血中的安穩，那是用隨時可能吞沒自己的權力所打造的結界。有人試圖打破這種虛偽的安定，旁人笑他癡傻，卻仍收著他留下的遺物，再向那高高在上、從未親近過的人像鞠躬。所以，儘管獨裁者們一次又一次死去，獨裁政權始終存活著，舒舒服服地活著，等待社會脆弱之際再次復辟。

這就是歷史的趣味，也是它的無奈。

《南山的部長們》重現了一九七九年朴正熙遇刺事件始末，先以結果示眾，再從事件發生的前四十天開始說起故事。飾演金規泙的李秉憲（이병헌），角色原型即為中央情報部部長金載圭，在此片中有極吃重的戲份。然而李秉憲的表演禁得

起大特寫考驗，把在體制中藏著體制外謀略的深沉、焦慮與暗潮洶湧詮釋到位。

觀眾可以觀察每當李秉憲緊張時，便會出現往後梳頭髮的小動作，表演的細緻程度令人驚嘆，劇組在布景和美術所下的功夫也絲毫不尷尬。

關於朴正熙暗殺事件的資料不勝枚舉，我們可以看見劇組把握每個細節，包含傳聞中朴正熙最後說的話、那場酒席誰先起身、誰說了什麼話題，以及金載圭在暗殺過程中的意外與行兇後的不知所措等，讓歷史線索重現大銀幕。縱使不全然符合真實，卻在不大幅度誇張戲劇化的前提下，再造那道讓人緊張、激情的政治長廊，每條線頭都引領著最終的槍聲。

二〇〇四年的《總統的理髮師》（효자동이발사）曾以黑色幽默手法側面描述這段歷史，這次《南山的部長們》則選擇大膽直面處理。儘管已過了一個世代，朴正熙仍在不少老一輩南韓世代心中占有重要位置，電影碰觸此爭議絕對有風險，不過也足以令人看見南韓電影處理歷史題材的野心與勇氣，逐年愈趨成熟。

寒冷的北風過後，會迎來陽光嗎？

—— 看《北風》

南韓擅長拍諜報片，也許功力趕不上好萊塢，然而如果是牽涉兩韓關係的諜報片，世界上恐怕只有南韓才能把它拍得好看。

《北風》（공작）就是這樣精采的範例。由黃晸玟（황정민）、李星民（이성민）、趙震雄（조진웅）與朱智勛（주지훈）等影帝級人物齊聚演出，故事描述南韓情報員朴晳映偽裝商人身分，表面欲與北韓簽訂兩韓共同拍攝的廣告案，實際上肩負滲透北韓的國家任務，目的是調查北韓是否擁有核武。

在這位情報員蒐集情資的過程中，意外發現國內保守政權黨羽為挽救即將到

來的大選，背後竟與北韓政府勾結，藉偷襲南韓以打擊親北韓的金大中勢力，製造全民恐慌，最終達成提升金泳三陣營民意支持度的目的。

電影雖以諜報片包裝，實則蘊含朝鮮半島的國族意識，片中爾虞我詐的複雜較勁，絲毫不遜色於好萊塢大片。這也是南韓影視一向偏重的軸線——將歷史題材重新改編呈現，一如過往「民主三部曲」（《華麗的假期》、《我只是個計程車司機》、《一九八七：黎明到來的那一天》）帶給人的震撼。而《北風》加入懸疑元素與政治遊戲，若觀眾對該年代的兩韓關係有些背景知識，必會更為觀影經驗加分，但即便不了解真實事件，也不會因此感到沉悶。

片中描述的時代，約落於一九九〇年代中期至金大中一九九七年底當選南韓總統前——究竟那段時間的朝鮮半島發生了什麼事？

首先，北韓於一九九三年退出《核武禁擴條約》（Nuclear Non-Proliferation Treaty，簡稱 NPT），引爆第一次朝核危機。隔年，最高領導人金日成（김일성）猝逝，舉國哀悼、經濟停擺，同時大規模飢荒問題愈加嚴重，整個國家情勢動盪

不安。片中主角造訪北韓小城時看見成堆受飢而死的屍體，很有可能便是當時北韓的寫照。這場悲劇性的饑荒從一九九〇年代開始，至少持續至一九九八年才漸漸緩解，北韓國力因此大傷，許多脫北者也在那時嘗試逃脫。

然而，當時南韓狀況也絕對稱不上好。一九九七年的亞洲金融風暴使南韓經濟重重跌跤，慘重等級可謂「國難」。未妥善處理的時任總統金泳三成為眾矢之的，民意一落千丈，也連帶使保守陣營逐漸失去南韓民眾青睞。同年十二月，進步派的金大中當選南韓總統，比台灣早三年實現首次政黨輪替。

電影映照現實，《北風》的故事框架皆源自真實事件。黃晸玟飾演的「朴晢映」，原型人物是代號為「黑金星」（흑금성）的南韓間諜朴采瑞（박채서）。正如電影所描繪，他在一九九七年因舉發李會昌（이회창，當時金大中的選舉勁敵）支持者要求北韓襲擊南韓，最終使金大中成功當選。不過在現實社會中，他卻在二〇一〇年保守派的李明博（이명박）重新掌權後，以洩露機密為名被判處六年監禁。

貫穿全片的那支「廣告」，最後其實真的拍成了。二〇〇五年，雙方找來南韓歌手李孝利（이효리）與北韓美女趙明愛（조명애）共同為三星手機拍攝廣告，電影也還原當時場景和兩人對白。南北韓合作的畫面放到十三年後的現今來看，依然讓人感動不已。

但這究竟是幸或不幸？兩韓情感的複雜不是我們能夠想像或釐清，片中南韓人民因為中國貨被改貼北韓生產標籤而火冒三丈，正是因為南北韓依舊將彼此視為「兄弟」的緣故。

然而，兩韓關係在這十多年來跌宕起伏，整體成績單到目前為止仍然不及格。即便偶有加速升溫，但經歷兩次兩韓高峰會與美朝川金會後，還是沒有多大進展與改善。蜜月期很快就會過去，彼此的真正模樣也很快會現出原形。更令人擔心的，必定是背後是否又有操作與介入，正如電影中南韓主動要求北韓攻擊自己，只為左右大選態勢、鞏固權力城池，聽來荒謬又悲哀。政治一向是權力遊戲，而利益永遠是首要之重，人民總是受害的一方。

因此我常覺得，那些說著「政治歸政治，○○歸○○」的人們好傻、好天真。

生活即政治，一切都是政治，要培養不被政治操弄的敏感度，不分任何領域。

《北風》的劇本精采，演員演技也精采，在貼近史實之外，還加入許多吸引觀眾的元素以提升可看性，更擬真拍出了平壤街景與「翻版」金正日，對北韓這個神祕國度有興趣的觀眾也必定會覺得很有意思。有趣的是，片中北京的場景其實是在台灣拍攝，場景包括《千禧曼波》舒淇走過的基隆中山陸橋、華西街改造成北京王府井、陽明山中山樓成為金正日迎賓處等，可看出劇組下了不少功夫與心血。

比起懸疑刺激，《北風》讓我留下的是感動。這種感動並非來自慣性的韓式煽情，而是讓觀眾能從電影中，體會為何即使兩韓敵對這麼長一段時間，骨子裡卻依然擁有手足般的情懷──無論統一或分治，兩韓即使擔憂政治情勢，卻仍為彼此保有一點嚮往，我想這正是電影之所以能打動人心的原因。

結局的刻劃讓人眼眶含淚，導演不但呈現自己對於朝鮮半島的未來寄託，也為看似無解的現實，劃下一筆樂觀正面的遠望。

這不是理解，這是盤問

──看《光州事件之謎：誰是金君？》

理解南韓歷史的人會知道，光州事件之於南韓的民主化歷程，是一個不可忽略的重要基點。一九七九年十月，強人朴正熙遭暗殺，政局正陷入混亂之際，代理總統崔圭夏（최규하）選擇實施戒嚴，各項人民自由緊縮。該年年底，新軍部勢力之首全斗煥發動政變，卻也讓人民對軍閥獨裁的厭倦來到最高點，開啟一波波民主抗爭運動，其中以傾向進步派、長期遭中央冷落的全羅道為主力。當全斗煥進一步於一九八〇年五月十七日宣布全國戒嚴，光州內部示威仍不停歇，全斗煥於是下令軍事鎮壓，導致死傷無數的光州事件。

由於政府刻意隱瞞使得資訊閉塞，再加上受害者因恐懼而選擇噤聲，光州事件的烽火並未延燒至其他地區，甚至很長一段時間都不曾被討論。直到一九八七年南韓邁入民主化後，受害者與受害者家屬的聲音才漸漸出現，而「光州事件」被官方平反為「民主化運動」，則是一九九七年的事了。

近年來有相當多影視作品改編取材自光州事件，舉凡上世紀末李滄東（이창동）側寫的《薄荷糖》（박하사탕），或近期直述的《華麗的假期》、《我只是個計程車司機》皆然，一部接一部在韓影中鋪成民主之路，對於年輕族群、海外觀眾理解這段歷史，產生非同小可的影響。這些劇情片有時為了抓住觀眾目光，選擇加入些許煽情、催淚和驚心動魄的元素，雖有助於中和事件本身的嚴肅與悲情，卻也可能讓歷史描述失準。

難道接近史實的紀錄片，就注定無趣嗎？《光州事件之謎：誰是金君？》（김군）提供了我們一個不一樣的範例。

事實上，關於如何定調光州事件，南韓國內一直存在著「北韓陰謀論」的主

張，部分保守派認為光州事件是北韓一手策劃的傑作，藉機擾亂國內秩序、打擊南韓政府，再趁勢南下一統朝鮮半島。軍人獨裁時期的南韓，為了消除任何追求民主自由的聲音，最方便的手段便是將之標籤為「赤色分子」。人民只要一聽到「共產黨」便彷彿見鬼般離得遠遠的，像是讓理智思考瞬間斷線的咒語。這種將國族意識作為保護政權的護城河的做法，極為卑鄙，卻相當管用，相信台灣人對此也不感陌生。

前陸軍上校池萬元（지만원）在二〇一四年出版《五・一八分析——最終報告書》，這位南韓極右派、反共、極端保守的軍人長期研究光州事件，聲稱示威大學生中藏有大量北韓特工與間諜。他將這些間諜稱為「光殊」（北韓特派至「光」州的特「殊」隊員），並用相片辨識技術佐證，電影全程在追尋的那位「金君」，便是池萬元口中的北韓間諜「第一光殊」。

可想而知，此論點勢必引發輿論譁然。事實上，池萬元堅信的相片辨識技術極為粗糙，僅憑相似臉孔就恣意指控抹紅，證據自然站不住腳，且有愈來愈多被

指控為「光殊」的光州事件受害者出面，亦有控告池萬元勝訴的案例。儘管「光殊」一說在許多人看來是一大謬論，但那些對此深信不疑的保守派人士，仍將護國功勞歸於全斗煥的大力鎮壓，並用「這是穩定國家的必要之惡」作為免死金牌，舉世獨裁者的擁護群眾顯然都是相似的。

儘管如此，本片仍是一次很有意思的辨證過程。《誰是金君？》從一張相片說起，為尋找那位坦克車上的「金君」，製作團隊做了無數次訪問與田調，找出所有可能的周圍人物，試圖接近這位被模糊掉的人物身分。結果雖未如人意，但這般不懈的找尋過程，無異彰顯出南韓民間推動轉型正義的力道與決心。儘管金君依然下落未明，紀錄片挖掘到的故事與人物，卻在觀眾面前一一拭去長久以來覆蓋在光州事件上的時代塵埃。

片中有位受訪者這麼說：「雖然找到照片裡的這個人很重要，但這是逆向回到從前，我不理解為何要找到這個人、讓他出來證明自己，我們和他們不都一樣？」

為了反擊某些言論，再次逼迫受害者出來證明身分，本質上又是一種再壓迫。他們可以站出來，也可以選擇不站出來。其實在大時代的輾壓下，在國家機器的爪牙下，人人不都是金君？那個模糊掉的身分，那個在時代夾縫中求生存的懇切，如同行刑早已結束，他們卻依然被追殺著。這不是理解，這是被逼迫的盤問。

光州事件迄今已過了四十年，挖掘真相便已如此不易，回頭看台灣的二二八事件，幾個世代過去，人事物多已凋零，更多的是想做卻無從做起的力不從心。控訴的人不見了，被控訴的人也不在了，這場控訴該如何進行下去？

我記得紀錄片最後一幕，那是天光微熹的光州，在事件發生原址的全羅南道廳，有人默默將大門開啟。我們知道，當愈來愈多人走入光州事件那扇塵封已久的門，便有愈來愈多故事得以被訴說、被記憶。

面對歷史傷痕，面對究責釐清，我們有勇氣敞開這扇大門嗎？

每個人心中都住著一位少年

——讀《少年來了》

《少年來了》（소년이 온다）為南韓作家韓江（한강）以一九八○年光州事件為背景創作的長篇小說，不但斬獲國內外文學獎肯定，也成為二○一七年美國亞馬遜書店百大選書。曾以《素食者》（채식주의자）獲英國曼布克獎（Man Booker Prize），韓江是南韓文壇最受國際矚目的創作者，也是最可能成為首位獲得諾貝爾文學獎的南韓作家。她的故鄉光州，正是《少年來了》所有痛苦與殺戮的發生地。

韓江以濃郁的黑色筆觸，還原光州事件中人們的悲劇，也反映不同時代底下的全人類大命運。

二〇一八年一月的某個深夜，我翻開了這本書，循著文字走入那六位主角的世界。五月的光州是暴雨前的寧靜，儘管後來的故事我早已知道，但讀小說時，並非帶著全知高度俯瞰這一切的發生。我彷彿是碰巧在路上與他們相會的行人，因好奇而不停跟隨其足跡，接著親眼目睹他們的種種遭遇，冷峻而帶點距離地，從旁觀、碰觸到身歷其境，一天、兩天……一週、兩週……五年、十年……那年帶給他們肉身、心靈、信仰，與周遭無數如你我般平凡人們的變化，至今依然不可逆地進行著。

一頁接著一頁踽踽走過，不知不覺已過午夜。我聽見那群少年、少女拿著尚不熟練的槍，高喊著不退縮的嗓音，又看見大禮堂裡一個又一個以國旗包裹著的太早結束的生命。即便明白他們最終將走向黑暗，卻又因這些人內心燃燒的火燭而目不轉睛，忐忑地看著希望明明滅滅。

對死亡不忍直視，對禁忌噤聲避諱，喜怒哀樂對一個被徹底摧毀的人而言極其奢侈。一旦時間軸拉長後，萬物都縮小了，痛苦也難以體會。而誰能想到，

三十八年後的某個深夜，某個人將與他們產生連結，撫著當年的餘溫、感受漸被遺忘的呼吸，或靠近、或詰問人類本質。我想，這就是此書帶給讀者的力量。

這本書分為六個章節與末尾的作者自述，內容闡述了六位年齡、遭遇、個性各異的人物，包括看守停屍間的十五歲少年東浩、少年的同窗、劫後餘生的出版社女編輯、遭到刑求凌虐的男大學生、女工與失去兒子的母親等，彼此的人生因光州事件而產生交集，痛苦在他們身上刻劃出六種血淋淋的樣貌。

每當我們回望那年被稱作「民主勝利」的運動，總讚嘆光州人犧牲生命的勇氣，然而，小說裡的他們或許從沒有抱著「必死」的決心，也不認為生命將在那晚戛然而止。即便成為倖存者，他們也不知道自己接下來的日子都將在槍聲噩夢中疲憊老去。他們如此平凡，不曾想過會被當作英雄紀念，但書中這句「良心，世界上最可怕的就是它」解釋了他們的選擇。因為發覺內心有個地方正在燃燒，因為有種死而無憾的感覺，即便那是錯覺，也沒有理由不繼續錯下去，或許就是為什麼他們願意堅持的原因。

歷史漫漫長流，不乏政治起義與流血革命。成者壯烈、敗者愚昧，這些行動者的本質應是相同的吧，只是後人為他們註下不同解釋，簡化動機、簡化心境，也簡化他們的苦痛。《少年來了》就像解壓縮軟體，濃烈的情緒在讀者眼前如實上演，彷彿親身感受他們的焦慮、擔憂、恐懼與勇氣。韓江的文字細膩動人，每每直搗人心，用最溫柔的筆觸，迫你直視那些尚未化膿的傷口。殘忍的是，當你恐慌地撫摸一個個過深的彈孔痕跡，才驚覺與當事人相比，自己所感受到的痛楚根本不足掛齒。

小說行文中，書寫靈魂在人死後如何牽絆著肉身，在腐爛、發臭、燃燒的過程中，抱持對加害者的滿腔疑問與不解，以及對家人、愛人是否存活的感應。韓江對生死的重新理解從而引出巨大質疑：「人的本質為何？為了讓人類不要成為什麼，我們又該做些什麼？」

不只南韓，看向緬甸、波士尼亞、以色列、巴勒斯坦、敘利亞，這些類似悲劇不停發生。「當尊嚴與暴力共存，每個地方都有可能是下一個光州。」每個人隨

時都可能成為一具倒地的屍體，這樣的遊戲誰也玩不起，卻誰都逃不過——「如果人類的本質是殘忍的，我們只是活在有尊嚴的錯覺裡，是嗎？」任何人都難以回答這個問題。

不同於影視作品，《少年來了》以極微觀的視角，書寫小人物的血淚。書中人物不是帶頭抗議的大學生，不是勇敢載著外國記者揭發真相的計程車司機，也不是後世叫得出名字的偉大人物。沒有壯烈的犧牲，更沒有人樂觀告訴你只要站出來就能改變一切，唯一看見的，是對於生命至為低賤卑微的渴求。醜陋至極之處不一定能開出鮮花，但那種絕望或許才最貼近真實。事隔多年後回頭看，他們都已然成為一幅畫，一幅任誰都負擔不起的畫。

我曾偶然接觸一位光州事件經歷者，當年還是大學生的他曾親眼國家暴力。當時的他，或許也是一位如書中人物般的平凡少年，但現在他選擇離開光州，不再回想染上鮮血的家鄉，也從記憶中徹底抹去這段記憶。只是愈想極力遺忘，愈難以做到吧。對於書中那些死裡逃生的人而言，光州事件絕非只是五月十八日，

也不僅是軍人屠城那血腥的十天。光州事件是一九八〇年後的日日夜夜，回憶在每次脆弱時乘機吞噬，扒開血肉模糊的傷疤，不給人投降的餘地。這是一場沒有終點的戰爭，但勝負卻在那年早已確定。

少年來了！為了上戰場而來，為了回家而來，為了改變而來——跨越國界、民族、歷史，我們心中都住著這樣一位少年，從來不曾老去。

Grow

那些無法忘記的不存在

——看《燃燒烈愛》

描述青年迷茫的電影不勝枚舉，更別說是在壓力如燜鍋般的南韓社會，但這部李滄東睽違八年才推出的《燃燒烈愛》（버닝）之所以優秀，在於它許多優美又富含力量的鏡頭意象，有的清楚，有的故事未說完，對年輕世代的觀影者來說，電影傳達的壓迫與無力感相當切實。

那把熾烈的火，並非源於男女之間相愛相殺，而是一整個青年族群對既得利益者與權貴階級的仇恨和對立，釀成的一場燎原大火。這原是日本與美國的文本，經過導演的改編，巧妙化作南韓在地故事。不過當觀眾進入這段劇情，便會

發現，它其實是全世界共有的故事。

故事從一位迷失的年輕人李鍾秀（劉亞仁유아인飾）開頭，文學系畢業的他立志成為一位作家，卻連小說主題都沒有頭緒，畢業後無所事事只能四處打零工。生於一個由犯罪的父親與欠債累累的母親構成的破碎家庭，有時還得回到與北韓接壤的老家坡州幫忙照顧牛隻，鍾秀的左支右絀，其實便是青年世代的化身。居住在南韓邊陲的處境彷若位於社會邊緣，年輕人往往在離開學校後，才會恍然發現社會一點也不友善，就像鍾秀肩負著沉重的家庭重擔，本該是花樣年華的年紀，卻成為社會中可有可無的迷途羔羊。

他遇見了多年未聯繫的同鄉老友申海美（全鍾瑞전종서飾），海美的出場是強烈的，瘋狂無畏與清新脫俗在她身上奇異地毫無矛盾。擔任 Show Girl 的她在人群前唱歌跳舞、擺弄姿態，滿足醉翁們的意淫眼光。下班後，他們倆叼根菸聊著過往，也談談彼此近況，才發現原來你我都是同個世界的辛苦人。只是，海美與鍾秀的個性大相逕庭，儘管缺乏物質與金錢，海美卻彷彿沒有明天般，極力燃燒自

己的生命。

在酒吧的一幕戲，海美表演著剝橘子的啞劇。她向鍾秀說：「啞劇的重點在於——不要想著這裡有橘子，而是必須忘掉這裡沒有橘子。」海美就是這樣的人，她努力忘掉那些自己未能擁有的一切，例如那隻從未出現在她家的貓咪，以及一天只能看見一次的暖陽。相反地，她決定去追尋更大的世界。因為聽見非洲的布希曼人（Bushmen）將人分成兩類，分別是生理上飢餓的「飢餓者」（Little Hunger）與對生存意義求知若渴的「飢渴者」（Great Hunger），她毅然決然飛到喀拉哈里沙漠，體驗何謂真實的「飢渴者」。

這樣一個不安於現狀的人，她與鍾秀之間是否存在男女之愛並不重要。對鍾秀而言，海美追求夢想的奮不顧身與活在當下的熱血情懷，是他所渴望企及的狀態。然而，這一切又宛如鍾秀對於自由的自慰式快感，貪圖短暫的極樂高潮，隨之而來的，仍是現實如雷灌頂的空虛。

海美瀟灑的自由，背後是身無分文、繳不完的卡債與沒有人陪伴的孤寂，就

像她所言：「如果能像本來就不存在一樣消失就好了。」在井底的人終究只能望著被受限的圓形天空，無助地等待有哪個人會碰巧經過，往下瞥一眼。

這個海美在等待的人出現了。

外表體面、駕駛名貴跑車的黃金單身漢 Ben（史蒂芬・連 Steven Yeun 飾），是海美在非洲結交的好朋友，也是鍾秀口中的「韓國蓋茲比」《典故來自美國小說《大亨小傳》〔The Great Gatsby〕，此處用來諷刺南韓有許多無所事事但卻極度富有的年輕人）。Ben 的存在，正巧給予「飢渴者」海美一個全新的上流世界。他總是帶著淺淺笑意，彷彿看穿世俗紅塵，給人難以理解的疏離感。表面友善的話語，遮掩不住他桀驁不馴的氣質。

他說，他從未掉過淚，甚至認為人會掉淚是件不可思議的事。他也說，之所以和海美在一起，是因為感覺她很有趣。女人對他而言只是玩物，而他身邊的那些女人都有著相似特質——缺乏愛。不過，Ben 做的並不是給予愛，而是從這些女人身上獲得權力欲與自負感，以一種神之視角的高度看待眾生萬物。相較之

下，鍾秀就像站在巨人旁，窘態畢露。我們可以發現，每當鍾秀在 Ben 的豪宅中感到不自在時，便會習慣進入相對邊緣的角落（廁所）。因為對鍾秀此類底層人物而言，Ben 的一言一行，都是對他們存在意義的反諷與挑釁。

片中我非常喜歡的一幕，是三人坐在鍾秀老家，Ben 帶來紅酒、大麻此等富者們的消遣，但背景卻是一間破舊簡陋的屋舍。三人之間形成的恐怖平衡與格格不入，是全片最令人緊繃、不自在的片刻。此時海美一邊褪去衣服、一邊面對斜陽慢舞的經典畫面，使緊繃情緒轉變為悲傷。海美心裡依舊住著渴望自由的靈魂，這是她迷戀 Ben 的原因。而 Ben 的那句「我在這裡，也在非洲」又是另一個經過包裝的挑釁，因為對被體制壓迫的人們來說，他們所在的社會是一座永遠朝北的牢籠，沒有陽光，也沒有任何逃脫的方法。

《燃燒烈愛》埋藏許多隱喻，電影一開始，鍾秀房裡播放著美國總統川普（Donald Trump）「興建美墨邊界」與後面一段南韓報導國內青年失業率的新聞，為觀眾刻劃出角色的社會定位。而整部片最重要的物件──同時也是 Ben 所不屑

一顧且視燃燒它們為樂的——溫室，則是低層人物賴以為生的工具象徵。鍾秀極力想保護那些溫室，想證明自己也有能力阻止既得利益者的狂妄，不就是希望保護內心那塊渺小卻沉重的尊嚴嗎？但是，他最終依然錯過了，又或者這個溫室其實根本不存在。鍾秀從此崩塌，夢裡彷彿見到那座在熊熊烈火中消逝的溫室，熾熱高溫喚起內心無以名狀的憤怒之火，導致電影尾聲的那場悲劇。

我一再想起楊德昌導演的《牯嶺街少年殺人事件》，結局那幕以擁抱作為殺人動作的呈現更是如出一轍，兩者皆描述一個人走向崩塌的過程。《牯》中小四刺死小明的原因，絕對不只是小明哪兒有權有勢就往哪兒倒的水性楊花，而是台灣白色恐怖近乎窒息的社會暴力之下，令小四再也提不起理想的重量。在《燃燒烈愛》中，鍾秀殺死 Ben 的原因也不僅僅因為海美，階級不公和貧富差距儘管一直存在，但 Ben 的出場卻一再理直氣壯地強化了種種挑撥。

殺人後，鍾秀全身赤裸地在寒冷雪地中抽泣顫抖，令人想起他曾說過父親有憤怒調節障礙，也因此才惹禍上身，此時他是否也走入了這樣難以顛覆的階級輪

迴？當沾上鮮血的身軀沒有任何遮蔽地出現眼前，彷彿重現生命剛誕生的一無所有，他在尋求救贖嗎？此時的鍾秀同樣一無所有，但生命誕生是充滿極大的喜悅與希望，他卻落入深淵的黑暗。

「燃燒」意象的使用貫串全片，喜愛燃燒溫室的 Ben 在最後成為被燃燒的供品，旺盛燄火與皚皚雪地呈現極端對比。儘管隔著大銀幕，飽滿的憤怒情緒仍使人難以喘息。我們都成為摧毀鍾秀的見證者，而社會此時此刻，仍不斷在摧毀無數如鍾秀般的年輕人。

有人猜測著結局——海美被誰殺了？Ben 誇口的溫室是否有著其他意涵？海美幼年落入的那口井到底存不存在？我們其實不需要一個答案，這種曖昧與模糊反而才是人生最寫實的刻劃。迷茫與憤怒是這部電影的主題，也是現今社會每個人每天與之共存的情緒，如一通沒有回應的來電，謎團似降臨在生活之中，尋找答案可能是畢生致力的任務，但也或許不過是白忙一場。

導演李滄東其實也是體制下的受害者。他曾在盧武鉉（노무현）時期出任

文化部長，因政治立場而被列入李明博政府的演藝界黑名單，這也許是他沉寂了這麼久才又推出作品的原因。但這八年的能量蓄積，讓他在《燃燒烈愛》中一次爆發，片中運用大量光影美學與長鏡頭，不但考驗敘事技巧，同時也是檢視演員功力的明鏡。劉亞仁一改過往外顯的演技，在此片中顯得較為內斂，表現出那極力隱藏但仍引火自焚的憤怒。女主角全鍾瑞一出場便給人一種神祕而有魅力的氣質，作為素人演員，她在這部處女作表現既超齡又亮眼。另外《陰屍路》（*The Walking Dead*）的固定班底史蒂芬，連在本片中完美詮釋一個「局外人」的身分，是一位充滿致命誘惑、如謎一般的神祕男子。

階級的局外、生活的局外與情感的局外，是一位充滿致命誘惑、如謎一般的神祕男子。

這是一部充滿太多細節的電影，有趣的是，將劇情抽絲剝繭後，每個人得出的結局可能都不盡相同，但這不正是我們難以釐清的人生嗎？

殘酷一生,如何用時間溫柔和解

——看《痛苦與榮耀》

每位大導演似乎都要拍一部屬於自己的自傳電影,半世紀前有楚浮(François Truffaut)的《四百擊》(Les Quatre Cents Coups)和費里尼(Federico Fellini)的《八又二分之一》(8½);如今,西班牙導演阿莫多瓦(Pedro Almodóvar)也有了這樣一部自傳之作。

他的第二十一部作品《痛苦與榮耀》(Dolor y Gloria)給了觀眾一把鑰匙,牽引我們進入他走過的人生歷程。從西班牙小鎮的童年時光,一路至求學時期因家境貧困而被送入教會學校就讀,後來邁入影壇,成為「表現西班牙色彩」的國際

名導，阿莫多瓦的傳奇人生，其實就宛如一部電影。既誠實又私密，透過成年男主角薩爾瓦多的回憶，藉毒品回溯陳年往事，氤氳繚繞中，娓娓道來這位垂垂老矣的導演——他的痛苦與榮耀。

寫下是為了忘記

片子初始，導演即向觀眾揭露那些生理上的病痛，諸如頭痛、耳鳴、膝蓋和肋骨舊疾，很快地塑造出這位滿是病痛的老人形象，他的焦慮與不便是如此自表面往深處鑽。接著，在多次拼湊的回憶片段中，出現幾個他生命周圍的重要人物，其中影響他一生最深的，便是那從一而終的母親。女性形象在阿莫多瓦的作品中一向搶眼，在圍繞於自我探索的《痛苦與榮耀》中同樣不缺席，我們可看見，母親在他的啟蒙過程中，如何扮演著舉足輕重的角色，一如窮困時分擔心兒子挨餓的麵包夾巧克力，一如母子倆搬入新家，用白色油漆重新粉刷著牆的場景，這些回憶都充斥著母親的熟悉氣味——抬頭望，暖陽從一扇窗戶透入室內，童年竟

已然是遙遠的溫柔鄉。

　　這是成長啟蒙。而他的性啟蒙也巧妙地訴諸於鏡頭語言，初見男性赤身裸體的暈厥，暗湧情愫嶄露無遺。我們知道，男孩在那一剎那發生了性覺醒，第一次開啟了欲望之盒。這場愛情的無疾而終，雖然埋下深刻遺憾，卻也成為日後再次尋探欲望起點的契機。

　　整部作品的溫柔敦厚，幾乎褪去阿莫多瓦過往顯而易見的批判和爭議性。我想，當面對自我生命時，人不知不覺便會變得柔軟，也往往帶有愧對與恐懼。但這段向觀眾攤開自我的過程，何嘗不也是救贖？藉由片中角色的那句「寫下是為了忘記」，作為與過往遺憾的訣別，舉重若輕，與自己和解。生命的真摯在那刻，令遙遠的一切重新歷歷在目。

　　「如果你演得不好，我會難過。如果你演得好，我會更難過。」

　　片中，原先薩爾瓦多不願拍攝自己寫的劇本《癮》，直至與曾經分道揚鑣的合

作夥伴和解，才願意讓他演出。薩爾瓦多說：「如果你演得不好，我會難過。如果你演得好，我會更難過。」只因在任何時間點回望生命歷程，都是件需要勇氣的事，為什麼演得好會讓人難過？因為痛苦太過寫實，遺憾終究無法彌補。而對表演的詮釋，他這樣說：「只會哭算不上好演員，懂得克制才是好演員。」以此總結這部電影，或導演的人生哲學，都恰如其分。

電影對色塊的使用，以及大片紅色背景拼貼，儘管力求簡化，阿莫多瓦的視覺特色仍遍布於畫面小細節中。閱讀他的故事時，鏡頭時而清麗，時而陰鬱，時而強烈，映照出他生命中不同階段的自我認知。以此片奪下二〇一九年坎城最佳男演員的安東尼奧・班德拉斯（Antonio Banderas）正是阿莫多瓦的化身，電影中並無太多表演起伏的需要，但他的細微表情與內斂眼神，將滄桑與面對自我的進退兩難詮釋得宜。飾演母親的潘妮洛普・克魯茲（Penélope Cruz）一向是阿莫多瓦的繆思女神，這次刻劃出堅韌的母親形象，銀幕魅力仍舊溢於框外。

回顧與告別是電影核心。已屆古稀的阿莫多瓦，這回將近兩小時的篇幅留給

自己，非以流水帳形式記錄自傳，而是標誌出每個重要時刻與重要他人之於自己的質變。最令人心生嚮往的，是那些當角色與母親相伴的西班牙鄉村場景，畫面明顯溫順清新，那是西班牙的魅力，也是回憶的魅力。每個人心中都有這樣一座天堂，名為童年。

「鄉下有電影院嗎？」

在電影中奮力爬起的貧窮人家，最後選擇以電影向生命致意。阿莫多瓦的同性情結、母親情懷與回首過往的卻步（缺席映後座談），以及電影給予他的啟蒙，都濃縮於這部片當中。

電影最後一幕戲中戲的呈現效果絕佳，當年問母親「鄉下有電影院嗎？」的那位小男孩，多年後已成為拍攝者。他看著童年時的自己，時空錯置使他們有了相逢的可能，我想那是所有電影工作者都有所共鳴的一幅畫。對照著片中如此漫長篇幅的痛苦、遺憾與未完待續，最後的這個鏡頭讓一切歸於平靜，觀者也隨之

涕淚縱橫。

我們是為了什麼而承受這麼多重量？問題的答案，自己可能早已知道。

無人知曉的中年困境與溫柔

——看《我的大叔》

在你的人生當中，有沒有這樣一部作品，儘管看完許久，仍會時不時想起？

對我來說，《我的大叔》（나의 아저씨）就是這樣一部作品，這部二〇一八年首播的南韓電視劇，由執導過《未生》（미생）的金元錫（김원석）導演與《又，吳海英》（또！오해영）的朴海英（박혜영）編劇合作，在我歷來鍾愛的韓劇中名列前茅。縱使播畢後看了不少戲劇、電影，這部電視劇依然沒有遠離我，偶爾回看片段、點播歌曲，還是能輕易地被它溫柔擊中。

相較其他韓劇，《我的大叔》的光線顯得黯淡，人物也喪著臉，彷彿給人強烈

的距離感。但黑暗的盡頭有光，《我的大叔》鏡頭下的中年危機與世代集體失落，

給人共鳴並隨著戲劇一同前進。它剖析現實的殘忍與不堪，透過純粹的透鏡，映

照這群並不亮眼的男男女女。

這齣戲顯然吃力不討好，男女主角的年齡差距甚至一度引起爭議，但這部

戲遺留下的餘韻與思索告訴我們，當時大家都看錯了，它討論的不是愛情，而是

治癒。不但格局跨越那些浪漫愛情劇，這齣戲也彷彿南韓社會的觀察鏡，劇情內

斂、功力深厚。

「人生，為何如此卑鄙？」

「因為不愛它所以卑鄙，卑鄙的小子滿街都是。」

被戲稱「萬年部長」的中年大叔朴東勳，人生已經走了一大半，起起落落

好似都已看盡，卻仍卡在一個不上不下的位置。他在公司得面對比自己年輕的上

司刁難，在家裡等著的，則是貌合神離的妻子。儘管名片上的職銜看似是主管階級，在三兄弟當中也是最有出息的那個，但一帆風順的背後，在面對自己的人生時，誰又不是深深一嘆？

戲劇以二十代與四十代之間的相遇，映照眾多南韓社會議題。大公司小職員的限制、僵化的前後輩關係、青年負債與老人照護，這些問題似乎是放諸四海皆存在的社會暗處，與另一部台灣電視劇《做工的人》異曲同工。只是這位大叔沒有天真的發財夢，卻有著一位知心女孩，互相走過這段療癒彼此的路。

南韓社會寫實劇一向令人驚豔，《我的大叔》不流於悲情或復仇，而是走出一條頗具詩意的溫柔道路，像是路旁的樹影，提供在社會中苦苦掙扎的人們，一些庇蔭的角落。它的攝影風格也相輔相成，溢滿濃濃文學性美學。《我的大叔》是一篇散文，文字優美又犀利，儘管後來出現許多嘗試挑戰此類型的戲劇，但都未能達到此劇般的高度。

演員李善均（이선균）與李知恩（이지은，藝名ＩＵ）各以此劇繳出生涯代

表作。李善均本是南韓實力派演員，許多人可能透過電影《寄生上流》（기생충）的「朴社長」而認識他，但他早已出道近二十年，在南韓影視作品中處處能看見他的身影。倒是李知恩因身為偶像出道所限，過往大多接演可愛或跋扈嬌蠻的類型角色，表演空間較為平板，這次詮釋一位「人生失敗組」的黯淡女孩，透過幾乎看不出表演斧鑿痕跡的眼神反應、身體動作，這齣戲成為讓她終於脫下「偶像派演員外衣」至為重要的一次演出。

「人生像內力與外力的對抗，不管發生什麼事，只要內力強大就能撐過去。」

一男一女的設定，卻沒有明顯的愛情成分。橫跨年齡與身分背景，兩個不安靈魂的相遇，卸下對世界的敵視、對外人的失望，在尋找所謂「人生的內力」的過程中，才發現幸福的突如其來——遇見願意對自己付出四次以上善意的人，或是在世界都睡著之際，抬頭望著皎潔明月會想起的存在。

他們能夠遇見彼此，是很幸福的事。在對方的眼神中，尋找安全感與寬慰，不是同病相憐，而是揭露脆弱、治癒塌陷的內心。女孩終於找回自己身處陽光下的樣貌，成為能夠談笑風生的女人；大叔也不再害怕失去，不再恣恨地將世界一肩扛起，我們會發現，每個人都有治癒自己的能力。

「靜靜地看，所有的緣分都既神奇又珍貴。你要償還，就要幸福地活著，那就算是償還了。」

《我的大叔》寫滿人生況味，彷彿告訴我們——就算身處人生低谷，也沒關係；就算孤獨，也不用為此感到寂寞，因為每個人皆是帶著傷痕的靈魂，在這個名為社會的高牆上獨自攀爬。遮掩傷疤並不會減緩疼痛，只有當我們掌握了治癒自己的能力，好好活著，幸福地生活著，珍惜那些懂得彼此的人，心中的千瘡百孔，就會成為讓我們認出彼此的獨特印記。

這不會是一部看過就放下的作品，它會在觀眾的不同人生階段，因為想起而理解，因為理解，而更懂得人性當中，最閃發亮的那一塊。

出走與返鄉，我們該如何尋找回家的路？

——看《蚵豐村》

第一次看《蚵豐村》，是二〇一九年台北電影節的首映夜，我記得那是在台北中山堂。放映結束後，觀眾忘情鼓掌好長一段時間，燈光亮起，創作團隊緩緩走向台前，這也是《蚵豐村》第一次與台灣觀眾見面。

原以為電影不久便將正式上映，沒想到這一等待，就過了將近一年。有趣的是，這經歷似乎與片中主角的境遇不謀而合：在《蚵豐村》闖蕩數個國際影展之後，才終於回到台灣，歸回這片孕育它的土地。

望向《蚵豐村》的第一版電影預告，兩分鐘長的片段沒有任何對話，取而代

之的，只有幾段請示神明保佑的儀式，穿插台灣傳統漁村場景和迷幻背景音樂，很快地勾勒出此片與大眾熟悉台灣電影樣貌的區隔。這部海外留學歸國新導演的首支電影長片，其實正巧呼應電影欲探討的——出走與返鄉情結。

「人與空間」的舉世課題

離鄉這件事，似乎總招住台灣青年的咽喉，身處強權大國之間的小島，任何年代的台灣人總對「出走」有著遙望和憧憬，甚至成為一條不得不踏上的路途。

島內亦然，從求學到工作打拚，由鄉村移至都市的無數寂寞靈魂，幾乎撐起許多創作裡的核心情感。於是八○年代我們有了《鹿港小鎮》，年輕的羅大佑聲嘶力竭大唱「台北不是我的家」，撫慰多少在霓虹燈間浮沉的遊子；於是千禧年後有了《海角七號》開頭那句「我操你媽的台北！」，當現實一次次打碎人們的都市幻想，那些在繁華邊緣尋不著棲身處的青年，只好被迫迴游。

離家很難，但回鄉之路更艱難。

《蚵豐村》試圖描繪的，就是這麼一位迴游青年盛吉（林禹緒飾），在台北掙不到多少銀子，反倒淪為大機器中可有可無的小零件。明明是黯然回家，卻被視作光榮返鄉的「大頭家」看待，為了自尊和面子，盛吉只得做做樣子、裝得闊氣，談著那些在都市中不屬於自己的亮麗生活，好像就能不那麼「魯蛇」一些。只是，虛胖話術或許騙得了村民的羨慕眼神，卻瞞不住最了解自己的家人。

出生於嘉義漁村的一戶養蚵人家，仰賴買賣蚵仔過活，這行本就是看老天吃飯的工作，然而，由於產業沒落、漁村高齡化，賴以維生的蚵架似乎顯得愈加搖搖欲墜。年輕人在都市失意，卻不願做著沒有前景的漁事，焦慮感膨脹，一天比一天更格格不入。

不僅如此，世代衝突與溝通不良也同時引爆。透過祖父孫三代糾結，帶出華人世界中傳統男性的故作堅強，以及傳統與現代、城與鄉、世代與世代彼此之間的難以理解。《蚵豐村》是一部極具台灣特色的寫實劇，背後核心是考驗著一代又一代「人與空間」的舉世課題。

台灣故事，歐式美學

觀眾或能從電影中感受到濃濃異國風情，儘管敘說如此本土的題材，電影在配樂、攝影和混音等技術層面，皆讓人擁有前所未有的魔幻感受，例如出現不只一次的巨大濟公佛像，或是融合嗩吶、電子樂與宗教音樂的背景音效，以及那些在非海邊場景出現的被風拂過的蚵殼聲。台灣傳統漁村頓時披上帶有神祕、魔幻色彩的東歐風情，想像這些三元素雜揉於無形，《蚵豐村》塑造的衝突與趣味，從敘事到形體皆自成一格。

全片以十六釐米底片拍攝，呼應沙洲揚起的粗礦與沙塵，導演的歐洲經驗如實反映於作品中。技術面由眾多外國電影人參與，因此我們能看見不同以往的台灣漁村面貌，藉由樂音、畫面與氣氛營造，構築一座魔幻非常的台灣西南沿海村落。

本片導演林龍吟是我的大學學長，在台就讀政大外交系畢業後，遠赴捷克布

拉格影視學院（FAMU）攻讀電影導演研究所，作品曾入選法國坎城影展短片單元、紐約威廉斯堡國際影展競賽單元等國際影展。在首映派對上，我曾與他對話，我們談《蚵豐村》，也談及他之後的拍片計畫，他的談吐令我印象相當深刻，關注議題在地又不取巧，是一位社會意識相當旺盛的創作者。

雖然是初試啼聲的新導演，但我發現自己其實在這部片之前就接觸過他的作品，那是二〇一五年的《遙遠人聲》新聞專題。當時他與記者重返車諾比核災區，製作一連串震撼人心的浸入式體驗報導。回頭看來，當時的車諾比專題，其實也緊扣著類似情結，《遙遠人聲》是被迫離鄉的困惑與無奈，多年後的《蚵豐村》，則是被迫返鄉的別無選擇。

發大財──台灣對成功定義的唯一解

電影有兩位年輕男性角色，除了從城市黯然返鄉的盛吉，另一位就是一直待在鄉村、盛吉的知心好友昆男（陳莘太飾）。相較於盛吉父親順明（喜翔飾）承繼

父業、終其一生養蚵，年輕人顯然不安於世。於是一個北上打拚，一個成天天馬行空只想出奇制勝，搞出幾個觀光工具和亮眼口號，幻想能就此鹹魚翻身。

片中兩人走在沙灘上，與面前出現的巨大濟公佛像，形成一幅有趣的對比畫面。在灑脫豁然的濟公面前，盛吉與昆男彷彿被塵世困住的肉體，濟公的那抹微笑，除了癲狂，更多了種「我笑他人看不穿」的奇特對望。還有片子末端，那通巧妙的通話，觀眾似曾相似，片尾反倒回到最初，但我們卻都已不再相同。

發財夢縈繞台灣人世世代代，對於成功的平板想像，讓多少人發瘋似地飛蛾撲火。社會氣氛浮躁不安，只好將想望投射於速食口號，宛如寫給現代人讀的童話，然而它們往往不會是真實答案。

《蚵豐村》在平凡的「有家難歸」故事中，側寫台灣現代產業面臨的瓶頸與社會困境——當蚵豐村不再「蚵豐」，留下的人不見得是失敗者，出走的人又有多少能風光歸來？《蚵豐村》不急於給予解答，不貿然定成敗，而是緩緩描繪這群濱海小人物的焦慮與渴望，他們如何找尋各自生命的出口。

離開堪薩斯州的女孩，後來還好嗎？

──看《茱蒂》

寫書當下，正好得知日本演員三浦春馬自殺逝世的消息，外界猜想著，這樣一位陽光愛笑的大男孩，怎會走上這條路？好久以前，當舒淇被問及「當演員，你快樂嗎？」，只見她逐漸收起笑容，頓時哭得泣不成聲，從多年後的專訪中才知道，那時的她正與憂鬱症作戰。又或者，每當看見哪位年輕明星的自殺新聞，看見媒體如何挖出這些藝人背後的黑暗面，我總會想起一位名為法蘭西斯·古姆（Frances Gumm）的女孩，這個近一世紀前的巨星，曾是成功的賣座商品，也曾是眾人唾棄的滯銷物，她有個更為人熟知的名字──「茱蒂·嘉蘭」（Judy Garland）。

「茱蒂」這個名字給了她名氣與喜愛，然而，在短短四十七年的生命當中，早在成為茱蒂的那刻，她就失去了主控權。

如果《一個巨星的誕生》（*A Star Is Born*）揭示一位平凡女孩如何踏上巨星神壇，那麼《茱蒂》（*Judy*）則是「一個巨星的殞落」。由奧斯卡得主芮妮・齊維格（Renée Zellweger）詮釋這位一九四○年代紅遍大街小巷的女孩，呈現一齣儘管如此備受喜愛，在鎂光燈照不到的暗處，寂寞與遍體鱗傷仍導致她晚年抑鬱而終的悲劇（值得一提的是，《A Star Is Born》的一九五四年版本《星海浮沉錄》正是由茱蒂・嘉蘭主演）。

童星出身的茱蒂留給後世最深的印象便是《綠野仙蹤》（*The Wizard of Oz*），桃樂絲的天真靈動像極了茱蒂本人，於是人們都把她當作桃樂絲。那時的她才十七歲，就已搭著〈Over the Rainbow〉這首歌走進世界各地青少年的心中。

這位踏入影壇的小女孩宛如處於彩虹之上，從此離開了她熟悉的堪薩斯

州2，搖身一變為無人不愛的鄰家女孩（The girl next door）。然而，作為最受寵愛的童星要付出的代價也很高昂，長大後的茱蒂向媒體披露，那時電影公司強行控制她的飲食以維持體重，加上超時工作、用藥、抽菸讓她身心靈幾乎崩潰，遑論當時她只不過是十多歲的女孩，視她為搖錢樹的母親摧毀了她的童年。諷刺的是，她人生的後半期，卻是為了成為一位好母親而四處奔波。

此部傳記電影聚焦在茱蒂生前的最後一年。當時的她經歷婚姻失敗、事業一蹶不振、用藥過度導致精神渙散、業界名聲盡失，同時還忙著與前夫打監護權官司。為了證明自己有能力撫養子女，她到倫敦重新開始一連串的秀，準備東山再起。電影以這段時間為主軸，不時穿插過往童年記憶，形塑她的恐懼、不安全感從何而來，有些人可能認為那是她最後一段悲慘歲月，是她最黑暗的孤獨時光，但我看到的，是一個被溫柔簇擁的平凡人，她終於能做她自己。

桃樂絲的朋友——同志偶像

耀眼明星背後的不堪與掙扎一直是讓人感興趣的題材。正因他們看起來完美無缺，才讓萬人吶喊後的旅館空房顯得難耐。他們也是普通人，只是被迫戴上面具、展現笑顏，成為一個別人想看的人。

我們都以為巨星像顆鑽石，舉手投足便光芒四射，但那些閃閃發光的亮面並非與生俱來，而是被切割、以最符合大眾審美的姿態行刑。午夜夢迴時，他們也如你我一般，寂寞地尋找著同類。

這便可理解為什麼茱蒂是最早期的同志偶像，甚至有一說，被視為美國LGBTQ平權運動起點的「石牆暴動」（The Stonewall Riots），警民衝突激化也起因於她的死訊。無論事實為何，桃樂絲確實陪伴了許多在陰影中躲避、不敢出

2 「not in Kansas anymore」為《綠野仙蹤》經典台詞。

聲的 LGBTQ 群體，在那個同性戀依然是禁忌的時代，「Friend of Dorothy」（桃

樂絲的朋友），有好一段時期更是 LGBTQ 的委婉說法。

茱蒂曾在訪談中說：「我看見很多人從我身上致富，但我從來沒有得到那些

財富。」她死得早，也從未獲得奧斯卡女主角，許多委屈都是後人從回憶錄中得

知。若要了解茱蒂・嘉蘭的一生，這部電影或許不是最好的方式，許多紀錄片相

較之下更寫實地揭露了她的人生遭遇。不過，《茱蒂》的動人之處在於芮妮・齊維

格的表演，她眼神中的游移、渙散與空洞，還有略駝的身形，絕對是當年度最佳

表演之一。

片子末端那幾分鐘，在追隨她多年的歌迷面前，茱蒂唱著最經典、最有代表

性的那首〈Over the Rainbow〉，這首曲子出現得恰到好處，台上台下的轉換，道

出人被娛樂體制徹底商品化的悲哀，而作為娛樂商品的茱蒂在最後又回歸於人。

表演者與觀眾的關係是迷人的，影迷看過她的閃爍與黯淡，也看過她的風光和脆

弱，已是比家人更讓茱蒂信任的人了。觀眾帶給表演者的動力與熱情，彼此給予

對方的認同和安穩，可能是這個行業中最令人眷戀的糖衣。

我想起張國榮在一九九七年的演唱會上唱〈追〉時，那句「我希望你們可以永遠記得我，因為每一晚你們給我的掌聲、歡呼聲，我永遠都會記住」。

被忘記或記得，也許不是那麼重要，因為就算再怎麼受愛戴，終究都會成為過往雲煙；真正留下的，是某些時候鼓舞人的勇氣，是從悲慘泥淖中再次站起來的淬鍊──傳奇之所以為傳奇，在於他與人們、與世代產生了共鳴，而那種共鳴不會老去。

人會逝去，但精神會留下。

她走過的路開出花，她死去的草地也開滿花

—— 看《令人討厭的松子的一生》

若要論影史上愛得最苦的女子，電影《令人討厭的松子的一生》（嫌われ松子の一生）中的川尻松子肯定能入列。這部電影是一場愛情悲劇，愛固然美好，但一個用力去愛別人的人生，換來的可能不是相對應的愛。松子的一生像是一句震耳欲聾的嘲諷，她只懂逗笑別人，從追求別人的愛中獲得寬慰和愉悅，但這場由他人決定的人生，終究使她活成一個辛苦而卑微的人。

因匱乏而用力去愛的波折人生

由於妹妹體弱多病，松子從小在缺乏父母關愛的環境下成長，好似做什麼都無法將父母的目光從妹妹身上移開，姊妹之間的情誼也就自然走味。幼小的松子努力尋找每個可能吸引父親注意的方式，總算發現「做鬼臉」能讓父親莞爾一笑。

這一眼的注目和笑容，使松子的鬼臉彷彿成為證明自己存在的憑據。然而，松子會長大，鬼臉也有派不上用場的一天，松子卻戒不掉這個習慣了，每當碰到壓力時，她總會被制約似地做出鬼臉。

成為學校教師後，松子的人生看似步上軌道，卻偶然在一場教學旅行為學生頂替偷竊罪名而丟了工作，這是松子命運走向岔路的起點。她和一位作家同居，沒想到遭到暴力對待，在作家自盡後又陷入另一段不被愛的不倫關係中，愈加沉淪，愈用力去愛。為了生活，她不得不成為出賣肉身的泡泡浴女郎，五光十色的繁華背後，是再次遭遇不幸的寂寞。然而現實從不寬容，在被只會花錢的男友拋

棄時，松子一怒之下竟失手殺了他。精神崩潰之際，她在自殺的生死關頭走了一遭，是求生意志使她活下來，結識了理髮店老闆。松子以為自己從此能平凡美好地度過餘生，卻依然逃不過殘酷現實，最終因殺人罪鋃鐺入獄。

服完刑後，又遭遇幾次愛情失敗，松子不再對愛情抱著憧憬，開始變得自暴自棄、不修邊幅，成天進食而一蹶不振，鄰居紛紛避而嫌之。此時，松子遇見了闊別多年的獄中老友。正當松子終於願意重新振作、再給自己一次機會時，老天卻又不如她所願，簡單粗暴地結束了她的一生。

松子之所以「令人討厭」，是因為後面的墮落，然而墮落的原因沒人看見。事實上，一切錯誤從童年時期即埋下徵兆，小女孩松子心中有個巨大無底洞，渴求關注、渴求被愛，心中的真空地帶隨時需要填補。只是，因為缺愛而極力去愛的松子，究竟愛的是眼前人，還是「去愛」的這個過程，其實已經分不太清了。

因為追求愛而不斷重蹈覆轍，將自己的一切奉獻給錯的人，在一次又一次跌倒之後站起來——而命運卻又總是再次將她擊倒。正當你認為她的人生不能再糟

時，電影狠狠再讓她受盡更多苦難，而當她的人生似乎有所轉圜時，電影又殘酷地終結任何一絲希望。

小時候，誰都覺得自己的未來閃閃發光，不是嗎？但是一旦長大，沒有一件事會順著自己的心願。

可憐之人必有可恨之處。後期墮落的松子嘴上總掛著「生而為人，我很抱歉」[3]，但事實上，她無須感到抱歉，反而片中的男性角色相形之下顯得懦弱、暴力與不負責任。而松子的設定，偶爾讓人感到一種韓國導演金基德（김기덕）式的聖母形象——一再給予男性救贖，卻又一再被男性糟蹋、剝削。

松子的故事是一齣悲傷過了頭的喜劇，怎麼也讓人笑不出來。電影刻意以

3
編註：引自太宰治《人間失格》而為人所知，但這句話的原創者為詩人寺內壽太郎。

童話式敘事呈現真實，穿插歡樂歌舞，製造格格不入的荒謬感，例如以輕快的〈Happy Wednesday〉描述松子每週一次去見外遇對象的喜悅，用熱鬧的〈Love Is Bubble〉反襯擔任泡泡浴女郎時的自我放逐。在極致幸福（悲哀）、嘈雜（孤寂）、夢幻（現實）、勵志（沮喪）的畫面中，加上女主角中谷美紀有意的誇張式演法下，悲劇的張力得以更顯巨大。

歌頌愛，抑或質疑愛？

我所看見的《令人討厭的松子的一生》，不僅止於一段段失敗的愛情故事，也非歌頌愛「求愛」的堅貞，而是強烈的叩問——究竟愛情值得讓人付出到何種程度？在愛自己、做自己的口號成為顯學的現今，我們是否仍會不小心在愛情中犧牲自尊和自我？

松子不讓人討厭，反倒令人憐憫。

在《卡比莉亞之夜》（Le Notti di Cabiria）中，義大利導演費里尼拍出阻街女郎

卡比莉亞的惆悵與不幸，而松子就是日本的卡比莉亞。她的一生不斷在奔跑——跑離家人，跑向愛情，跑向某個自以為更好的人生狀態，最終也在勉力的奔跑中劃下人生句點。她走過的路開出花，她死去的草地也開滿花，這是蒼涼的殘酷世界給予她的最後溫柔，也是這個奔波求愛的寂寞靈魂，真正能安身的時刻。

影像，是映照現實的哈哈鏡

Reflect

搖滾與鐵幕的硬碰硬

——看《北韓搖滾解放日》

《北韓搖滾解放日》（*Liberation Day*）於二○一八年四月二十五日在台灣上映，正巧是轟動世界的南北韓高峰會召開那天。不知電影公司是否別有用心或無心插柳，但都成功接續北韓占盡當日世人眼光的氣勢，在巧合的時間點為這部電影創造了話題性和吸引力，也呼應在沒有剪接或修飾鏡頭的現實之中，北韓的真實樣貌為何。許多人因此突然認知，自己缺乏對北韓的認識、印象受到歪曲，過去的衝突與矛盾也源自於此。這部電影的上映，可說是近年來最契合時機的一部。

我們或多或少都曾幻想過重返過去的念頭，當你想重溫一九六○年代的時代

氛圍，除了到歷史博物館看展之外，還有什麼辦法？其實很簡單，只要買一張到平壤的機票就成了，這趟時光旅行的費用一點都不貴。

說北韓是世界上最怪異的國家並不過分，它集合了所有距離現今主流價值最遙遠的特質於一身，宛如孤懸於國際社會外、自成一格的寂寞星球。回首過去，北韓曾遭逢一九九〇年代最嚴重的飢荒，東西方媒體當時皆稱金氏政權將在幾年內被推翻，但現今卻已穩穩傳至第三代，甚至金正恩也早已鋪好繼任者的道路，絲毫沒有任何動搖跡象。而在冷戰結束後，東德、東歐與蘇聯等社會主義陣營國家崩潰瓦解，世人都認為北韓氣數已盡，大膽預測北韓即將亡國的看衰聲音此起彼落，但它卻也好好地撐過來了。

這個國家的一切都是如此不合理，組合起來卻又貌似怪異地成立。而這些不理解與質疑，導致北韓一向是西方國家眼中的笑柄和嘲弄對象。

紀錄片背景描述在二〇一五年時，一支來自斯洛維尼亞的搖滾樂團萊巴赫（Laibach）受邀至平壤演出。這是北韓國內第一次舉辦搖滾演唱會，當時的媒體與

受邀樂團本身，皆對此邀約感到難以置信。萊巴赫樂團與北韓位於光譜的兩個極端：一個不按牌理出牌，曾被形容「反集權」、「反共」、「反法西斯」的樂團，與一個極端集權又保守、深怕外界「汙染」平民心靈的獨裁政權，兩者相遇會擦出怎樣的火花，光是這點就令人興奮不已。

此紀錄片不僅帶有演唱會紀實性質，它更象徵著兩個不同文化、不同價值與不同信仰的力量直面衝突，這才是作品最有趣之處。觀影前，我原以為北韓會是較強勢的一方，但卻意外發現──比較柔軟的一方，反倒是北韓。

雙方都帶著厚重的濾鏡看待彼此，也都深深認為自己所堅持的才是正確的真理。而樂團成員毫不畏懼地多次打破北韓訂下的規矩和劇本，要求工作人員「遵照」西方的文化習慣互動對談，這樣的「挑戰」有時顯然已上升為「挑釁」，彷彿要看哪一邊的底線先被觸碰，令人不禁為他們捏把冷汗。

然而我們不會知道的是，當樂團以嘲諷的眼光看向北韓人，北韓人也很可能正以同樣的態度評價這些外來者。眾所皆知，北韓與外在世界存在巨大差異與隔

闊，但差異本身並不可怕，真正出問題的，在於人與人間不懂得相互尊重與理解。

「每面牆上都有縫隙，那就是鬼魂擠進來的地方。」違反規定、偷溜出飯店的團長接受訪問時這麼說：「北韓的社會主義或許不是最好的，但它是最成功的。」這往往是每位造訪北韓的觀光客回去後捫心自問的問題。原先抱持著諷刺、看笑話的心態進入北韓，看見的卻是人民守禮、秩序和諧的綠化都市，人們不由得產生自我懷疑。

甚至直言：「但是，要讓縫隙變大嗎？這些人看起來很快樂。」他

當然，諷刺或看扁另一文化是極其危險的。不過我認為他這句話言之過早，這裡是平壤北韓經濟確實比起數十年前進步不少，只不過我們終究得記得——

啊！那是北韓積極打造的樣板都市，你沒看到的是京城以外的地區，那裡的人們是怎麼過日子的，在北韓允許觀光客前往之前，我們永遠不得而知。

全片基調荒誕得有些喜感，這樣的喜感和幽默來自於對北韓單方面的錯誤想像與不可理解，也完全帶著自由主義的框架，傲慢地定義這個陌生國度。片中許多互動過程和談話能滿足窺探重重鐵幕之下的欲望，除了文化衝突之外，也能看

見北韓平民身上許多可愛之處，畫面實屬珍貴。

究竟為何金正恩會邀請這樣一個極具爭議性的樂團前往北韓表演，甚至還是在脫離日本殖民七十週年的重要慶典？

有一說是因為某個社交手腕強大的人居中牽線，但答案絕對不只如此。二○一五年的北韓已不是那個極端封閉的北韓了，更別說是此時此刻的北韓。這段期間以來，北韓不但邀請曾被批評為「歌頌靡靡之音」的南韓藝人來表演，南北韓高峰會中，金正恩與文在寅落落大方又幽默的互動態度，也都讓外界一改過往對北韓的刻板印象。既然當時的北韓容得下這個離經叛道的搖滾樂團，現在的北韓就絕對有更多意想不到的想像空間。

我們都還不夠了解北韓，所以在這之前，請放下不必要的成見與誤解，才能夠更貼近、真實地觀察這個正迅速轉變的神祕國家。

電影創作中，我們能容許多少歷史失真？

——看《王的文字》

南韓電影《王的文字》（나랏말싸미），將世宗大王創造韓文的故事搬上大銀幕：故事描述世宗大王（宋康昊송강호飾）為改善知識、文化傳播的不便，在當時崇儒抑佛的韓國社會獨排眾議，與僧侶「信眉和尚」（朴海日박해일飾）經歷衝突、相互理解到最後共同合作，最終創造出韓文的動人故事。

然而，《王的文字》上映後，卻在南韓網站評論與網民評分中，出現正負評極端的罕見結果。

電影上映前為何深受眾人期待？

在討論為什麼會有如此兩極的現象之前，先談談為什麼這部電影會受到如此高度的期待：一來，電影演員陣容幾乎囊括南韓實力派演員，如在《寄生上流》演活窮爸爸的國民影帝宋康昊、同樣在奉俊昊（봉준호）導演的《殺人回憶》（살인의 추억）與《駭人怪物》（괴물）合作過的朴海日，以及參演過許多經典韓劇的全美善（전미선，此片為她的最後遺作），幾乎可以保證電影的高品質。

此外，韓文一向被視為韓民族的驕傲，這個被稱作「全世界最科學、最好上手的語言」是韓國重要的文化軟實力，也是他們亟欲發展出自身文化的載體。去過首爾的人也一定知道，矗立在景福宮正門前的光化門廣場，就是雄偉的世宗大王銅像（與他一同坐在廣場上的是抗日英雄李舜臣將軍）。不難看出，這個創造韓文的故事在南韓人心裡，絕對占有重要的地位。

網友評分中，一再重複出現的關鍵字

《王的文字》在韓正式上映那天，若我們進入南韓最大的入口網站 NAVER 的電影頻道，會發現這部片在網民平均評價僅得到出乎意料低的三至四分（滿分為十分）。然而這並非特例。在南韓另一主要入口網站 Daum，該片所得到的成績也差強人意，平均僅四分左右。若仔細觀察此結果，便會發現觀眾對電影傾向明顯兩極化的評價，給一分或零分的人數占多數，給滿分的人數次之，中間分則相對稀少。

這樣的結果，反倒消除了我認為它可能是部爛片的疑慮。一般而言，若一部片全然不受觀眾喜愛，負評會是一面倒。然而這樣極端兩極的分數，表示內容可能某些地方出了問題，但不必然意味它是部差勁的作品。

那又是為什麼評價如此兩極呢？從網友評論能找出端倪，有個關鍵字幾乎一再重複出現——「역사 왜곡」，亦即「扭曲歷史」。這引發了我的好奇。在判斷電

影是否扭曲歷史前，我們首先要知道，韓文的歷史是什麼？

韓文的歷史

韓半島自古受中原文化影響，長期使用漢字作為書寫的記錄工具，因嚮往中華文明且為中原王朝藩屬國，更使其遲遲無法完全擺脫漢字。不過漢字既複雜又難學，故也逐漸演變成「兩班」（指貴族）階級鞏固自身權力的武器。民間百姓儘管能以韓文溝通，卻因無法學習漢字而缺乏書寫能力。一直到李氏朝鮮第四代君主世宗，因希望普及知識、方便文化流傳，才發起創造一套易於書寫的表音文字。

朝鮮世宗二十八年（西元一四四六年）《訓民正音》（훈민정음）正式出版，意指「以正確字音教導百姓」，當時又被稱作「諺文」（언문），成為現今韓文的濫觴。

然而，創造韓文意味著權力下放，自然遭受當時許多貴族與知識分子等既得利益族群的抨擊。聲勢最大的反對論述表示此舉有拋棄對漢文明的忠誠之虞，將使半島淪為「夷狄蠻邦」，且可能因招惹中國明朝皇帝而置朝鮮於覆滅風險中。然

而現在看來，這些擁護權力的藉口可能都是多慮。

儘管如此，當時文人的抵制確實阻礙了韓文普及。五百多年來，從韓漢文並用至「去漢化」這條路，韓國走得非常緩慢。近代社會多次辯論有關漢字存廢爭議，在國家主體與文化保存的兩端尋找出路。一直到西元一九七○年後，南韓才真正實現完全使用韓文的目標，二○○五年將漢城易名為首爾即是最極致的案例，顯現民族主義原因之難以避免。隨著使用了上百年的「漢城」走入歷史（漢城之名源自西元一三九五年，李成桂遷都，改漢陽為漢城），完全不會漢文的韓國世代出現，儘管中途曾幾度恢復漢字教育，但也正走出過渡期。

電影爭議由何而來？

認識這段韓文歷史後，我們可以理解這部電影之所以引發這麼大的爭議，是其中一個主要角色——信眉和尚（신미）惹的禍。電影敘述韓文創造的過程中，將信眉和尚描繪成完成所有造字工程的功臣，而世宗大王只是「發起人」，這點與

南韓人所學的歷史落差非常大，因此才成為爭議的導火線。

關於這段爭議，我們可在正史中找到解答。翻開朝鮮史書《朝鮮王朝實錄》（조선왕조실록）中的〈世宗實錄〉（세종실록），西元一四四三年十二月三十日（世宗二十五年）是那樣寫的：「是月，上親制諺文二十八字，其字倣古篆，分為初中終聲，合之然後乃成字，凡于文字及本國俚語，皆可得而書，字雖簡要，轉換無窮，是謂《訓民正音》。」重點在於前兩句，白話即「這個月，皇帝親自製作了二十八個字母……」，這也是後世推定世宗大王獨立完成韓文創造的重要根據之一。當然，文字創造工作繁雜浩大，不太可能由君王一人包辦，實際上可能接受其他人的幫忙。此論述雖合理，然而電影幾乎將造字工作全然歸功於信眉和尚，不能被南韓社會接受，也是能夠想像到的結果。

關於信眉和尚才是韓文創造者的推論，確實曾在南韓社會流傳過，爭議源自一四三五年成書的《圓覺禪宗釋譜》（원각선종석보）。該書足足早了《訓民正音》八年，然而後來也被證實有誤，包含字體與年代不符、書寫方式謬誤等多條

反駁論述，加強鞏固了世宗大王才是韓文創造者的既定認知。

當「忠於史實」遇上「電影創作」

電影創作絕對有它的自由度，許多史實翻拍的電影也都不必然全為真實（如《我只是個計程車司機》中的飛車追逐）。然而，當虛構部分成為電影核心，難免令人動搖，電影應守住的那條真實底線到底在哪？

雖然電影一開頭即表明「此片僅根據多樣的訓民正音創造故事中的一個傳說拍攝而成」（다양한 훈민정음 창제설 중 하나일 뿐이며，영화적으로 재구성했다），但許多南韓人提出最直接的疑問便是：「如果沒有讀過相關歷史的人看了這部電影，是否將認為韓文創造者就是信眉和尚？」

關於這類歷史爭議，有個類似的前例是二〇一七年上映的《軍艦島》（군함도）。當時歷史虛構部分涉及日韓敏感的兩國關係，讓許多南韓人不滿。這次《王的文字》更直接挑戰南韓人熟悉到不能再熟悉的歷史觀，想當然更無法被許多人

諒解。

《王的文字》是部很用心的電影，除了親自赴藏有《八萬大藏經》（팔만 대장경）的海印寺取景，許多聯合國世界文化遺產也都被拍入框內。導演重視電影的程度不容懷疑，也讓觀者相當尊敬南韓人是如此珍惜自己的文字。

世宗大王想普及知識的心願，在當時看來是理想主義者的作為，但著實創造了一個從此截然不同的韓國。我無法忘記電影中的一幕，當片中人物第一次看見自己的名字以韓文書寫時，那一刻的驚豔與感動無法以言語形容。電影彰顯韓文的得來不易，先驅者在推動不見容於時代背景的政策時，必然得經歷重重考驗。

這提醒我們不可輕易放棄，儘管可能耗費五百年才完全實現，對的事仍然要做。

史實爭議確實讓南韓社會有了重新思考的機會，當電影創作碰觸歷史事件，某些界線不能改動。同時亦警惕每個人，我們所看到的、聽見的可能不完全為真，與其當個看完電影後被誤導的觀眾，不如先了解歷史，讓自己有能力辨別，知道哪部分是真實、哪部分為虛構，這才是最重要的事。

懷有滿腔故事的失語者

——看《他們不再老去》

法文有個詞彙「Belle Époque」，它的中文翻譯很美，充滿想像空間，叫做「美好年代」。

十九世紀後的歐洲相當忙碌，一方面亟欲殖民擴張，一方面隨著工業化進步持續開展，造就經濟發展和科技革新。歸功於此，人民生活逐漸安逸、穩定，自然而然出現一群中產階級，物質生活的提升使藝術文化也同時豐沃，這段時期因而被後世稱作「美好年代」。

承平時期，歐洲人對戰爭的想像顯得相當過時。當時世界雖發生幾場劇烈的

軍事衝突，如美國南北戰爭、巴爾幹半島衝突與普法戰爭等，歐洲人卻不受其熾熱氛圍所影響，只因這些烽火距離太遠，而工業快速發展後大幅提升的熱兵器實力還未能展現。

在無人知道戰爭規模、傷害程度時，開戰聽起來也就沒那麼可怕，而各國又都想從戰爭中分杯羹，彷彿它是國家飢餓時的自助餐選項。與此同時，工業化的神速發展也給了他們一種能快速解決敵人的自信與安全感。然而，當眾人皆採取軍備擴張策略，卻對自身力量缺乏透澈了解，一戰於此時爆發了，並演變為人類歷史中前所未有的大規模慘劇。

紀錄片《他們不再老去》（*They Shall Not Grow Old*）便是在這樣的時空背景下誕生。或許這不是一個了解戰事發展的最適切作品，但它重新將戰爭賦予人性血肉，並告訴我們：一個人的死是悲劇，一百萬人的死是上演一百萬次的悲劇。

放棄同類紀錄片將重心放置於記載歷史的做法，《他們不再老去》索性以英國視角切入，放大每位士兵面容，述說他們的故事。電影始於當時國際社會環境，

再到士兵戰時軍旅生活的細緻描摹，幾乎讓人無法喘息地拋出疑問——例如，他們為何謊報年齡只為從軍？這是愛國心理瀰漫，也是從眾行為的結果。又是如何在戰爭中迎來想像破滅？由於對戰爭的刻劃仍停留於過往時代的印象，這些士兵們原先以為離家一段時間便能換回勝利，沒想到盼不來班師回朝的一天，只得每日在戰壕中輪班，聆聽砲火入眠、與死亡為伴。

如果將大多數歷史紀錄片比喻為揚起大風大浪的史詩，《他們不再老去》則宛如相當私密、微觀的非虛構小說，觀眾彷彿置身壕溝中、泥濘裡，和他們出生入死。

當我觀看歷史片時，時常提醒自己一件事——必須以「無知」思考任何事。畫面裡的人物對將來發展一無所知，他們不知道德軍會發動突擊，不知道足以奪取大規模生命的毒氣可被應用在戰爭，當然也不會想到美國後來將參與這場戰役。戰爭對他們而言是一段發生中的未完成故事，不得用後設觀點認為這是一段「持續四年」的時期，這樣的觀看將有助於進入歷史環境與每個當下，也就更能理

解當時人們所做下的每個抉擇。

《他們不再老去》與 BBC 合作，收錄了許多珍貴史料與歷史片段，這些畫質不佳、動作不流暢的黑白無聲影像，經過重新上色、聘請唇語師協助配音、增加格數，搖身成為栩栩如生的歷史現場，衝突與震撼直面而來，修復效果驚人。

聽著這群不同口音、不同性格、因戰爭而使生命出現交集的年輕士兵們聊著言不及義的話，你會發現，電影真的將過去帶到現在了。

影片選擇以「退休兵遭遇」作結。多年戰爭隔絕下，他們多少都失去工作或社交能力，不消幾年，這些曾捍衛國家、帶來光榮勝利的年輕人，變成了沒有商業價值的社會負擔。然而，此時的大英帝國已無人聞問戰事，拒絕聆聽、接納這群人。他們在生命途中轉了個彎，歸來時卻發現自己已走得太遙遠，周遭的人們不願理解他們的傷痛經歷，整個社會忙著回到資本主義的競技場。

幾枚金光閃閃的勳章終究抵不過戰爭後遺症與社會適應問題，身上的迷彩不只是一瞬，更是一生，如同某位士兵所言：「人們永遠不會知道，今天一起睡的

同袍，明天會在你身旁死去，這是什麼感受。」

他們有著自己的故事，卻因戰爭成為無力訴說的失語者。

電影的最後兩句話，雖然是玩笑，但卻令人無限感慨。一名退伍兵戰後重回

家鄉裡的商店，店員見到久違的熟客，疑惑地問：

「你這幾年怎麼都不見蹤影？我以為你去值夜班了！」

戰爭的勝利，從來不是真正的勝利。

政治意涵滿滿的災難片

──看《白頭山：半島浩劫》

二〇一九年年底，南韓電影《白頭山：半島浩劫》（백두산）稱霸南韓票房榜。

這部好萊塢式的大成本災難片，上映首日票房勝過賣遍全亞洲的《與神同行》（신과함께）首日票房，一再證明南韓電影工業已純熟至如此境界，但也很快引發南韓網民正負評洗版，一切原因都在於它不只是一部普通的商業爽片。

故事背景設定於現代，電影開誠布公地告訴觀眾，故事發生在北韓同意非核化後，美軍決定派人前往北韓境內運走核武器。然而此時，位於中朝邊界⁴的白頭山（台灣習慣稱之為「長白山」）突然火山爆發，並引發接二連三的火山性強震，

導致南北韓房屋倒塌、死傷慘烈。

惡夢不僅止於此，科學家研判最後的火山爆發將使整個半島全面陷入火海，距離南北韓文明發展覆滅僅剩下數十小時。青瓦台找來地質學教授姜奉萊（마동석 飾），決定在白頭山下的礦場引爆核彈，藉此軟化岩漿層以紓解火山壓力，進而預防最後一次災難性的火山爆發。想當然耳，中美兩國絕對不會同意。

這部災難鉅作之所以取得如此成功的商業成績，原因分成許多層面：

第一，它是一部相當切時的作品。姑且不論南韓人創意有多腦洞大開，但被列為休火山的白頭山並非不可能爆發。近十年來，許多地質學家觀測到火山運動漸趨活躍，白頭山地震絕非虛構想像，它確實是南北韓人生活的隱憂。

第二，北韓宣布非核化是近幾年的事，自二○一八年四月以降的南北韓高峰會，後續又舉辦多次韓朝文金會與美朝川金會，擴展了世人對北韓的想像空間。

4 編註：指中國與朝鮮半島的邊界。

縱使後續發展並非如想像般順利，朝鮮半島的壓力的確鬆解不少，而會談最重要的目標便是──「朝鮮半島非核化」。南韓在二〇一九年底就有一部貼近時事議題的大製作長片作品出現，如果沒有一個成熟的影視工業，是難以做到的。

再者，歸功於卡司到位，集結南韓影視圈實力派演員河正宇（하정우）、李秉憲，並找來馬東石、裴秀智（배수지）等人氣演員，片中甚至能一瞥坎城影后全道嬿（전도연）的演出，華麗演員即讓票房有了基本盤。

此外，災難電影仰賴聲光畫面相互輔助，敘述強震摧毀城市的作品更需特效技術。這部由李海準（이해준）與金炳書（김병서）執導，《與神同行》導演金容華（김용화）監製的新作，承襲了《與神同行》製作團隊的優點，視覺效果方面具一定水準。雖仍舊不及好萊塢頂級災難電影，缺點也明顯（包含敘事節奏可再加強、劇本充斥套路和邏輯問題），但《白頭山》已能承繼此類好萊塢商業大片在南韓市場的衰退與空缺，也絕對有實力滿足亞洲觀眾的胃口，若持續穩健發展下去，反攻好萊塢亦只是時間問題。

《白頭山》表面看來是一部災難商業片，卻暗藏滿滿政治意涵，從電影一開始即可窺知一二。南韓深受強震襲擾，卻還得聽從美國命令行事，無法自力救濟，那句「韓國這個國家，無力改變自己的命運」可能戳中許多南韓人的心。韓國自古奉行「事大主義」，雖能在大國底下找到生存空間，但也導致它在強權政治間左右搖擺的命運，從清日、美俄到現在的中美日，每個歷史時點都難逃強權大國的影響。

這就是為什麼南韓這麼想做自己領土的主人，有時甚至到達一個外人看來有點「自我感覺良好」的地步。既然現實中辦不到，就只能在影視作品中實現，《白頭山》就是這樣一部充滿著反霸權意識、主張南北韓應當攜手合作重建韓半島的電影。片中真正的敵人不是拒絕合作的北韓，而是只在乎自身利益的中美兩大國，如此設計放入現實國際關係中也相映成趣。

片中某一幕，河正宇飾演的南韓人在覬覦核武的中美兩方戰火間，憤慨地大喊：「停火！停火！」他用機智扭轉了自身命運，而中美兩國只能摸摸鼻子撤退，

南韓人的心願幾乎在這幕中毫不隱諱地直白展現。

反霸權意識中的「反美情結」更於此片表露無遺：馬東石飾演在韓美國人Robert從美國認同回歸至韓國姓名的過程是一例，美國將手伸入青瓦台政府強行主導也是一例，不難理解《白頭山》為何在南韓入口網站NAVER引發兩極正負評（唯一無爭議的共識，恐怕是政府總扮演無能，甚至拖累、阻礙的角色，這也是南韓電影中常見的特色）。許多南韓人無法接受電影「美化北韓」與「妖魔化美軍」的政治立場，遑論「南韓菜鳥」（河正宇）與「北韓主導」（李秉憲）這種必定造成爭議的角色設定，觀眾的反應可以預期。

南韓影視圈一向有個有趣的現象：當南北韓關係良好時，影視作品中的北韓角色通常較為討喜；而當南北韓局勢緊張時，北韓則多被描繪為十惡不赦的大反派。這部電影的製作期正巧介於兩韓快速回溫的那段時間，上映同期更有南韓財閥千金誤闖北韓，到頭來與北韓帥氣軍人談戀愛的韓劇《愛的迫降》（사랑의 불시착），相當程度引發南韓人民對「美化北韓形象」的憂慮。而在「左派、反美、親

北韓」的文在寅總統任內出現這樣一部電影，也極具討論空間。

樂觀來說，「和解」是《白頭山》的重要母題。分別出身於南北韓的兩位男主角，從互不信任到建立彼此幫助的兄弟情誼，如此情節發展與現實國際關係中，南韓政府亟欲製造和平氣氛、排除外在勢力的意圖不謀而合。電影末端甚至提及兩韓合作開發能源一事，兼顧國族情感、經濟利益。聽起來的確相當美好，不過現在看來，仍是想像力十足的幻夢罷了。

你可以單純把《白頭山》視作一部商業災難電影，但南韓人總喜歡在當中藏些訊息，因為他們知道，看在南韓人和北韓人（如果他們有機會看到的話）眼裡，他們一定讀得懂這些弦外之音。

如何將國際關係放入商業大片中？

——看《鋼鐵雨：深潛行動》

韓戰，對我們而言已是逐漸遠去的歷史，朝鮮半島上民主與獨裁陣營的對立，是冷戰後少數遺留的分裂產物，特殊情況舉世無雙，除了為東北亞區域關係增添不確定性，也提供南韓電影工業一個可遇不可求的題材與創意泉源。

以南北韓分裂為題的電影不勝枚舉，而兩韓關係時不時的突破性進展，也為南韓電影創作注入強大能量。近年敘述南北韓關係的作品如雨後春筍般推出，諸如《北風》、《九十分鐘末日倒數》（ＰＭＣ：더벙커）與《白頭山：半島浩劫》等，皆以兩韓關係為經、國際政治為緯，再套入諜報、災難等外衣，試圖在虛幻中捕

捉此許現實。

　　以經典電影《正義辯護人》為人熟知的導演梁宇皙（양우석，前譯楊宇碩），於二〇一七年執導《鋼鐵雨》（강철비）後，再次在二〇一八年推出新作《鋼鐵雨：深潛行動》（강철비 2：정상회담）。名稱看似是續集，但故事與角色並未連貫，唯一相互關聯的是，兩者皆以兩韓關係發想，加入精采的國際現勢交鋒，不乏娛樂與諷刺成分。

　　《鋼鐵雨：深潛行動》的時空背景訂於二〇二一年七月的美韓朝高峰會（韓文片名直譯即為「鋼鐵雨：高峰會談」），劇情描述當南韓總統、美國總統與北韓領導人相繼抵達會談舉辦地（北韓元山市），卻意外遇上由北韓護衛司令部與第七軍團所領導的武力政變。他們試圖妨礙美韓朝和平會晤，阻止北韓交出核武器，避免祖國冒著動搖國安的風險，而被迫走上改革開放之路。

創意故事，不失真的現實映照

　　故事發展異想天開、創意無限，背後洋溢著導演對國際政治的興趣，除了大膽詮釋各國耍心機、玩計謀的機鋒，碰觸議題亦百無禁忌。例如，電影一開頭即點出中日韓之間長期存在的兩大領土爭議，一為「獨島」（日本稱「竹島」），另一則是「尖閣諸島」（台灣稱「釣魚台列嶼」）。而在中美日三大主要國家代表依序出現後，登場的便是國際事件與利益網絡（美日韓聯合軍演，並以高峰會順利召開作為互換條件）的籌謀，短短不到十分鐘內，錯綜複雜的國際關係背景就已被勾勒完成。

　　政治電影之所以好看，在於它們在真實現狀上，建造一層層樓房。這些樓房並非隨意疊加，而是依照現實脈絡發展，從中增添一些戲劇性、一些趣味，但都不至於失真抽離。然而，如何表現這些較嚴肅的題材，則考驗著導演化繁為簡的敘事功力。

導演梁宇哲另一個身分是漫畫家，「漫畫式美學」成為他作品中不可或缺的輔助角色，漫畫不僅僅表現於創意呈現，也是說故事的重要工具。雖然漫畫元素在此片的發揮空間並不多，但在提供資訊、建造世界觀等關鍵時刻，漫畫手法仍是牽著觀眾走入故事的引路人。

一再被強調的南韓「夾心餅乾」命運

探討兩韓關係的南韓電影，時常映現南韓在國際關係中的「無力」，如《九十分鐘末日倒數》和《白頭山：半島浩劫》皆有類似論述。

若不是近年兩韓對於改變「戰爭狀態」的討論，或許大多數人（甚至南韓人自己）都不知道，當年韓戰結束後的《朝鮮停戰協定》（即韓戰停戰協定），南韓根本沒有派出代表簽字，而是聯合國、朝鮮人民軍與中國人民志願軍三方代表簽署。這意味著朝鮮半島若要終結戰爭狀態，光有兩韓同意，在法理上是不可行的。

朝鮮半島受外國勢力操縱的悲情於歷史上不斷重蹈覆轍，例如日俄戰爭、甲

午戰爭、韓戰等，這些代理人戰爭若不是在朝鮮境內打，就是左右著朝鮮命運。

儘管南韓在二戰後獨立，卻依然深陷兩韓對峙的泥淖中，也同樣得看中美兩國老大哥的臉色行事，成為被困在中間的夾心餅乾，始終無法掌握命運的自主權。電影當中一段「南韓是否加入美日聯合軍演」的談判，即充分表現南韓在美朝中三方之間，國力並非最強、又不如獨裁政體的權力膨脹，所面臨的四處掣肘。這種「當事者是我，但我卻沒有主導權」的無奈，不僅反映南韓人的心聲，也是南韓電影中常見的母題。

電影中的「國際關係」

雖然劇情多屬虛構，但電影對各國的心理描繪絲絲入扣，亦不脫大眾印象。

首先，美國源於對中國崛起的不信任，一向將中國視為「頭號敵人」，且始終相信「美中註定一戰」，此思考脈絡在國際關係理論上稱「修昔底德陷阱」（Thucydides's Trap）。自古以來，後進崛起國便會挑戰既有霸權國的地位，如斯巴達挑戰雅典、

美國挑戰英國、日本挑戰美國等，霸權轉移大多數伴隨戰爭與衝突，這也是中美矛盾被預見發展至極後的未來。

另外，北韓身為經濟實力不振的小國，擁有的鎂光燈卻遠超過其他同等實力國家，這是因金氏領導人擅玩兩面手法，不乏獲取利益後翻臉不認帳的前例。電影中的北韓也是如此，收了日本的錢以攻擊南韓，卻又私下收受中國利益，為其攻擊日本。

相對之下，中國雖是影響東北亞局勢的重要角色，在本片卻意外被弱化不少。南韓在電影中也顯得單純與正義許多，不像美朝各自維護自我利益。南韓總統彷彿肩負「兩韓民族邁向統一，不受外來勢力干預」的使命，雖不免俗地有些美化，卻也正是南韓人長期以來的兩大心願──「統一」與「自主」。

統一詰問，和平想望

「統一」是浪漫美好的名詞，更是艱困難熬的動詞。經濟實力與文化話語權

皆占優勢的南韓，若真要統一，應是擔任幫助北韓的角色，南韓所需付出的代價也會相當高昂——工作機會、國家經費皆被稀釋，在享受到統一紅利的那天來臨前，南韓經濟極可能就先被北方拖垮。是以，即使南韓人民的心願是統一，隨著世代更迭，對於「統不統」的共識也逐漸出現微妙改變。

電影末尾藉由兩韓會談的場合，由南韓總統口中提出的詰問「各位國民，你們想要統一嗎？」，可看出本片也正欲詢問觀眾這個長期辯論的議題——「統一，真的是大家想走的路嗎？」這題只能由南韓人作答。

此外，藉由畫面設計埋入政治意涵的手法也饒富趣味，例如本片最後有一個來自南北韓的兩人面對獨島、背後則是黎明升起的畫面。它的意圖不難理解，便是訴諸更高的民族情懷，呼籲「南北韓兄弟應該停止內鬥，攜手對抗敵人」的團結想望。

當我們觀察愈多，愈會發現國際關係的語言就是「現實主義」。儘管影視作品虛實交錯，娛樂成分居多，不必過於認真，但或多或少可從中發現這些電影創作

者，如何理解自身國家在國際賽局中的定位。想要討論兩韓關係，就不得不納入美中日局勢，而大眾傳統理解的美韓同盟、美日同盟、中朝同盟都不過僅是一時的利益交換，一環扣著一環，牽動每個國際行為者（Actor）的站位選擇，背後時常只是逢場作戲般的脆弱連結。

擁有奠基在創作自由的環境，南韓才能有這樣一部諷刺美國總統傲慢自大、敢開「把北韓領導人當成翻譯」的玩笑、自嘲國家無能為力的電影。南韓拍攝政治電影的細膩度隨著產業成熟而愈趨驚人，本片平衡了嚴肅題材與幽默娛樂，並在真實國際關係與虛構事件之間取得觀者共鳴，值得作為商業政治電影的借鏡。

資訊戰與個資外洩將如何改變我們的價值觀？

——看《個資風暴：劍橋分析事件》

還記得二〇一八年三月臉書發生的個資外洩事件嗎？

幕後不當取得臉書用戶資訊的數據分析公司「劍橋分析」（Cambridge Analytica）與馬克‧祖克柏（Mark Zuckerberg）在一夕之間成為眾矢之的，不僅被挖出在二〇一六年美國總統大選中，協助當時的共和黨候選人川普當選總統，甚至與同年英國脫歐公投也有掛鉤，令人駭然。

Netflix 紀錄片《個資風暴：劍橋分析事件》（*The Great Hack*）完整重現此事件，並以兩位當事人的觀點陳述，分別為「控告人」紐約帕森設計學院教授大衛‧卡

羅爾（David Carroll）與「嫌疑人」前劍橋分析公司員工布特妮・凱瑟（Brittany Kaiser）。雖然劍橋分析在二〇一八年宣布破產，然岌岌可危的資訊權，至今仍侵蝕著所有民主國家的選舉機制。

「我可以被操縱嗎？」

曾任職於歐巴馬（Barack Obama）競選團隊、以理想主義者自居的年輕女孩，怎會為極右主義人士操刀，成天與不相為謀的政客社交？

紀錄片一開始即勾勒這位前員工布特妮・凱瑟的輪廓。她的角色相當戲劇性，原先是公司的核心主事者，後來卻轉身向調查機關坦承一切，並與前老闆站在對立面。有趣的是，其實在影片開始的訪談，她並不認為自己所做的事違反道德，甚至直言，儘管數據公司取得用戶個人資訊，並在社群平台推播設計過的資訊以影響選民意願，但最終仍是──「選民自己走進投票所投票」，這是人們自己做的決定，怎麼會是操控呢？她堅定地這麼說。

這件事的思考相當重要，如果問「你覺得自己會被操縱嗎？」，十之八九會得到否認答案。因為我們往往認為自己擁有絕對的自由意志，或具有辨別平台資訊真偽的能力，卻沒料到這樣沒來由的自信，反而更容易使自己陷入大數據的陰謀。

二○一六年美國總統大選前，當美國境內黑人點入臉書上串聯的 #BlackLivesMatter（黑人的命也是命，簡稱 BLM）運動，留下「數位足跡」（Digital footprint）而接連被推送多則黑人遭警毆打的影片；與此同時，立場相反的另一群人亦發起 #BlueLivesMatter（警察的命也是命）運動，反制 BLM 聲浪。兩者看似是立場對立的衝突方，事實上，雙方後來皆被懷疑受到俄羅斯政府操縱，用以激化非裔美國人，使其降低投給民主黨的意願，並達到分裂美國的終極目標。

這就是所謂的資訊戰。資訊戰是混合戰（Hybrid War）中很重要的一環，每個人都不再被視作「選民」看待，而僅是一個「人格」（Personality），可以將之理解為臉譜或數據集。你的價值觀被量化，你的言論被歸類整理，計算出一個「比你更了解你的自己」，由此預估並反過來影響你的行為。

正當人們還為自己的自由意志沾沾自喜，或認為唯獨自己能看見事件全貌時，資訊戰早已挾帶著假新聞和情緒煽動性言論（恐懼與憤怒最有效），侵蝕、動搖你的認知，並使之往幕後主使者或出資者有利的方向傾倒。

炸掉一座村莊，或利用技術讓村民信服——資訊戰的無聲與致命

台灣身處自由主義與對抗專制政權的前線，許多人近年來已明顯意識到「假新聞」的存在。伴隨著選舉、民調或公投議題的討論，我們曾引以為傲的社群與偏好推播技術，反倒逐漸成為攻擊自身或刻意設定議題的空間。

社群巨獸的不負責任使原被設計用來連結的工具，如今成為撕裂社會的元兇。意識形態走向兩極，那些「可被影響者」(The Persuadables)，或稱「中間選民」，變成資訊戰狂轟濫炸的對象。最大受害者將是民主體制與所有人民，我們都不知道是否可能再次擁有「真正自由公平」的選舉。

這部紀錄片是二十一世紀新人類的教育影片，觀眾藉由本片能理解自身現處

於什麼樣的懸崖邊緣，而這個議題對台灣人尤其重要。片中有幕披露劍橋分析公司曾蒐集情資的世界地圖，台灣也赫然在列。若我們不把資訊權當一回事，渾然不知地將「地球上最寶貴的資產」拱手交出，只會使自己更加深陷於被操縱的危險當中。

此現象不會因為劍橋分析破產而消失，正如當網軍已形成有利可圖的產業鏈，就不會有歸零的一天。世界上有太多案例正在發生，這絕對是現在進行式。

回望自身，台灣總統大選、公民投票或通過重大政策時的假新聞紛飛，社會已成公開實驗場，我們沒有任何權利樂觀。這不只是一部紀錄片，更是一則預言，我多希望我們有能力扭轉現況惡化的速度。

最後，再問一次自己，我會被操縱嗎？

不是你太愚昧，也並非太容易被操縱，而是你低估了假新聞的能力，高估了新聞操作的難度。

當幸福國度不再幸福

—— 看《不丹是教室》

說到不丹，大部分台灣人想到的，不外乎是喜馬拉雅山、藏傳佛教，或是全世界最幸福國度等印象。在這些答案中，或許很難聯想到「教育」，更不用說這座可能一輩子都沒機會到訪的高山村落——魯納納（Lunana）——所發生的故事。

幸福背後的隱憂與危機

不丹電影對大多數台灣觀眾，甚至對全世界的影迷而言都是陌生的，正如這個「夢幻國度」之於人們的神祕輪廓。《不丹是教室》（*Lunana: A Yak in the*

Classroom）是我看過的第一部不丹電影，在這部電影當中，除了預期的高山、河水和那些美得像幅畫的壯麗自然；更可貴的是，隨著鏡頭一窺正發生在不丹的種種隱憂與危機。如果你也和我一樣對此感到陌生，請讓這部簡單卻相當動人的作品，成為你的第一部不丹電影。

故事主角是位一心想往外跑的不丹青年，他身為教師，卻對教育興致缺缺。

比起當老師，他更想去做「更酷的工作」。沒想到因合約緣故，他被迫派至遙遠邊陲的村落「魯納納」任教。電影描述對一切毫無關心、在本土文化前撇頭不顧、投入西方流行風潮和主流文明的主角，如何重新擁抱這座家園，欣賞瞬息萬變的大自然，學習尊敬流傳世代的傳統文化。

因為老師，看得見未來

這部電影花了相當多篇幅在「前往魯納納」的過程，影像敘述這位老師跋山涉水、徒步八天才從首都辛布（又譯廷布，Thimphu）來到魯納納這座小村莊。

一到魯納納，映入眼前的是種種生活環境的克難和不便，他不得不被迫放下自己在現代都市中的生活習慣。面對盛情接待的村民，他只是敷衍地禮貌性應對，透過鏡頭，觀眾不難看出那時他就已興起離開的念頭。

相較從不丹首都前往村落的艱辛，後段描繪離去時的場景，電影幾乎只使用了一個鏡頭，便從深山迅即轉換至澳洲雪梨，恍如隔世。從兩者篇幅的差異，可看出自古以來「由奢入簡」總是難得多。正因如此，村落的美景和村民的單純可愛，是他初抵達時看不見的；他只看見自己的格格不入，以及用現代化的標準來檢視、排斥這個初來乍到的新環境。

究竟後來主角看見了什麼，才令他轉念留下？片中有這樣一段對白，當青年教師在第一堂課詢問學生們的未來志願，其中一位同學說：「我長大想當老師。」他接著問：「為什麼？」那位男同學答：「因為老師看得見未來。」

在他看輕自己的職業時，這些缺乏教育資源的偏鄉兒童給了他指引。這時，他看見自己之於那些兒童們的重要性，看見教育的力量，才第一次真正擁抱這座

村落。本片的英文片名「Lunana: A Yak in the Classroom」直譯中文為「魯納納：教室裡的一頭氂牛」，氂牛便是澄淨、純粹的象徵，與這些不丹學生的純真不謀而合。因為教育，他們在這間教室裡發生了質變。

這也是本片帶來最大啟發之處。看似幸福、無欲無求的不丹國度，實際上卻遭遇國內受到完善教育、承繼國家希望的年輕人只想往外發展的處境。當然，這也是世界上多數國家共同面臨的難題，只不過在這面「最幸福國度」的旗幟下，人才外流的社會困境更顯得極為諷刺——離開不丹，才是真正的幸福嗎？

舉世皆然的偏鄉教育議題

我想起同樣探討偏鄉教育的二〇一七年台灣電影《老師，你會不會回來》，以及敘述不同國家兒童上學艱難的二〇一三年法國紀錄片《逐夢上學路》（*On The Way To School*）。台灣導演楊雅喆也曾拍攝一部紀錄片《向愛致敬》，除了映照偏鄉地區孩童面臨的困境，也將家長、教師和志工的角色與關係納入討論。這些國內

外不算少的影視作品，證實了偏鄉教育從來不是冷門議題。

這些作品背後反映的是，無論國家富裕與否，教育資源分配不平均的問題幾乎舉世皆有。受教權的缺席肇因於交通不便、人口不足，不是學生得走漫漫長路才能上學，就是得賭運氣看看有無教師願意前往偏鄉服務。若教育問題一直無法解決，最終只會加深階級複製，富者恆富，貧者難以翻身。

為了解決偏鄉教育問題，我們時常一股腦兒投入資金和設備，然而偏鄉兒童並非僅僅缺乏教具、教材或電腦等硬體設備，而是缺少能夠長期留下的教師。從本片中也可看見，大自然可做教具、音樂可成教材，然而必須有人願意作為那道知識的橋梁，才能改善教育分配不均的惡性循環，而這仍得仰賴政府與民間組織於體制內外進行修補和協助。

《不丹是教室》採用典型的三幕劇形式敘事，觀眾不難猜測劇情將如何發展。

不過，在追求無限擬真、炫技的動畫特效時代，這部電影呈現的感動與悵然若失，是這世代少見的真摯與懇切。觀眾得以發現電影最原始的魅力，也重新認知

教育是短時間難以看見明顯改變的巨大革命，如同盯著時鐘滴答滴答走，時針、分針看似沒有動靜，一陣子後才詫然發現不知不覺已前進許多。

而正因有這些不求回報、鞠躬盡瘁付出的教育者，我們才得以承接這份教育的力量，成為更有厚度的人。

階級，真能被翻轉嗎？

——看《寄生上流》

「坎城影展金棕櫚獎得主」、「奉俊昊導演的巔峰之作」、「宋康昊與奉導再度攜手」……無論要怎麼形容這部電影令人興奮的程度都不為過，《寄生上流》作為二〇一九年最受討論的電影，一路從坎城走到奧斯卡舞台，讓我們看見電影在藝術成就與商業市場的兼具是絕對可能的。

電影縝密的劇情設計令人瞠目結舌，卻不流於只為最後轉折服務的俗套；悲劇用喜劇包裝呈現，反倒加強了悲涼的力道；對白足以省思，卻不顯得造作。這是不是奉導的生涯最佳作品確實有其主觀性，但這部電影將成為時代經典，是不

受質疑的。

利用對比，刻劃貧富差距

還記得電影的第一顆鏡頭嗎？那是兒子基宇（崔宇植최우식飾）找尋無線網路熱點不得的畫面。電影鏡頭一開始從地平線逐漸往下，第一幕就訴說了千言萬語，標誌這家人住的地方、他們的社經地位。在全球無線網路最先進的南韓，找尋網路的橋段定位出了他們所處的社會邊緣。

金家人住的半地下室，對於常看南韓影劇的觀眾應並不陌生。韓劇《請回答一九八八》裡，女主角成德善一家人就是住在半地下室，但那是三十年前的南韓了。而三十年後的南韓縱然表面光鮮亮麗，卻也踏上了已開發國家舊路，甚至比先進國家有著更嚴重的貧富差距，這是許多南韓影視作品都在談論的母題，也是《寄生上流》一切發生的主因。

如同《燃燒烈愛》中，劉亞仁飾演的李鍾秀對「韓國蓋茲比」（指平時無所事

事，卻很有錢的年輕人）的憤怒，其實源於對社會體制的滿腔怒火，此片同樣燃燒著灼熱的怨忿情緒，卻以截然不同的敘事手法推行。巧妙至極的劇情設計，與技巧富足而不炫技的鏡頭語言，讓它說服了南韓人，也得以說服來自不同國家背景的國際電影獎評審。

「對比」在這部電影不斷出現，從住家高度、人的性格、工作娛樂、連教育程度都能天差地別。對比映照出階級，片中多次出現階梯、上下樓或「奮力往上爬」的橋段設計不言而喻。

電影將無奈世道訴諸於無形，上一刻仍在訕笑人群的荒謬，下一刻卻明瞭自己其實也身在其中的悲涼。這就是我看了《寄生上流》後，好幾天都難以停止思考的原因：並非因為它難懂，反之，淺白的劇情走向與出乎意料豐富的娛樂性，證明影展得獎片不必然曲高和寡。奉俊昊作品擅長的懸疑驚悚風格，似一把解剖社會現實的手術刀，刀刀見血。它所帶來的陣痛，才是讓這部片盤踞觀眾心中、揮之不去的特色。

因為富有才善良？小人物的「道德失重」

「那位太太富有卻很善良」，當金家四人趁著主人外出獨占整幢豪宅，吃著不屬於他們的佳餚，暢飲不屬於他們的酒，享受著不屬於他們的風景，爸爸金基澤（宋康昊飾）這樣形容社長夫人（曹如晶조여정飾）。然而媽媽忠淑（張慧珍장혜진飾）卻忿恨不平地說：「不是富有『卻』很善良，是富有『所以』善良，要是我有這麼多錢，我也會很善良……錢就是熨斗，把一切皺褶都燙平了。」

這段設計與社會寫實劇《我的大叔》的台詞「活得好的人，容易成為好人」遙相呼應（有趣的是該劇男主角正是朴社長李善均，只是角色定位全然不同）。道德與生存確實存在先後，而「良心」在電影裡其實也多次顯現於這群下流人的心中，包括爸爸擔心尹司機、媽媽在前管家（李姃垠이정은飾）求饒時猶豫、女兒（朴素丹박소담飾）逃出後在大雨中追問那兩人的處境，與兒子忍受不了想擔負全部責任，在在都顯現社會底層人無處不在的為難。只是現實來得又急又猛，如惡

水漫延至頭頂前，人們只能先擔心生存問題——道德什麼的，別人好不好，之後再說吧。

「風水石」與「角色命名」的符號意義

電影開頭，敏赫學長（朴敘俊박서준飾）送來的那塊石頭，聲稱能夠改善財運和考運。值得注意的是，眾人抱著期盼的心打開箱子時，導演特意加入詭譎配樂，彰顯這塊石頭之於整部電影的特殊。我們幾乎可以發現，一切故事的開始都源於風水石（也可發現，此片的多版海報幾乎都在不同角落藏有石頭的蹤影），敏赫因這塊石頭而有了造訪基宇的機會，進而告訴基宇家教的事，基宇才有機會接二連三將整個家庭帶入朴社長家。

風水石其實就是貪念。金家宛如打開潘朵拉的盒子，面對這塊突如其來的不速之客，金家產生了平步青雲的幻想念頭。導演藉將石頭比喻為護身符的表面意涵，帶出貪念其實「緊緊黏著」這家人的心。金家因石頭而風生水起，基宇最終

卻被石頭砸成腦傷，曾抱在胸懷當成寶的貪念，到頭來卻擊潰了全家人。

這也是為什麼導演刻意安排的最終反轉戲中，有了基宇將風水石放入水中漂走的想像畫面。唯有戒掉這種一心想抄捷徑的投機，才有可能腳踏實地翻轉階級（雖然真正結尾又打臉所有觀眾，但這又是另一個階級牢固與無奈的故事了）。

另外的小細節存在於電影片名。本片的韓文名稱為「기생충」，中文直譯便是「寄生蟲」，懂韓文的觀眾可能會發現金家人的名字──爸爸金基澤、兒子金基宇、女兒金基婷，共同點都有著「基」，而「基」的韓文與寄生蟲的「寄」同字（皆為「기」）；母親忠淑的「忠」在韓文也與寄生蟲的「蟲」同字（皆為「충」）。我相信這應是導演取名的小巧思，暗示了這家人如寄生蟲般的命運，隨宿主興衰而生死。

其他像是富家小兒子迷戀的印地安人帽也意有所指。身為被剝奪方的印地安文化，如今成為有錢人家的娛樂玩物，甚至以戲謔方式將之神話為「印地安英雄」，觀影時看見這個符號出現，除了讓人感受到諷刺帶來的苦澀，可能也帶有反

霸權、反全球化下強權侵襲弱勢文化的寄託意味。

配樂中的變奏，增添劇情戲謔感

配樂在電影中的存在感強烈，最引人注意的便是大氣又豪華的那首弦樂〈Belt of Faith〉，出現在計畫趕走管家那場足以被列入經典的戲：從爸爸試乘賓士開始，一直到嫁禍管家罹患肺結核，最後拿起那張「被加工過」的咳血衛生紙，鏡頭一顆接著一顆，緊湊流暢毫無冷場。畫面再搭配恢弘的交響弦樂，情緒層層疊加，時機掌握剛好得令人叫絕，鏡頭就像畫家這兒一筆、那兒一筆，最後攤開成一幅戲劇性十足的權力鬥爭現場。觀眾宛若全程目睹了一場無血戰爭，取名為〈Belt of Faith〉（信任鎖鏈）更是諷刺至極。

另一首有著同樣功能的〈In Ginocchio Da Te〉（直譯〈跪在你身旁〉），這是一首由義大利歌手詹尼・莫藍帝（Gianni Morandi）演唱的義大利語歌曲，出自一九六四年的義大利同名電影。該片是部經典愛情電影，描述一位有著好歌喉的

年輕男人，因兵役來到拿坡里並愛上上校之女，只是上校卻不同意此樁情事。後來男人贏得歌唱比賽後卻愛上另一個女人，最終才發現他的真愛，仍是原本的上校之女。為挽回她的心，他利用一次甄選機會獻唱這首歌給台下女主角，電影就在他們的擁吻與這首歌的悠揚旋律下落幕。

這樣浪漫的情歌到了此片也變了調，搭配前管家發現金家祕密後逃出地下室，以影片威脅金家人並作威作福，同時懷念起過往與丈夫擁有整間房子的悠閒時光。後來兩家人死命搶著那支手機，導演刻意將畫面調慢，與這首歌適合的慢活速度同調，荒謬感加乘。在令人緊繃的衝突戲中，配樂的使用讓整體產生戲謔感，原來這個時代還有寄生食物鏈這樣的荒唐故事，他們竟搶著根本不屬於自己的東西，卻又真實得讓人彷彿被掏空。

從「窮酸」的味道談階級對立

社長之死合理嗎？有必要嗎？這是電影上映後，許多觀眾的疑問。作為電影

後段最重要的劇情發展，社長的死亡讌了金家人的後來遭遇，也帶出了金爸相似的悲涼命運。此舉或許可能被指責是否太過功能性，然而導演將答案鋪陳在對氣味的描述，金爸憤而殺人的舉動並不會過於突兀。

猶記那晚，朴社長夫妻當著所有金家人談論著金爸的味道，在我看來，社長並非有意嫌棄，他只是不喜歡或對於不同階級本能性的排斥。然而這些話聽在當事人耳裡，都是令人不舒服的歧視，遑論當著兒女的面數落一家之主，更是對人自尊的挑釁。

結尾那場戲，社長或許無意識的掩鼻，卻讓金爸在最後動了可怕殺念。宋康昊的演技非常細膩，仔細觀察會發現他在殺了社長之後，眼神剎那間變得清醒，那是憤怒積累過後的抽身，卻也察覺這只是又一次階級對立的悲劇。他在那刻明白，自己終究要活在不見天日的社會底層。階級的翻轉，在這個年代根本是天方夜譚。

沒有小丑的喜劇，沒有反派的悲劇

如果說這部電影在幫窮人說話，那可能只看到其中一部分。要寫一個劫富濟貧的仇富劇本太容易，往往訴諸於大愛大道即能將一切政治正確化，然而奉俊昊很明顯不願站在任何一方。

刻劃貧窮金家可悲之處的同時，也揭露他們懶散、欲求不滿的「惡」；刻劃富裕朴家不食人間煙火時，也不時流露他們天真、慷慨的「善」，這讓觀眾想同情或厭惡變得困難，想一味歸咎於某一方也顯得窒礙。

事實上，朴家何罪之有？他們奉公守法也沒行剝削之舉，卻受金家所害而導致連串的悲劇。我們常認為階級是因果關係，不努力自然無法往上爬，卻不知窮者不只是物質條件窮，他們可能頭腦窮、心也窮，接觸的世界總是不友善的，所以他們不理解為何要有計畫──連明天都不見得能生存了，遑論什麼長久之計？

片中描述兒子準備出門應徵家教時，認真地說：「我明年就會考上這所大學。」

爸爸回答：「原來你都有計畫了啊。」另一幕則在洪災發生後，兒子在體育館問爸爸接下來的計畫為何，爸爸答：「世界上最不會出錯的計畫，就是沒有計畫。」

這些橋段均披露了他們的價值觀：擁有計畫且有機會實現它是奢侈的妄想，有資源的人才玩得起。

藉由有意識的角色塑造，觀眾很難單純怪罪哪一方，因為他們同時具有令人同情和令人厭惡的面相，這才是現實世界。非黑即白只存在於英雄電影，導演所言「沒有小丑的喜劇」如是，「沒有反派的悲劇」亦如是。

《寄生上流》的時代意義

這部電影的鏡頭語言多元又豐富，最明顯的便是每當拍到金家人，導演總用直搖下移的運鏡方向，暗示這群人的社會定位。第一顆鏡頭與最後一顆完全一樣，在經歷這麼多悲喜劇，這群「下流人」仍回到最初的位置，什麼也沒有改善，甚至反倒變得更糟。

兒子那句「爸爸，只要走上來就好了」是童話，窮人還是做著一樣的夢，在夢裡意淫財富、幻想報復，階級的堅不可摧最終打醒了所有相信努力價值的人。人們發現社會體制只為既得利益者服務，使階級得以複製再複製，接著絕望地體悟：「人生而平等」根本只是一句屁話。

《寄生上流》在這個年代出現有其時代意義，它的雅俗共賞與高度商業性甚至不太像坎城以往會青睞的電影，竟能獲得評審一致同意，實屬難得。繼《小偷家族》後，坎城影展金棕櫚大獎連兩年頒給同樣敘述階級題材的亞洲電影，只是巧合嗎？

南韓電影發展一百週年之際，總算誕生了首部金棕櫚電影，甚至打破紀錄成為首部獲頒奧斯卡最佳影片的外語電影，的確應該感到欣喜驕傲。但我們同時也得省思：是什麼樣的社會才拍得出這種電影？社會底層的人該有多麼低下？這是南韓高速發展、只求進步的社會結構問題，也是全球化後，讓全人類隱隱作痛的暗處。

電影的存在意義從不只是拍來笑一場哭一場，《寄生上流》若僅有前段的韓式幽默是不會如此受到眾人推崇的。這部難以輕易被定義的電影，是寓言，更是寫實紀錄，引發觀眾自發反思：我們在這部電影裡，在這個社會中，會是什麼角色？我們散發著何種氣味？又身處什麼樣的高度？

一旦想到這裡，可能就笑不太出來了。

因西方而滅，也因西方而生

—— 看《末代皇帝》

在亞洲電影勢力以《寄生上流》反攻好萊塢的二○二○年，有部早在三十多年前就已稱霸奧斯卡、掀起西方對中國狂熱的東方電影在台重映了。

一九八七年上映的《末代皇帝》（*The Last Emperor*），至今仍是難以被超越的經典作品，更是從西方視角一窺封建中國的代表作。即使電影上映至今已超過三十年，它的配樂、場景與對白依然使人記憶猶新，藉由台灣修復版重映，觀眾得以親灸中國近代史上，最戲劇性的一頁。

跨國合作經典

本片主演尊龍與陳沖憑此片在好萊塢名氣大增，受邀至一九八七年奧斯卡典禮頒獎時，尊龍在台上說：「《末代皇帝》不只是中國電影，而是『Universal』（跨國，也是電影公司環球影業的名稱）。」陳沖則疑惑回應：「才不是，明明就是『Columbia』（哥倫比亞影業）發行。」這個英語雙關玩笑頓時引發哄堂笑聲。

這部電影的確是跨國合作的模範案例，儘管如今看來，清宮人物們說著流利英文著實有些違和，部分誇大和不符史實的設定也遭到詬病，但因此讓西方人更容易進入這個遠東皇室的繁複世界。自一九六〇年代毛澤東思想影響眾多歐洲左派學生後，此片讓西方對中國的好奇來到另一波高峰。

這部由美國、中國、義大利、英國與日本等國攜手合作的電影，將大清帝國最後一位皇帝的流離人生搬上大銀幕，並選在北京紫禁城實景拍攝。在西方觀點濾鏡底下，清朝的食古不化、妖惑色濃盡收眼底，其中幾幕太監「處罰」自行車、

排隊試菜，或堅決反對皇帝配戴眼鏡等片段，不只形塑了荒唐怪誕的帝國末途景色，片頭慈禧太后令人退卻三步的妝容，更是中國深宮印象妖魔化之經典，甚至影響了後代影視作品，樹立深植人心的印象。

溥儀，尚懷主角夢的「龍套」

說起《末代皇帝》的主角，非溥儀莫屬，電影也以多重時序穿插描述他的一生。然而，雖頂著「清朝最後一位皇帝」之名，但在清室退位、民國初立、日軍侵華的中國歷史舞台上，溥儀至多是三四線的小配角，偶爾在軍閥鬥爭或日本侵略大戲中被請來跑龍套，早已失去左右歷史的能力。溥儀退位後，居於紫禁城也宛若時代活化石，依然活在自己的皇帝大夢之中，無法接受迅速改變的社會風氣。

正因如此，溥儀長期給予世人的歷史印象，是被時代拋棄的跳梁小丑。由於一心想著復辟稱帝，才會讓他玩火自焚，借重日本力量成為滿州國傀儡皇帝。溥儀的「叛國」與權力欲，使他成為不折不扣的歷史罪人，這也是普羅大眾對溥儀

的認知。

　　這部電影讓人見識何謂真正的「步下神壇」，別忘了，那是人民第一次聽到日本天皇聲音的時代。在中國亦然，我們不再透過被美化的畫像一窺皇上面貌，也第一次發生後宮妃子向皇上提出離婚的舉動。保守社會出現過去幾千年不曾出現的能量，打破眾人對皇上的神祕想像，老百姓突然領悟一個簡單卻重要的事實：啊，原來皇上也是人。人們開始了解原來溥儀之所以選擇日本，是因為國民政府的背信忘義，也是因為他已無處可去。

　　《末代皇帝》的陳述對溥儀大抵是友善的，將人物困境傾向歸咎於大時代下的迫不得已與不得不為，以此塑造「悲劇性」色彩，扭轉世人對溥儀的印象。「人味」的出現自然伴隨同理與同情，如此敘述觀點和偏重角度與電影參考根據息息相關，本片改編自溥儀的老師莊士敦（Reginald Fleming Johnston）在一九三四年出版的著作《紫禁城的黃昏》（Twilight in the Forbidden City），同時找來溥儀親人作為劇本顧問，立體化溥儀形象，讓人們看見這段皇帝被「貶為凡人」的魔幻過程。

坐在龍椅上不安的中國

回想幾年前，我曾到訪北京紫禁城。原懷抱思古幽情，沒想到抵達紫禁城時，先是遇上長長排隊人龍，再來只見新漆塗於舊牆，觀光客雜沓步行於石板路上，紫禁城似將堪受不住，古味盡失。中國權力核心的象徵——太和殿，理所當然是最熱門的觀光景點。過去眾多皇帝登基駕崩的場景猶在，只是樓起樓塌，如今只剩嘈雜旅客爭先恐後只為一睹舊時代風光。我捧著相機，在分隔線前努力踮起腳尖，好不容易才拍到一張模糊景象，也許能作為曾觀見皇上的憑據。

回家後，我端詳著那張相片。殿中空盪盪，椅上的人已經不再，儘管大清恍如隔世，最後一位皇帝與我們的距離，卻奇幻地並非如想像般遙遠。

在帝國衰弱破敗之際，那位小男孩的登基顯得益發蒼白。他哭泣不安地坐在龍椅上，在一片文武百臣的叩首中，感興趣的卻只是一隻蚰蜒，一隻和他一樣都被監禁的蟋蟀。儘管他擁有偌大紫禁城，再豪華的監獄也是監獄。父親為安撫他

的不安而說「快結束了，快結束了！」，不也正是當年中國的命運，盡是邁向現代化的陣痛？雖然欲行回頭路，帝國光輝卻終究逝去不再復返。

電影的色彩

第一次看《末代皇帝》時，我只是中學生，仍無法體會時代蒼涼與沉重。這次在具備背景知識的前提下再次觀賞，得以發現更多細節。

電影對色彩的運用，幾乎映照了溥儀自登基、亟欲逃離、想留下卻被驅逐、再次登基、入獄、釋放等多次心境轉換。本片在三小時篇幅中，企圖敘述中國橫跨六十年的動盪歲月史詩，以一位歷史人物見證中國六百年來「未有之大變局」。

影片開頭，溥儀被捕至拘留所審問的場景，多用灰白呈現。那是溥儀一生中最卑微難熬的時刻：遭汙辱判刑，身旁僕人一一告別。他終究得承認自己生活失能，因此電影用最壓抑的顏色描繪那段時光。

隨之而來的大紅與大黃，毫不保留地粗筆濃抹，包含登基時飄揚的黃布、紫

禁城的大門、與皇后婉容成婚的布景，勾勒出皇室生活的奢靡排場，莫名的不安與窒息感卻也由此溢出。而在溥儀的成長過程中，面對乳母不告而別，或被告知隔扇門便不再是皇帝的震撼，畫面又隨之再度回歸黯淡。

改變契機是莊士敦老師的出現，溥儀由內而外受到這位西方啟蒙老師的開導。他學習騎自行車、痛定思痛將辮子剪掉，削去這個布滿榮辱興衰的象徵。觀眾明顯看見更多陽光灑入宮中，深宮不再深得無法觸及。

最極致的表現便是那場網球戲，在充足日光底下，一身全白穿著的溥儀昂然挺立，一切得體舒服又溫煦。然而，也是在那場網球戲後，溥儀被迫搬離紫禁城。往後即使是短暫的花花公子時期，畫面都不曾再有那時的溫暖，更多的灰、黑與藍籠罩溥儀的後半生。直至特赦後他照顧花圃的畫面，觀眾才又感受到久違生機。

只是，遭到時代搬弄六十年的他早已精疲力盡。一九六七年文化大革命開始不久，他便與世長辭。雖然造化弄人，但溥儀其實已是東西方歷史中，可說是相

對「善終」的末代君王了。

《末代皇帝》的空前，與可能的絕後

《末代皇帝》描繪了一九六〇年代文革時期盡失人性的公開批鬥與家破人亡，如今看來，中國當時允許這樣一部電影實景拍攝、甚至上映，確實讓人難以相信。反觀另一部稍微提及文革歷史的題材，一九九三年上映的《霸王別姬》則遭禁演，榮膺大獎後才獲放映，《末代皇帝》相較之下確實幸運許多。

為何有如此差異？本片導演柏納多·貝托魯奇（Bernardo Bertolucci）的義大利共產黨背景絕對有影響。此外，當時相對友善的時空背景也幫了大忙。一九八〇年代的中國，剛剛步出文革、大躍進的十年浩劫，在一片殘墟斷垣中大破大立。回望一九七八年，鄧小平引領的改革開放，推動中國經濟踏上轉型之路，西方思潮影響中國，政治限制也未如現在緊縮，那時的中國學術、思想、出版皆享空前自由。然而，由於黨內保守勢力的路線差異與制約，一九八〇年代中國政治

體制改革腳步始終並未同步前進，甚至倒退，眾人期盼的政治開放也戛然停止。

這也就不難理解，為何過了三十年，在歷史脈絡、還原考據與文化底蘊等標準之下皆表現傑出的電影，依然是當年這部華人演員全部說著英文、並由西方劇組主導、現今看來宛如南柯一夢的《末代皇帝》。

大清在西方列強的武力下屈服，如今卻在西方的鏡頭下重獲生命，或許這是故事主角溥儀永遠想不到的吧。

——

家庭群像，社會眾生相

Accompany

年輕時的父親，長大後的我

——看《范保德》

范保德是一個眉宇總深鎖的中年男人，從他的眼神中能感受到些許哀傷，他經歷了許多，但外人似乎無論如何也看不清摸不透。他在嘉義經營一間五金行，以他的名字「保德」為名。

某天范保德發現自己身體出了毛病，又看見隔壁旅社老闆娘罹癌，正進行著化療療程，一切好像巧合地提醒著什麼。病痛令他感受到生命流逝的催促，他想去做那件事，那件他許久不曾提起的事：尋回對上一代父輩佚失的記憶。

在《阿飛正傳》中，一生懷抱尋母情結的旭仔這麼說：「世界上有種鳥沒有

腳，生下來就不停地飛，飛累了就睡在風裡，一輩子只能著陸一次，那次就是它死的時候。」當張國榮飾演的旭仔來到菲律賓，卻被生母拒見，那才是他真正死亡的時刻。范保德這趟尋父之旅，是溯根，是試圖慢下久振的雙翅，也或許是一次撲向死亡的命中註定。

微觀下的尋親，背後卻映照著台灣歷史的投影：日本殖民時期、二戰結束後國民黨接收、一九六〇年代經濟起飛，一直到一九八〇年代兩蔣時代正式告終。台灣人在大時代變動下的國族認同，一向是道難以下筆的題，我們填充，我們申論，各樣立場、歷史與政治關係。小人物在時代洪流面前，顯得蒼白無力、糾結難解，這便是范保德經歷的一切。

圍繞於這趟尋父之旅，范保德雖表現對出走父親的埋怨和憎恨，卻又在詢問父親生死時小心翼翼，好似害怕得到不願聽見的答覆，這份情愫除了恨，也摻雜著思念。那場范保德與日本女人的相見戲，左右兩根木椅柱彷彿將他倆框入一張相片中。鏡頭畫面左側，依稀能看見椅背後的兒子，即便就快要出了鏡頭，但

我們卻能感受到他的存在，他不在這個世界裡頭，但比誰都還明白父親的感受。

冬日的日本山間，湯屋屋簷上覆蓋了一層厚厚白雪，外頭是冷冽的零下世界。在偌大、充滿未知的陌生環境中，父子倆在這狹小方寸之間，享有些許溫存，也是在這兒，兒子范大齊同父親，踏上了自己的尋父之旅。

兒子接下來問的每個問題，范保德都沒有回應，但兒子全都理解了。

父子倆赤裸裸在澡池裡，兒子搓著年邁父親的背，看不見彼此的雙眼，似乎比較能夠坦然相對。「因為不夠無情……你沒辦法像你爸爸一樣說走就走，一下日本一下美國一下又中國，哪邊發達哪裡去。正因為這樣，我也不會丟下你。」

尋父長路的目的地，便是這段父子間的告白。因為不夠無情，使得這個蒼涼迴圈得以有解；因為不夠無情，有了對這塊土地更深的認同，人在台灣的他，終於有機會發展屬於自己的故事。

藉由重複出現的類似場景，表現出世代接著世代不斷迴圈的循環，隱晦而有意迂迴地刻劃出台灣殖民歷史至今，夾在強權間的無所適從，以及島上人民為了追

求安定、尋覓落點，如一朵朵棉絮，隨風飄落，又隨風飄起，沒有家鄉，只有四處奔走的認同混亂。

電影中出現多次的配樂──「飄來飄去，就這麼飄來飄去……」，出自羅大佑於一九八三年發行的歌曲〈未來的主人翁〉，一再加厚電影的情緒與時代感，彷彿那該是一句詰問──我們何時才能不再飄盪？

一句「故作無情，正是保護深情的方法」道盡天下父親壓抑說愛的心聲。當年范保德的父親為理想出走遠方，破碎了一個完整的家庭；多年後，范保德的留下，改變了自己的生命，也改變兒子的生命，如同他口中的「化學變化」，動了深情，一切都不可逆了。

又或者，我們能從片中父子兩人在廁所中的對話看見轉變。兒子說：「爸，其實我不怕你死。」父親起初不解，直到兒子接著說：「我是怕你痛。」父親聽了只淡淡回一句：「謝謝。」微妙的父子關係，曾經年輕的浪子與長大後的兒子終於能夠對話，千言萬語僅僅濃縮於兩個字裡。

深情，無情，一線之隔，在那一刻有了交集。

電影中另條支線，來自香港的 Newman 突然返台。表面上與故事沒有關聯，但同樣透過隱喻表達，似乎有這麼一條隱形線，將看似陌生人的 Newman 與這個家庭緊緊牽引起來，以身分混淆展現緣分的有情與殘酷，不說太多，卻都已在不言中。

蕭雅全導演的電影語言細膩溫柔，即便是一個痛心的悲劇故事，仍用富含詩意的畫面與對白詮釋，為劇情注入多情與溫柔。攝影和美術同樣精采，特別是片中五金行的「天井」建築設定，源自導演的成長經驗。每當用水沖向這塊空地的牆壁，便會聽見一陣低鳴，彷彿那就是牆壁的聲音，是人們與外在世界產生共鳴的作用聲，橫跨世代的緣分也在那刻，悄悄譜下脈絡。

游走在寫實與魔幻之間的嘗試，《范保德》就像是件藝術品，使人甘願在這聲嘆息中流連忘返，即便蒼涼至極，卻又有股暖意，緩緩流經左心。

彷彿每當經過這間五金行，總會看見一個男人，他叼著一根菸，隨著菸頭而生的繚繞煙霧，飄來飄去，就這樣飄來飄去，久久不散。

家人關係的醇厚想像

——看《小偷家族》

家庭一向是日本導演是枝裕和不停嘗試反思與探索的議題。親情擁有無限多種樣貌，然而《小偷家族》（万引き家族）想說的，可能是那種我們最常刻意避開、別過頭不願承認的家庭關係。

一群沒有血緣，只因「互利關係」而組成的人們，究竟算不算是一個家庭？

平時在工地做工的父親治（Lily Franky 飾）是社會底層的勞工階級，在他扶養的兒子祥太（城檜吏飾）仍幼小時，父子倆便四處行竊。兩人裡應外合、默契絕佳，這樣順手牽羊的伎倆，使家庭在基本物質需求上不至於匱乏。

某天回家路上，治與翔太碰巧瞥見躲在角落的五歲小女孩百合（佐佐木光結飾），因為遭受家暴而瑟瑟發抖著。出於同情心，兩人於是帶她回家。我們才發現，這個住著許多人的家既狹仄又擁擠，成員有仰賴前夫補償金度日的奶奶初枝（樹木希林飾）、妻子信代（安藤櫻飾）與從事風俗行業的妹妹亞紀（松岡茉優飾）。

這個寡言的小女孩就此改變整個家庭維持已久的安穩。在凌亂的家中，他們是被社會漠視的一群邊緣人，關照的光線照不進來，也渾然不知外在世界早已由於百合失蹤的新聞，鬧得沸沸揚揚。

終於，人們注意到這個家，一切混亂開始了。這群人的關係被迫遭到大眾檢視、公審，不同的標籤和臆測襲來，他們沒有話語權，只能無力地任由外界支配。所謂的「家人關係」是什麼？只要不合乎法律規定，即便現實中再緊密也都是蒼白無力。是枝裕和曾說，之所以拍攝這部電影，是希望透過家庭訴說日本的社會問題。他以東京的老舊街區為故事發生地，描繪這些被主流社會邊緣化而失語的人們，使那些身不由己的命運遭遇，能夠有機會被人們看見。

《小偷家族》的深刻在於「家族」，但「小偷」一詞用得相當巧妙，他們看似到處偷竊以滿足物質需求，但其實不僅如此。這也是為什麼我很喜歡電影的一句文案——「我們偷的，是羈絆」，當家庭關係輕易受到現今世代考驗而分崩離析，家人彼此甚至形同陌路，傳統的家族連結也變得模糊脆弱，此時這群被各自原生家庭拋下的人們，苟且地相互依偎在東京城裡某個不起眼的角落，共同取暖、各取所需，他們同樣也渴望慰藉、探尋生存意義。

「家庭」與「溫暖」並不劃上絕對等號，無法選擇原生家庭所導致的那些悲劇，使高尚的親情關係變得卑微——如果能飽餐一頓，如果能遠離暴力，或者，如果只是看著孩子平安長大便滿足不已，那麼血緣關係又將值多少輕重？

倫理與價值的矛盾衝突，關乎我們是否回歸家庭的本質。當回溯至情感的連結上游，可能會發現，又是另一個人性的祕密與黑暗面。我們所需要的安慰可能是家庭所能給予的，也可能是家庭給不起的，重要的從來不是這個框架，而是其中組成的——那一個個「人」。

《小偷家族》用情至深，節制而不聒噪地重新定義了「家庭」。前半段以極其溫柔、緩慢的步伐敘述這些人們的相互關係，清澈的鏡頭語言與純熟的場面調度，彷彿每個畫面都浸泡在涼水裡般沁涼，在觀眾心中鋪陳、發酵情感。其中，好幾場戲的巧思讓人回味無窮，如全家抬頭望煙花盛放、女孩脫落的乳牙、母親為祥太買的點心和父子偷竊前的可愛儀式等，使電影情感強度更趨密實、濃郁。

相較之下，後半部劇情的急轉折，呈現與前半段截然不同的畫風。當這些人的祕密一一被迫攤在陽光底下，考驗著世人對家庭的接受程度。殘酷而坦誠的人性，彷彿掏空了這個搖搖欲墜的家庭，因為他們的告解而傷感，因為他們的遭遇而唏噓，將前半段拋出的線索連成一氣，溫情而令人震撼的敘事功力賦予角色故事與生命。

人與人的關係，在片中以冷靜而克制的手法描摹而成，承襲是枝裕和一貫「人味」濃厚的風格，又增添不少醇厚韻味。歷經父母過世、初為人父的是枝裕和，經過這些離別與身分轉變後，自我狀態也反映在創作層面上。《小偷家族》

是一個更為成熟完整的發揮之作，野心不大，但正也因為這個緣故，導演能更聚焦、好好地說一個故事。

這是不一樣的日本，不那麼完美、不那麼一絲不苟，對家庭的思考亦然，在明朗與晦暗的鏡頭交織下——我們對家人關係的想像層次，彷彿也變得豐厚一點了。

塵世中望見瑰寶

——看《羅馬》

來自墨西哥導演三傑之一的艾方索・柯朗（Alfonso Cuarón）《羅馬》（Roma）自從二〇一八年九月榮膺威尼斯影展金獅獎後，當年年底得獎季更勇闖多座影評人獎的外語片項目，甚至囊括不少最佳影片入袋。雖然最終並未拿到奧斯卡最佳影片，但當時眾人並不知道，它將為一年後，另一部與它命運相似的南韓電影《寄生上流》直衝奧斯卡最佳影片鋪路。

儘管《羅馬》是部充滿老派電影情懷的黑白片，它卻是讓外語片在美國主流獎季備受重視的開路先鋒，也是在串流平台崛起年代下誕生的、令人興奮的新潮

產物。它優雅而勇猛地衝撞傳統體制，影史將不會遺忘這部電影。

原先是坎城影展競賽片的《羅馬》，由於影展規定所致，透過串流平台 Netflix 發行的《羅馬》失去競賽資格，Netflix 作品更全面退出坎城影展。然而，《羅馬》在四個月後入選對串流平台相較友善的威尼斯影展主競賽，接著一舉奪下金獅大獎。接著，台灣發行商在北中南三城推出為數不多的放映場，且僅能線上購買，不開放影城現場售票，挑戰觀眾的購票習慣。其實早在此片出現之前，電影觀賞平台的多元性就已是無法抵禦的潮流，隨著主張電影應在電影院看的戲院派，與方便舒適至上的串流派在價值觀上的嫌隙愈來愈大，《羅馬》著實為這場論戰鳴了槍響。

《羅馬》究竟是什麼樣的一部電影？我想我會這樣形容它──「日常中發現新世界」。從第一顆長鏡頭開始，就幾乎可預見一部時代經典的雛形誕生。

某些導演習慣將部分象徵性元素放入作品當中，而「水」絕對是《羅馬》難以忽視的要件。片中，水的意象使用擁有多重面貌──潺潺刷地水聲、試圖熄滅

森林大火的水瓢、浩浩蕩蕩的海浪拍打，分別在各個時刻畫龍點睛。

符號眾多也是此片特點，如多次劃過天空的飛機，巧妙預告一段段即將變質的關係，抑或片中男性角色的集體缺席和失能，更讓這位身為墨西哥原住民，且為白人中產階級夫婦服務的女傭克萊奧被凸顯了出來。觀眾在她身上，看見了一個極為古老、親密、熟悉的記憶——啊！那是母親的剪影。

多重標籤貼在她身上，隨著影片發展，我們一一將它們撕去。於是克萊奧有了自己的故事，有了心跳和心痛，更重要的是——她被賦予話語權，不再處於被動、順從的下位，透過她的存在，補足了這麼一個「家」的完整。

電影最使觀眾揪心的場景，大概是克萊奧臨盆那日遭遇的街頭動亂。那是一九七一年的「科珀斯克里斯蒂大屠殺」(Corpus Christi Massacre)，墨西哥當局血腥鎮壓要求民主改革的大學生，最終造成一百多位學生喪生。

時任新總統埃切韋里亞 (Luis Echeverría) 在經濟上加強國家干預，對於社會開放的容忍度也相對緊縮，並將視野放在第三世界國家，與毛澤東、周恩來皆有

交情，墨西哥與中國建交，便是在他任內發生。即便他的政策確實讓墨西哥的經濟狀況短暫有所起色，但因政府大規模增加公共投資，不斷累積國家赤字卻無力償還，到了一九七〇年代後期，社會已深受高通膨與高失業率所害。在如此背景之下，墜入一九八〇年代的經濟困境，即影響中南美洲深遠的「失落的十年」（La Década Perdida）。

生命的卑微，在大時代下顯露無遺，克萊奧後來面臨的命運已昭然若揭。

《羅馬》是一部相當私密的作品，來自導演艾方索．柯朗幼時與傭人的親身經歷。多個室內橫搖長鏡頭，多次飛機掠過天空，那輛大車與森林大火，是回憶，是儀式，也是隱喻。他選擇以黑白畫面呈現，讓重構童年回憶的過程增加了疏離感。

這些魔幻的觀影時刻都構築了《羅馬》，羅馬不再是一個小鎮，而成了童年美好不復返的集合體。其中最令人驚嘆的畫面，大抵是片末當孩子們陷入漸急的海浪中，克萊歐來回奔走救起孩子們。整個戲院彷彿置身浪濤，來回浮沉，無力感

至深，讓人無法喘息，卻又在最後的緊緊相擁，獲得救贖。

《羅馬》的乾淨、單純、真摯與清麗，是艾方索・柯朗對逝去童年的致謝與致歉。我們無緣參與那個年代的墨西哥庶民生活，也難以從一百多分鐘的影像對歷史了然於心，但在至為平凡的女傭日常中，我們看見時代縮影、看見階級被打破，我們在塵世中，望見了瑰寶。

最後，如果只是想知道劇情，手機小螢幕絕對能夠滿足你，不過劇情僅僅是電影其中的一小部分，細膩的音效處理、光影運用和包覆感成就了這部影片。羅馬最美的樣子，只有在大銀幕才得以領略。

那些被留下的人，如何善終思念

——看《沒有你的生日》

過去曾書寫關於世越號的文章，也讀過《謊言：韓國世越號沉船事件潛水員的告白》（거짓말이다）這本書，但很荒謬的是，愈了解整起事件的細節，其實反倒愈不解什麼才是真實。這場人禍已逐漸遠去，船體在二〇一七年被打撈上岸，時任總統朴槿惠也鋃鐺入獄，但真相至今仍疑點重重。

那些罹難的孩子們——或許不該稱他們「孩子們」，因為他們大多和我同年出生，卻都不再有機會長大。這也是為什麼世越號事件給予我的感受特別不同，每每看見他們的故事，彷彿如同我身旁同學的故事。我知道自己再也不可能用理

性超脱的立場，審視所有談論這個事件的作品，正因共鳴太深，儘管與我看似無關，我卻能感受所有的悲痛與思念。

南韓社會很需要這樣一部關於世越號的劇情片，如同一九八〇年光州事件之於《華麗的假期》、《我只是個計程車司機》，如同一九四八年濟州四三屠殺事件之於《芝瑟》（지슬），如同一九八七年民主化運動之於《一九八七：黎明到來的那一天》。南韓的影視作品時常扮演著推動轉型正義的重要動力，或許對於現行狀況影響效果不一，但南韓人民本身對歷史事件的了解和認知，確實因這些作品而獲得助益，甚至推廣至南韓以外的國際圈。

試想，或許我們很難要求外國人知道台灣的二二八事件，但當我看完《華麗的假期》後到達韓國光州，才知道有許多外國人在看過電影後，親自造訪當地，這就是文化的力度——它能減緩人們遺忘的速度。這正是我認為，南韓社會很需要一部談論世越號的電影的原因。或許有人認為時程過早，本片上映時距離事件本身才五年的時間，尚不足以沉澱消化。對此我不否認，這部電影確實未臻完

善，情感面陳述過於搶眼，導致弱化了「要求改革」的力道。

相較看完同類韓國歷史改編電影後的義憤填膺，觀畢《沒有你的生日》的我則陷入連綿哀愁。前半段鏡頭稍嫌零碎，導致情緒斷裂，觀眾須願意且有耐心進入這個憂鬱家庭的生活，才得以同理。但這也是此片聰明之處，相較劇情片，它更像是部紀錄片，幾乎沒有著墨於任何事實陳述，事件發生的過程一概在本片缺席不提。導演選擇全然將故事線聚焦於一個「罹難者家庭」，記錄它們曾經美滿，曾經支離破碎，然後如何試圖慢慢拼湊回來。

這樣的敘事手法有好有壞，對於不了解該事件的人可能難以投入，但也將主題格局放大，從原先探討經歷某一特定事件後喪失所愛的療傷，抬升至每個意外變異後，那些「被留下的人們」的故事。一旦放大敘述主題，它可以是世越號，也可以不是。導演拍給熟悉整起事件的南韓人看，也拍給那些經歷過這種傷痛的觀眾看，或許這也是電影有意輕描淡寫「要求改革」和「批判政府」的原因──

相較於控訴，它更是一段溫柔的療程。

也許等待幾年後情況更明朗了，會有另一部偏重不同主軸的世越號電影出現，以喚醒南韓大眾重視此事件的決心。而現在，改變現狀並非《沒有你的生日》的主旋律，「哭完之後，我們能做什麼？」，浮現此想法的觀眾也是電影多得的禮物。先好好療傷，我們再慢慢思考接下來的路該怎麼走，不急。

心魔很像是家中某個黑暗的角落，那裡可能積塵，可能藏著怪獸，偏偏每次走到家裡任何一處，都無法迴避那個角落。吃飯會經過，睡覺會經過，連沒事做時也會不小心瞄到，但我們總想視而不見，怎樣就是不願把燈打開。因為害怕無力抵抗那邊的東西，所以只好當作不存在。然而，創傷治療常常是反其道而行，逼你去開那盞燈，逼你走進那個角落。你可能會發現那其實和其他地方沒有不同，也可能會發現真的很需要清理，再與人合力一起將它盡量恢復原狀。

這很難，確實很難，如同電影後段那場慶生追思會，外人都知道這是家屬安慰自己的方法，但因為「相信」，相信逝者會來，相信他看得見，這就是治療。到最後，我也相信逝去的人真的看得見。家屬因相信而為逝者付出的過程，不知不

覺也讓思念善終了。

　　看《沒有你的生日》之前，如果能先花一段時間理解整起事件就更好了。你可能會抱持很多疑問，會發現事情其實沒有當初想像的那麼單純，或者會感嘆那些花樣年華的離別真的太早，然後這部電影將以另一種視角詮釋這起災難。很多事情儘管隨著時間淡去，但並不代表風暴中被淋得一身的人們真的放下了。

　　如果願意，我們也可以瀏覽許多相關紀錄片、書籍和專題報導。或許沒辦法立即做出什麼改變，但我們的理解，便是將「遺忘」往遠處又推了一點。這是電影和所有影視作品的初衷，也是那些遭遇切身之痛的家屬，對於外在世界最卑微的期待。

成為別人的太陽前，先溫暖自己

——看《陽光普照》

總會有幾部電影，在放映結束後，依然讓人坐在座椅上動彈不得，一部分是因為作品與觀者產生共鳴和連結，另一部分，則是發現了過往不曾了解的世界——《陽光普照》就是這樣一部電影。

如何定義家人

《陽光普照》是二〇一九年入圍金馬最佳劇情長片的五部作品中，篇幅最長的一部。片長長達兩個半小時，因此擁有足夠篇幅講述每條角色線的故事：在駕訓

班擔任教練的父親阿文（陳以文飾）、在酒店上班的母親琴姊（柯淑勤飾）、正為重考醫科而苦讀的優秀哥哥阿豪（許光漢飾），與血氣方剛、剛闖禍進少年輔育院的弟弟阿和（巫建和飾）。

電影以這一家四口的關係，映照出男性壓抑下的家庭寫照，何以帶給彼此考驗、衝突與救贖，並從中使我們看見一個家庭如何組成。屋簷下的人們往往被牢牢綑住，繩索是愛與恨，而這些人被稱作「家人」。

電影探討了華人男性的慣性失語，片中的女性幾乎都扮演著輔助性質角色，琴姊、小玉與曉貞不約而同襯出身邊男性角色的各種失能。由於這樣的失能與社會期望相互悖離，於是有人勒緊自我，有人貶抑自我，那些難以安身立命的無所適從都攤在陽光底下，他們被困在各自的人生難題，最後用了不同方法面對。

片名取作「陽光普照」，「陽光」是相當重要的元素。對此，鍾孟宏導演給出兩種詮釋方式——陽光首先代表永不止歇的信念，它溫柔且公平地給予每個人同等能量，如片中所言：「這個世界最公平的是太陽，二十四小時從不間斷，明亮

温暖、陽光普照。」然而，陽光同時也是難以忍耐的燙熱，令一個人無法喘息又無處可逃。「每個人，每個動物，都有一半的時間感受陽光，一半的時間感受陰影。但我只有陽光，卻沒有可以躲避的陰影。」這句台詞道盡一切。

司馬光的脆弱

在本片的所有角色當中，最令我印象深刻的是阿豪。身為家族四人中著墨最少的對象，阿豪頂多算是個輔助角色，卻是在我心中久久揮之不去的人物。

電影有意令他與觀眾保持距離，或說——他與這個社會保持距離。那場阿豪與曉貞在公車站前的對話，其實早揭示了他後來的命運。阿豪口中那則司馬光的故事饒富趣味，實際上也確有其文本，出自己故作家袁哲生的《寂寞的遊戲》。

作者改編司馬光砸缸救童的故事，描述司馬光與朋友玩捉迷藏時，司馬光找出了所有人，卻堅持還有一個人沒被找到。遍尋不著之際，他們到了一個巨大水缸面前，所有人都相信剩下的那個人就躲在裡頭。司馬光拾起石頭砸碎水缸，卻發現

蜷縮於缸裡、瑟瑟發抖的小孩——正是司馬光自己。

陽光會帶來陰影，阿豪把所有陽光都給了別人，把陰影獨留自己，最終被暗處吞沒。成長是既可喜又可怕的過程，一個個包裹起來的靈魂，傷痛看不見，喜悅可能是逢場作戲。阿豪宛如故事中的司馬光，是所有角色中最難被看懂的一個，而他或多或少不也是我們每個人身上的一部分？

真摯演技，各成一局

這不是沒有缺點的電影。林生祥的配樂突出，延續《大佛普拉斯》的風格，但人聲與樂音更具溫度，惟音樂使用稍嫌過多，若能給觀眾一點留白可能會更好。此外，劇本可能因導演野心過大而些許發散，情緒的積累要是更明所以，將為片尾的爆發帶來更大的後座力。

不過，不可不提的是為《陽光普照》帶來金馬大滿貫提名的精采群戲。陳以文的深沉克制、柯淑勤的溫柔堅毅、巫建和的迷惑茫然，與讓人不寒而慄卻又無

法討厭的劉冠廷，僅有四場戲的溫貞菱也在有限戲份中為電影注入動人生命力。

其中，成功以此片拿下金馬獎最佳男配角獎的劉冠廷，他精湛的表演使人視線完全無法轉移，在一票實力演員中毫不遜色，成功詮釋這個不全然劣壞的反派，可恨中卻又讓人憐惜，證明了他身為演員的可塑性。另一位演員許光漢則可能受限劇本，能發揮處並不多，但他的角色討喜且個人魅力十足，我在觀影當下即認為他會是未來備受期待的新生代潛力演員，果不其然也在日後大放異彩。

有陰影處，便有陽光

《陽光普照》是一部「相當台灣」的電影，鏡頭下的光影變化與那些靜謐的城市光景，都會成為多年後觀眾一再回首的懷念憑據。片中一幕，風吹起沙塵的場景，塵埃轉啊轉，繞啊繞，似預示這群人們的命運。某種能量使他們圍繞在一塊，輕盈的、沉重的都將揚起，最終又輕輕落下，復歸平靜。

《陽光普照》題材與二〇一八年的《范保德》相似，但溫柔得多，也更接近觀

眾一些，甚至讓我想起《一一》。楊德昌導演在上世紀末為描寫男性的電影訂下高標，《陽光普照》格局小了些，但可能是近年來離它最近的一部台灣電影。

始於風雨夜晚，收於午後暖陽，鍾導藉作品提出一個大哉問。雖然沒有告訴我們答案，但讓我們相信一切都有可能變好——著涼了就曬曬太陽，熱得受不了時就躲進陰影。自我療癒，也治癒別人。若將片中那句「有陽光的地方，就有陰影」反過來說——「有陰影的地方，便有陽光」，相比之下，我可能喜歡後者多一些，它更能帶給陽光普照下的人們，一點點繼續向前走的力氣。

學習如何作為一個家人

——看《了解的不多也無妨，是一家人》

家庭劇的核心，在於「揭露」。每個人都有屬於自己的祕密，都有不開放任何人進入的內心禁地，家人往往被期望為最透澈理解彼此的角色，事實上卻不然。家人之間距離的微妙，是描述家庭的作品不可不處理的切面，從中掀起的漣漪與風暴，無不考驗著這些屋簷下的人們，如何看待彼此的關係——當然，這往往也是動人之所在。

一群最親密的人因為這樣的「親密」，許多埋藏心內的話語說不出口。父親、母親、老大、老二、老么，這些家庭成員其實也是角色扮演，和偌大社會中的分

工並無太大不同。只是，家庭中的衝突彷彿又讓人更難以啟齒，你犧牲哪裡，我又奉獻什麼，似乎也不好攤出來筆筆算清。誤解太容易積累，大家有默契地不聞不問，或許能風平浪靜一輩子，但誰也不知道，可能只需一陣風，便足以颳來驚濤駭浪。

打開南韓電視劇《了解的不多也無妨，是一家人》(〔아는건별로없지만〕가족입니다)前，這樣一句劇情介紹吸引著我：「講述像家人一樣的外人、像外人一樣的家人，一起克服誤會、理解彼此的過程。」我不禁想，何謂家人？依據的是血緣，還是法律？大銀幕從不缺乏對家庭的各樣描摹──《陽光普照》中的分崩離析、《寄生上流》裡的階級逆襲、《小偷家族》的重構與羈絆，是否讓我們對家庭的認知變得不同？

我是這麼認為的：家人，是一群際遇被綁在一塊的人，快樂得以共享，悲傷也難以逃脫。本劇便是讓我們看著這些「像家人一樣的外人、像外人一樣的家人」如何在角色的成長過程中，共組另一種意義上的「家庭」，使快樂與悲傷都不再形

單影隻。

結褵數十年的金相植與李真淑一向相處得不甚愉快，在孩子們紛紛長大後，真淑終於受夠這段名存實亡的婚姻。她看著學生們「卒業」（韓文中對「畢業」的稱呼），心想：為何婚姻沒有這種「畢業制度」？於是，她提出「卒婚」的想法，儘管計畫一開始鬧得人仰馬翻，但最終丈夫金相植仍消極接受了。

金家有三姊弟，分別是金恩珠、金恩熙與金智宇。大姊恩珠因負擔家庭經濟的關係而成熟得早，在現實磨練下成為極端理性、甚至有些不近人情的獨立女性；恩熙身處排行中間的老二，在家庭內是迎合家人、化解衝突的潤滑角色，在外是努力想闖出一片天的出版社職員；最小的老么智宇則是大家眼中不懂事的弟弟，但在家人們都看不見的地方，他也獨自規劃著自己的未來。

每個人都在家庭中各司其職，滿足對彼此那不成文的角色期許，踏出家門外的世界，又宛如另一個人似地生長、頂起各自一片天地。誰也沒想到，一起父親登山的意外受傷事故，卻因此將這個家庭下沉潛已久的洶湧，一次又一次拍打上

岸。

戲劇前半部，每集幾乎都為觀眾揭露一個家庭的祕密，關於婚姻、關於童年，以及那些關係中沒有被說破的真相。事實上，表面和諧的家庭，底下已盡是狼藉。但當我們看向現實世界，發現這並非陌生特例，東亞家庭中慣有的隱忍和成全，是讓誤會愈積愈深的水塞，當控訴與失望漫升，直至阻礙直視對方的眼神，最終迎來的，就會是一段關係的缺氧溺斃。

畫面淡雅，卻吐露許多擊中人心的犀利對白。「家人就是能輕易找出外人無法看到的弱點，隨時都能揮出重重的一拳。」、「雖然是家人，卻這麼不了解彼此啊！」、「因為離開家人，太過容易。因為名為家的圍欄，太容易跨越，所以變得更加孤獨。」這些對話彷彿藉由角色說給觀眾聽，一段關係的經營，需要適當距離與想像才能達成理想，但對於家人，我們太早、太理所當然擁有這段關係了。

我們雖然總是學習如何當一個聽話的學生、當一個負責的職員、當一個體貼的情人，卻忘了學習如何作為一個家人。

揭露以外，如何「修補」才是一齣家庭劇能否深植人心的關鍵。只需一個眼神、一個謊言，便能讓誤會存在於數十年。誤會導致另一個誤會，最終侵蝕、瓦解一段關係。相較之下，修補是加倍困難的過程，我們對家人的容忍程度又總是太低，通往和解的路也就變得極其顛簸。

家人之間太了解對方，也因理所當然的親近而不夠了解對方。這些角色挖掘各自心中的芥蒂，越線的人小心翼翼地退回來，早該越線的朋友攜手勇敢跨過。

那段以為失憶便能挽回的婚姻關係，最終仍得仰賴兩人的雙手慢慢修補，尋找安放自身最自在的位置，既救贖彼此，也救贖這一段搖搖欲墜的關係。

劇末，真淑走出家庭、走出母親這個角色，終於能為自己踏上一段旅程，其他家人也不敢驚擾地默默祝福著。因為只有在此時，真淑不是誰的母親、不是誰的妻子，也不是誰的「淑兒」──她終於成為了真淑自己。

最了解自己的終究只有自己，不是嗎？在一段恆久關係中，要求對方百分百理解自己註定只是徒勞，了解程度多寡也不再那麼重要。隨著時間流逝，重要的

是能否願意持續傾聽彼此的聲音，直視對方的脆弱──這樣一來，了解的不多才無妨，也才是「一家人」。

愛的千百種模樣

Love

夏日太短，戀你過深

——看《以你的名字呼喚我》

「在你想不到的時候，命運會以最狡猾的方式找到我們的脆弱。」（Nature has cunning ways of finding our weakest spot.）愛情的滋味猶如飽滿杏桃，帶來歡愉的同時，也無所遮掩地展現男男女女內心深處的卑微——渴求愛人、亟欲被愛。有時不願確認自己的內心，只因不確定對方能否接受自己最真實的心意，《以你的名字呼喚我》（Call Me by Your Name）將這般巧妙細膩的感受立體地描繪出來，如一尊穿越時空的古希臘雕像，每個旁觀者都為他的眼神、肢體張力與肌肉紋理而深深著迷。

電影改編自安德列‧艾席蒙（André Aciman）的同名小說，在西元一九八三年的義大利北部鄉村，住著一位十七歲的男孩艾里歐。某天艾里歐家接待了一位二十四歲的美國教授奧利佛，這位風度翩翩的美國教授很快就融入了這裡的生活，沒有人不喜歡他，但對敏感、內斂的艾里歐而言，平靜生活彷彿因為這個與他極為不同的人闖入，而掀起了久違的波瀾。

奧利佛宛如不速之客，對艾里歐而言，又彷彿歌曲〈Origin of Love〉中那被天神宙斯劈散而一分為二的靈魂。那個夏日，兩人房間僅隔著一堵牆，攀牆而過的情愫卻賦予彼此一段永恆。從表面彼此不合其實互探底線、裝作不在意其實希望對方嫉妒難受，奧利佛悄悄成為艾里歐目光中的唯一主角。偏偏艾里歐是個想太多的天蠍座男子（從二〇一九年出版的續集《在世界的盡頭找到我》（Find Me），可知艾里歐的生日是十一月十六日），擔心自己有時太接近會引起對方反感，又怕太冷漠使對方也在心中築起高牆，這般愛情中若即若離的揣測，讓靈魂的形狀深受扭曲。直到確認對方的心意，所有曾花在焦慮與擔憂上的時間，最終

都成為兩人更加珍惜彼此的美好浪費。

這是一部再普通不過的愛情電影，不過它的成就，並不在於主角為兩名男性，而是義大利導演盧卡·格達戈尼諾（Luca Guadagnino）對於愛戀的描寫極其透澈細膩，每個人彷彿都能在這對戀人身上尋覓自己的影子。初戀的灼熱，至今撫摸傷痕仍能清晰感受痛楚，即便以輕描淡寫的筆觸帶過，依舊深刻得無以復加。

大銀幕下觀賞本片是一大享受，著名義大利城鎮克雷馬（Crema）的優美風光在電影中恣意展開。每當畫面拉遠，兩人在大自然中騎著腳踏車、討論文學以試探彼此，或是在沁涼河水中以友誼為名的調情，鏡頭下的環境色調與美感，皆構成一幅幅醉心畫作，情欲瀲灩得美不勝收。畫面不時流淌出美國獨立民謠歌手蘇揚·史蒂文（Sufjan Stevens）的創作歌曲，低喃嗓音聽來尤其魔幻，讓人隱約感受到這般美好的一瞬即逝，帶有苦澀滋味的清幽，徒留時間走過遺下的回音，滴滴答答悠揚不止。

我摯愛的一幕戲，是當奧利佛離開後，艾里歐對這段過於短暫的緣分悵然

若失，然而父親的一席長話撫慰了兒子，也撫慰了所有孤單的靈魂——「為了讓我們更快癒合，我們從自己身上剝去太多東西，以致不到三十歲就一無所有。每開始一段新的感情，能給予對方的就愈少，但為了讓自己沒有感覺而不去感覺，是多麼的浪費。」(We rip out so much of ourselves to be cured of things faster than we should that we go bankrupt by the age of thirty and have less to offer each time we start with someone new. But to feel nothing so as not to feel anything——what a waste!) 或是那句「我不羨慕痛苦本身，但我羨慕你會痛」(I don't envy the pain. But I envy you the pain.) ——因為這種痛，父親也曾有過，但如今的他，已是連痛都無法奢求的人，所以孩子，你要珍惜能感受到痛的自己。

其實父親都知道，甚至勇敢坦承自己過往的真實體悟，為了順應社會而隱瞞性向的遺憾，他不希望孩子也做出相同妥協。這樣的安慰不是說教，卻比說教更直達人心。

同性戀情對那個年代的歐洲仍是禁忌，就連出身美國的奧利佛，也在片中

意味深長地說出：「如果我父親知道了，會把我送到矯正機構的。」（My father would have carted me off to a correctional faciliy.）我們可從中體會到當時社會無聲的綑綁，這是前半段兩人遲遲不願表明心意的原因，也終究導致這段關係最後註定無法成全。

電影最後，艾里歐在爐火前哭泣長達四分多鐘的長鏡頭，近乎真實的演技讓人看了心痛不已，令人想起蔡明亮一九九四年作品《愛情萬歲》的片尾，楊貴媚在大安森林公園哭泣的長鏡頭張力。異曲同工，《以你的名字呼喚我》的這幕戲同樣畫龍點睛，沒有任何一句台詞，卻彷彿聽見心碎的聲響，在嘆息中為整部片作結，留待觀眾緩緩吞嚥這般難以消化的惆悵。

作為典型的「成長電影」（coming-of-age film），除了看到男孩艾里歐在愛情中受傷、成長，也再次感受純純愛戀的心跳。導演處理兩人從製造距離感到確認心意的過程，運用許多暗喻與巧思，包括彈奏鋼琴、配戴猶太人六芒星項鍊、象徵赤裸欲望的杏桃、寬鬆襯衫的符號隱喻等，皆隱埋著兩人關係轉變的化學作用。

我想起二〇一五年的電影《因為愛你》（Carol），片中卡蘿和特芮絲的忘年之戀同樣令人心動心碎，兩者都沒有過度凸顯同志面臨的社會壓力，反而將筆墨留給兩人之間的愛情，讓命運找到彼此的脆弱，然後細細地呵護照料，即便對方並非自己的最終歸宿。

如果有人問我為何喜歡他，我很難說清楚，只能這樣回答——「因為是他，因為是我。」（Parce que c'était lui, parce que c'était moi.）。片中引用這句法國哲學家蒙田（Michel de Montaigne）的名言，簡單一句話道盡所有人陷入愛情的心思，尤其細緻動人。電影上映後，某些觀眾對於電影相較原著小說保守許多的尺度頗有微詞，我卻認為電影已適當地呈現出雙方情欲挑逗的拉鋸，不情色，也的確傳遞出欲求不滿的躁熱氛圍。電影娓娓道來的敘事力量長久盤踞心中，從拍攝背景、演員選角到劇本中對欲望的坦誠與書寫，都在在完整了這趟心碎的愛戀旅程。同性只是設定，每個人在愛情面前的模樣皆無差別，然而正因為是同性，才讓回憶更加美麗而無奈。

「以你的名字呼喚我，而我將以我的名字回應你。」（Call me by your name and I'll call you by mine.）這句靈魂對白為他們的關係下了最優美的註解，在那個內斂保守年代的某個深夜裡，兩個人毫不保留與對方合而為一。或許這次錯過之後，他們再也不會有這樣的勇氣了，不過那年的美好莽撞依舊帶給彼此成長，每當往後再次回想起當年盛夏，留下的應是不能再深的緬懷與隱隱作痛吧。

異性戀夫婦與他們的同志書店

——看《書本馬戲團》

坐落於西好萊塢（West Hollywood），有這麼一家名為「書本馬戲團」（Circus of Books）的書店。它可不是一家普通書店，也與馬戲團無關——而是當地鼎鼎大名的情色影片、書籍和情趣用品販賣店。

作為少數服務同志族群的商店，「書本馬戲團」有很長一段時間是美國男同志活躍的場所。這群不被社會所接納的人們，唯有在這裡才能走出暗處，他們在這間書店尋找樂子、尋找愛侶，也尋找寬慰與認同。

老夫妻的難言之隱

　　讓許多人出乎意料的是，這家書店的經營者竟然是一對異性戀夫婦——出現在鏡頭前的老夫妻，看起來如同你我的爺爺、奶奶，卻有著傳奇般的職業生涯。

　　貝瑞・梅森（Barry Mason）和凱倫・梅森（Karen Mason）在一九八二年接收這間書店，並將原名「Book Circus」調換順序，改為「Circus of Books」。

　　儘管身為在同志社群影響力十足的情色商品供應商，梅森夫婦原先對同志文化的理解出乎意料地其實並不深刻，這間書店對他們而言，僅是個上班、營利的地方。因為有利可圖，他們開始拍攝色情電影，找來全美紅極一時的演員，成功後陸續推出更多作品，與其他經銷商合作。怎麼也沒有想到，往後他們與同志文化的關係並非僅止於此。

由小家庭一窺大時代

Netflix 紀錄片《書本馬戲團》，由梅森夫妻的女兒瑞秋·梅森（Rachel Mason）親自執導，所以觀眾得以在這部作品中，看見大量家庭錄像與訪談。這部影片也因此更像是子女對父母的探索與提問，揭露了為何童年時期父母總對這家書店閉口不談，在別人問起父母職業時，甚至還有口徑一致的預設標準答案。

經營者之一的貝瑞是位笑口常開的開心果，對於一切事物既包容又隨和；相反地，他的妻子凱倫則是位強勢的母親。身為傳統保守的猶太教徒，與其說她對這份事業背後的文化不表認同，不如說她不曾想過要了解。她會在孩子還小的時候，命令他們進入書店時只能低頭望向地板。在這部紀錄片的拍攝過程中，她也多次提出質疑——「我不懂你為什麼要拍這個」，聽來諷刺，她所刻意保持距離的人，正是支撐著書店營收的主要客群。

一九八〇年代，跌跌撞撞的同志運動發展

本片提及了一九六九年石牆事件前的黑貓酒吧抗議（The Black Cat Protest），那是保守的一九六〇年代，是一群人的黃金年代，也同時是另一群人的窒息年代。到了夫妻接手管理的一九八〇年代，時代氛圍風起雲湧，不變的仍是對同志族群的壓抑與排斥。

隨著一九八一年雷根總統（Ronald Reagan）入主白宮，政府取締情色產業愈趨嚴格。由於民氣可用，情色產業時常成為政府轉移責難的代罪羔羊，貝瑞曾因此被 FBI 起訴，歷經一段難熬的訴訟過程。

更糟的是，那也是愛滋病猖獗的年代。對於疾病的無知和恐懼，短時間奪去許多年輕的生命，導致美國社會對同志族群的排擠和反感情緒愈來愈高漲。與此同時，兒子的出櫃卻讓母親凱倫不得不踏上一段從排斥、理解到接納的自我成長過程。這位美國傳奇同志書店的老闆娘，此時才真正理解同志，進而為他們挺身

而出。

一連串末日來襲般的挑戰，反倒成為這部紀錄片最令人為之動容的片段。

書店退場，精神長存

上述這些挑戰並沒有擊倒這家書店，真正給它致命一擊的，是網路時代下的習慣轉變。當線上作品幾乎零成本被觀看，大多無法轉型的實體書店終將成為時代淘洗下的微小砂礫，「書本馬戲團」也逃不出這波浪潮。

看見銷量年年探新低，起初為了員工與情感而死命撐住的老夫妻，也終究決心關店。關店後的他們，依然為了同志權利發聲倡議。過去曾受全美最大的LGBTQ親屬團體PFLAG（Parents, Families and Friends of Lesbians and Gays）幫助，現在他們也加入這個組織，將自身故事訴說給無數深陷矛盾與混亂的親人與朋友，提醒他們應該為自己的同志子女而驕傲。甚至在一幕畫面中，凱倫對她的女兒說：「我希望這可以被放入你的電影裡。」

從「我不懂你為什麼要拍這個」到「我希望這可以被放入電影裡」，這部作品記錄的那些艱難歲月無疑是一段漫長道路。以宏觀視角而言，觀眾可一窺一九六〇年代後的美國同志運動發展進程，並了解沒有任何權利的爭取不伴隨著瘡疤、挑戰和革命；有趣的是，微觀來說它同時是部私密的家庭紀錄，子女循著父母一路走來的足跡，也從彼此身上，找到那份名為理解的禮物。

這個歷盡時代考驗的安身之處，簷下盡是被價值觀追殺、被社會囚禁而無處可逃的人。儘管「書本馬戲團」已在二〇一九年光榮退場，但它不會是顆被時代遺忘的渺小砂礫，它的精神仍將持續地被記憶，被紀念。

為回憶演一齣戲

──看《美好拾光公司》

如果能回到過去，你最想回到什麼時候？

談到人類可望不可及的夢想，時光機器絕對會被提起。在現實世界的第一位時空旅人出現之前，穿越大夢早已率先在影視作品當中實現。我們一定都看過這樣的劇情：主角穿越時空，回到某個關鍵瞬間，改變人生的一切，有時是重新做下某個決定，有時只是與家人好好道別──正因身為觀者的我們無力回到過去，才能在這些角色身上尋覓一些撫慰與共鳴。

「要是能回到那時就好了，要是能重來一次就好了……」然而，這些幻想僅能

出現在藝術中嗎？儘管科學家尚未發明出時光機器，但我們也許能藉由另一種方式，回到過去。

一封時光旅行的邀請函

法國電影《美好拾光公司》（La Belle Époque）刻劃一對邁入老年卻相看兩厭的老夫婦。丈夫維多年輕時是位暢銷作家，不幸的是，在這個大家都不看書的二十一世紀，他的才能無用武之地。念舊的他選擇與一切新事物、新科技保持「社交距離」，一心緬懷著不再回來的樸實歲月。相反地，妻子瑪莉安崇尚科技，孜孜欲跟上時代潮流，深怕自己被時代拋在尾端。

夫妻倆的價值觀截然不同，最終導致這段婚姻的破滅。

絕望之際，維多接受了「美好拾光公司」的邀請，踏上一段「時光旅行」。只是，這部電影並非科幻片，時光旅行言下之意，其實是透過美術搭景製作，重新仿造當年的一切場景，包含街道、人群、服裝、店面、音樂、氛圍，甚至是對白

等，依照客戶需求，一比一打造每個令人心生嚮往的年代與瞬間。

維多選擇重回與妻子初識的歲月，發現其實一切往事記憶都鮮明地閃亮著。

懷舊，是換個名字的痛苦

這部電影處理一件前衛與現代的衝突，卻出乎意料地使用最復古懷舊的方式呈現。懷舊的英文——「nostalgia」由兩個字根組成：「nostos」來自希臘荷馬史詩《奧德賽》（Odyssey）中「英雄從特洛依歸來」的「返回」之意，「algos」則是「疼痛」——因為想回去而痛苦著，在理解到歸去終究不可能之後，痛苦演變成懷念。因此，懷念其實是換個名字的痛苦。

原文片名中的「La Belle Époque」正是「美好年代」，撇開學術上指稱特定時期的詞面意義，它代表了每個人心中想回到的黃金時光，因為無憂無慮，因為愛人尚健在，或只是像主角維多一樣——「因為那時的我，很年輕。」

與時代和解，新舊未必對立

綜觀本片，表面是吸引目光的時光旅行，深層主題則是關係修復。我們最初為何相愛，又為何分離？是人變了，還是忘了？夫妻間，父子間，甚至人類與時代間的重新和解，在這個年代出現這樣的一部電影實非偶然。

近代科技變化速度之快，挑戰著人類的適應力。此片上映時，正逢二○二○年新冠病毒疫情蔓延，不可逆地改變人類的生活習慣，爭議許久的觀影方式瞬時成為第一線論戰。新與舊的抗衡，是不同時代一再出現的衝突，這次亦不例外，串流平台興起對電影產業的威脅，引發愈來愈多人開始探究這個大哉問——「我們為何要在電影院看電影？」

我認為，串流固然方便，電影院的體驗卻始終無法被超越。然而，串流也確實能補足觀影缺口，給觀眾更彈性的選擇，例如因疫情而讓所有公共活動停擺的非常時刻，拜串流平台之賜，我們依然能持續觀看好作品。

其實，從這部電影也能發現，新與舊不見得是零和遊戲。

重溯過去，也創造未來

爭辯孰優孰劣是不必要的，電影中夫妻倆的認知南轅北轍，又何必爭輸贏？念舊來自恐懼未知，不斷求新則源於對現況焦慮，其實科技演變再快速，終究須服務與反映時代需求，回歸人性本質，然後再把選擇權交還給人類。

片中，當維多第一次踏入美好拾光公司為他打造的復刻場景，他無法享受這段回憶，反倒忙碌於指點哪處不符真實，忙碌於考驗演員的對白有沒有背錯。此時的他，依然視自己為局外人。後來他才逐漸了解，只有真正相信，他才擁有重返這段過往時光的可能。

回憶的美好使《美好拾光公司》如此打動人，而回憶之所以美好，則在於它的不可重現。主角看似溯回過去，其實都是在重新創造自己的未來。過去牽引著未來，也影響我們將來走的路。至少目前為止，人們仍然無法搭上時光機器，改

變以前做下的種種選擇，但我們要往哪走、怎麼走，過去是藏著答案的。

影廳燈亮，我帶著電影的迷人結局走出戲院。戴著口罩的我不禁想著，在時光機被發明之前，這樣客製化回憶的產業是否有成真的一天呢？未來的我們想起現在，會想重新經歷哪段已不復存在、卻足以記憶一輩子的體驗？

最美麗的女人

——看《滾滾紅塵》

喜歡上電影後，時常感覺，重映文化對於年輕世代的我們而言，實在是一大福音。經典重映往往伴隨著影像修復調整，意味著我們不必窩在小小的電腦前，盯著畫質不甚美好的畫面，也能和當時所有觀眾一樣，在大銀幕親灸經典魅力。

彷彿穿越時空，回到那些來不及參與的電影年代，也像與當年第一次看的影迷，跨越時間展開對話。

我的母親是林青霞的頭號影迷，因此二○一八年底《滾滾紅塵》的重映預告公布時，我特地播放給母親看。悠揚熟悉的曲聲流瀉，林青霞正值青春的臉龐勾

著我們的目光。「我當時有進電影院看啊，竟然已經三十年了。」看完預告後，母親這樣對我說。

算一算，二〇一八年的我二十一歲，三十年前電影上映時，踏入戲院的母親，恰恰也是年輕的二十一歲。因此，當我坐在影廳內觀影，分外感受到時間的魔力。

光是看到銀幕打上「滾滾紅塵」四個字就感到不可思議，沉潛樂音緩緩傳出，我知道要來了。接著，陳淑樺唱出「起初不經意的你，和少年不經事的我……」，我記得這是小時候母親車上常播的卡帶，彷彿置身時光機器。我想起，當年她也懷抱與我相似的人生歷練與心境，如我此時此刻坐在觀眾席中觀影，魔幻非常。

不知道母親是不是就在那次燈暗，迷戀上了林青霞？

《滾滾紅塵》的美感，很大一部分來自兩位女主角的個人魅力，林青霞的颯笑，正與張曼玉的靈巧與生動形成對比。那本該是叛逆的時光，只恨生不逢時，身處三〇、四〇年代的中國，大時代的流離失所與身不由己，讓這些嘻笑聲綴滿的青春，顯得搖搖欲墜。

此片編劇是台灣作家三毛，這是她第一部也是唯一一部創作的劇本，因此除了主演，你很難不注意到三毛的痕跡，彷彿電影中每句台詞，你都能尋見她的蹤影——敏感、浪漫、固執、天真。又不禁想起當年人們對她的批判，人們說三毛美化了胡蘭成，美化了漢奸，美化了滿洲政府，抑或種種討論臆說，猜測主角沈韶華究竟是張愛玲或三毛的化身。就我的想法，她離三毛更近一些，但無論如何，轉眼數十年過去後，這些似乎都不那麼重要了。

無論如何，三毛對此片的重視無庸置疑，她為這部劇本奉獻了自己相當重要的一部分。一九九〇那年的金馬夜上，儘管《滾滾紅塵》風光勇奪八獎，三毛角逐的最佳原創劇本獎卻失利，連帶電影上映以來引起的諸多爭議，一如沈韶華最終仍沾染政治泥淖，三毛在典禮結束三週後的自縊，益發讓人不勝唏噓。

這部電影不僅讓林青霞拿到生涯唯一一座金馬最佳女主角，讓「二秦二林」[5]

都登上金馬影帝、影后寶座，也成為她的從影轉捩點。在這之後的林青霞減少文藝片的演出，取而代之的，是「東方不敗」的銀幕形象。《滾滾紅塵》確實未完全脫離文藝片的影子，片中夾雜瓊瑤式戀人絮語，如今看來有些不合時宜，好多次令現場觀眾發噱，也令人好奇，不知三十年前的觀眾們是否看得如癡如醉？縱使如此，《滾滾紅塵》對於大時代的磅礡描述依然使人屏息，電影將能量蓄積在最後那場登船分離戲，使人從愛情大夢中甦醒：愛再如何堅貞不渝，於亂世面前，仍脆弱地不敵一張船票。

這部片沒有我原先想像的那樣史詩，反而把兒女私情訴說極致。我不認為片中女性角色沈韶華和月鳳完全依賴男性；相反地，我們能在她們身上看見初萌芽的女性自覺。在國族範疇的宏觀視角之下，私欲容易顯得自私幼稚，但動盪下的處世，本就不應站在後世平和的立場大書特書。這些女性角色反倒讓人看見愛情的原型，只有歷經戰亂才會明白走過滾滾紅塵的不易。

電影最後經典的那句「唯一的安慰，就是整個民族陪她一起受難」，真是浪漫

啊，我想，這裡並非指一個年代的陪葬，而是因為對這段未果戀情的不捨，想找個理由減輕惋惜的傷痛，心裡也不會那麼難平了吧。

最忘不了的，還是那段陽台共舞，整個民族血淚、國仇家恨，在那一刻都收盡在林青霞和秦漢纏綿的紅披肩內。韶華易逝，但愛情卻似乎會永恆停留在那個時刻，不會變質，不再老去。

我想起自己曾問過母親當年看完電影的想法，她說，林青霞從此成為她心目中最美麗的女人，我現在完全明白了。

我曾擁有一段史詩般的愛情

—— 看《刻在你心底的名字》

風風火火的一九六〇年代，距離台灣遙遠的美國紐約發生了石牆暴動，同性戀權利運動就此開了響亮一槍。北方的加拿大也在這個時候，展開一場「寧靜革命」（Révolution tranquille）。在那之後，教會勢力漸顯衰弱，社會走向世俗化，過往被宗教視為禁忌的運動也逐漸展開——包含女權運動、平權運動、墮胎合法化……世界正以狂奔的速度，頭也不回地前進著。

此時，有一位加拿大牧師來到台灣這座東亞小島，在中部一所天主教私立中學任職。彷彿搭乘時光機溯回時光，那時的台灣仍處於戒嚴時期，人民在威權的

大旗下忍耐地彎腰低頭，似一座保守孤島，任何外面世界傳來的聲響，都顯得前衛又激進。

一九八七年，這位牧師負責的班級有兩位個性截然不同的學生——總是外放、瘋狂的男孩名為王柏德，而內斂、沉默的男孩是張家漢，大家都叫他「阿漢」。他們在最緊縮的年代、最守舊的環境，曾有過一段衝撞青春的花樣年華。

那也是台灣剛解嚴的時代。儘管企盼走向自由，但台灣社會根本不知道什麼是自由，世界不如歷史課本所寫的那樣一夕大變，倒是人們依然過著從前生活，想在黑暗中找尋更多立足之地。那是新舊價值共存、拉扯的年代，無論人們有沒有意識到，一切正在急速蛻變中，事物是如此，制度是如此，社會中的人們也是如此。儘管發生前所未有的劇變，卻又變得不夠快，似乎還來不及做什麼，人們就老了。

張家漢愛上了王柏德，不知道何時何處，是燥熱的泳池畔，還是嘈雜的練團間，在愛人眼裡，無時無刻不注意對方的舉手投足。只是，從來沒有人告訴他男

孩也能喜歡男孩。阿漢只知道，如果被其他同學發現自己是同性戀，不但會被笑是「咖仔」，還會被毆打、被排擠。他多次懷疑這份情感是否「正常」，只好一再隱藏，一再試探王柏德是否也和他擁有一樣的想法。

王柏德是個性瘋癲的人，因為看了電影《鳥人》（Birdy），便以其中一位主角名為參考，將自己的英文名字也取作「Birdy」。那部電影是一個描述兩個從越戰歸來的士兵的故事，Birdy 罹患了戰後創傷症候群，他封閉自己的心靈，成天渴望成為一隻自由的鳥，沒有人真正了解他的想法。即便如此，他唯一的好朋友艾爾依然陪伴在他身旁，他們是摯友，更像是彼此的一部分。

看似不受世道拘束的 Birdy 王柏德，他渴望著什麼樣的自由呢？

「一輩子能夠遭遇多少個春天，多情的人他們怎會了解，一生愛過就一回。」

擁擠的樂園中，阿漢與 Birdy 成為最好的朋友，在那條隱隱的界線前後來回踱步。一九八八年初，政治強人蔣經國逝世，一個世代就此劃下句點。他們一起

從台中坐火車到台北謁陵，在極致威權的象徵之下，兩個人的情愫絲毫不渺小、不懼怕，那是兩個時代的交替，是一種「很快就會迎來新世界」的心照不宣。他們潛入每個陌生的地方，在電影投影燈前嬉鬧，在暗處尋覓唯一的光源，混亂下撕去《監獄風雲》、《中國最後一個太監》的電影海報。畫面彷若預言著，他們將散發熾熱火光，也將在大時代的變動下，被迫飄零搖曳。

在全台最先進的台北街頭上，政府對平權運動的打壓卻仍然持續發生。他們很快就從夢中甦醒，心想，如果這個世界改變的速度能再快一點，該有多好——二十年前的牧師曾這樣想，二十年後的他們也重新經歷了這一切。午夜，阿漢偷偷吻了 Birdy 的臉頰，在鏡頭的紅色濾鏡之下，那是他們最接近彼此的時刻。

然而監視似無處不在，溫柔鄉，終究只是那麼短暫而永恆。

外向的 Birdy 愈愛愈往內縮，相反地，起初內斂的阿漢則愈愛愈張狂。諸如此類一放一收的角色設定，在許多同志電影中皆能看見——《春光乍洩》中的何寶榮與黎耀輝，《以你的名字呼喚我》裡的奧利佛與艾里歐皆是如此，此片中的瀑

布和電話亭場景，也都能看見致敬經典的痕跡。

令人唏噓的是，那座何寶榮與黎耀輝沒有攜手到達的瀑布，王柏德與張家漢實現了。只是那句「不如我們重新來過」終究是個童話，一旦在某個時刻放手，兩人的生命便就此出現岔路，縱使有幸再度聚首，也只是一期一會——很遺憾地，他們始終只是最好的朋友，也令人寬慰地，他們依然能做最好的朋友。

領先全亞洲實行合法化同性婚姻的台灣，在法規通過隔年，終於有了新一代的同志電影經典。或許，這是一次歷史上的美麗巧合。《刻在你心底的名字》根據導演柳廣輝的親身經歷改編，在創作與自我剖析間游移。這是創作者的一大難題，但透過導演柳廣輝與監製瞿友寧兩位老同學的搭檔合作，使電影美麗浪漫又不脫現實，是對過往感情的誠實以待，也是給予那段未果緣分，一次最後的致意。

片中兩位男主角陳昊森與曾敬驊的表演拿捏到位，彼此之間的默契與火花成就了對方，成就這段關係，也成就整部電影。觀眾得以透過電影看見他們的靈魂，尤其那場情緒最飽滿的浴室戲，空氣中除了盈滿情慾流動，更像提出對這段

關係能否得以延續的問句。也只有在那個年代，我們必須得在電話亭裡不斷投下硬幣，只為延續與戀人的通話，而從話筒中傳來的歌聲，像是告白，也像是訣別。在大銀幕下，我們都回到那個年代，感受心跳加速，感受蒼涼心碎。史詩般的愛情，其實也不過如此。

「在這個世界，有一點希望，有一點失望，我時常這麼想。」

還記得嗎？八〇年代早逝的學生歌手蔡藍欽曾如此看待這個世界。一九八七年的燥熱，深陷《大學城》魅力的男男女女，有無數夢想，有無限無奈，正如這段無法善終的感情，充滿著美麗與憂愁，更多了屬於台灣人的禁錮回憶。人們挑戰自由，嘗試跨越限制，這兩個男孩從台灣北部到南部，再漂流到澎湖，最後來到加拿大。愛情的動人與糾結，跨過地域、超越時間，換來的是聽到信物般那句「晚安」（WAN-AN）時，會懂得這是「我愛你，愛你」的會心一笑。

電影最後一幕長鏡頭，是愛情最美的樣子，因為只有在愛情裡，我們能停止

老去。青澀的兩人又怎麼會知道，三十年後，這片土地已處處是彩虹綻放。一生愛過就那麼一回，被時代輾壓過的情懷，即便粉碎過後，依然還留在心上。再見時，你我都不再是當年的我們，但那首為對方譜的曲還年輕著，青春的溫度也好像從不會冷卻。這才發現，原來那個平凡普通、卻令人怦然不已的名字，自始至終都深深地刻印在我們心上。

我們曾是家人

——看《婚姻故事》

每當看見身旁踏入婚姻數十年以上的人，聲稱愛情、激情已經淡去，只因為孩子或某種傳統約束，而與對方依然維持像家人一樣的關係，我總會想起《婚姻故事》（Marriage Story）的查理與妮可。

身為劇團導演的查理，在外是風光獲得「麥克阿瑟天才獎」的領頭藝術家，事業風生水起，但他在家卻宛如生活白癡。相反地，妻子妮可是一名演員，在小螢幕展露頭角後，本有機會再創星途高峰，卻為了愛情，甘願在小劇團做一名舞台劇演員。

兩人的名氣此消彼長，當查理愈爬愈高，妮可也就被縮小了。漸漸地，人們來看劇不再是因為妮可，她的名字變成「某部劇的女演員」，而查理沒有察覺自己愈發巨大的影子正吞噬著妮可，卻反倒仍將一切視作當然。

一段婚姻中的裂痕是逐漸累積的，人們只會看見倒塌時的狼狽，渾然不知早在何時，就已經出現了第一次震動跡象。

當妮可對婚姻徹底失望，所有她曾付出過的犧牲都化作無比刺痛。妮可雖為了查理從洛杉磯搬到紐約，但她最終還是想回到家鄉。長期以來，查理表面上同意妮可提出的意見，卻從來無心做出任何改變，終究讓妮可心死。這兩座城市分處美國東西岸，也隱喻著這對夫妻的隔閡，一快一慢，一緊一鬆。事實上，當兩人結合，一切都是月老紅線；當兩人分開，紅線卻都變成導火線。

婚姻的崩塌，關係的死去，伴隨的是對過往的否定，無論美好或痛苦、包容或隱忍，過往的一切皆被重新論定。親密關係中誰是好人、誰是壞人，聽著兩位當事人的自白，我們很難去怪罪哪一方，只能說愛情沒有就是沒有了，你要冠上

什麼罪名，都說不通，卻也同時都說得過去。

最讓人揪心的，還是當離異者看著過往的照片，心想——這曾是我愛的人，曾是我死心塌地的永遠。兩人之間已經有什麼不見了，然而過去的習慣還是如影隨形地出現在日常周遭，像是對方愛點的菜、對方的需求和小表情傳遞的訊息，那些心照不宣最是讓人感到失落。

所以，我們如何還能相信每段親密關係？戲中每段對白都太像銳利的刀鋒了，像是那句經典台詞——「刑事律師看到壞人善良的一面，離婚律師看到好人醜陋的一面。」（Criminal lawyers see bad people at their best, divorce lawyers see good people at their worst.）在人們失去理智的時刻，互揭瘡疤的痛雖是無心但卻惡毒至極，眼看夫妻倆把話語權交給律師，變成律師爭監護權的「客戶」後，彼此就不需要留情面了。那些曾經被當作可愛、小毛病的瑕疵，到法官面前都成為互相攻訐的利器，你得一分，我失一分，婚姻何時已成了零和遊戲？

「這真的是對方會說的話嗎？」——好啊，要這樣還不容易。於是我們不再有

底線、不再有停損，只有在回頭一看的時候，才恍然原來我們曾經那樣恩愛，事到如今怎麼變這樣了？

許多朋友看了《婚姻故事》後，嚷著「我再也不相信愛情了！」或「想結婚的人別看！」，電影上映當天，放眼社群網站盡是對婚姻失去信任的哀鴻。然而，我不認為這是什麼勸退婚姻的警示，反而查理與妮可之間的「情」，倒映出──儘管婚姻傾倒了、關係失敗了，有些東西並沒有失去。儘管我們不再互相稱呼彼此為夫為妻，我依然關心你，打從心底希望你好好的，那是一種「我們曾是家人」的痕跡與祝福。

我的父母在我十八歲那年結束婚姻關係。儘管婚約已成一紙過期證書，兩人依然在同一個屋簷下生活了一陣子，直到一方搬離舊家。在我的印象中，婚姻中的他們偶有爭端，偶有口角，卻都仍尊重彼此，那段離婚後還一起住的生活亦然，父親會切水果與母親一起吃，母親則照顧著父親的健康。曾經對我而言如洪水猛獸的離婚，確實帶走了某些註定不會再回來的時刻，但它更像平靜的海浪拍

打，緩緩地雕塑一幅愛情消失後的模樣，它並沒有想像中那樣可怕。

就像查理在片中那幕獨唱戲，三分多鐘的長鏡頭，隨著鋼琴聲流瀉，緩緩

譜出〈Being Alive〉。這首歌出自於美國音樂巨匠史蒂芬・桑坦（Stephen Joshua Sondheim）在一九七〇年公演的百老匯經典音樂劇《夥伴們》（Company）。儘管原

作也探討著婚姻關係，但不同於原唱迪恩・瓊斯（Dean Jones）對愛的渴望，查

理唱出經歷愛情各種樣貌後的淡然（事實上，另一首妮可與家人唱的〈You Could

Drive a Person Crazy〉也同樣來自該音樂劇）。

　　從查理口中唱出的「有個人抱你太緊，有個人傷你太深，有個人坐在你的

椅子上」（Someone to hold you too close. Someone to hurt you too deep. Someone to sit in your chair.）一直到「有個人用愛陪伴，有個人必須關心，有個人陪我度

過」（Somebody crowd me with love. Somebody force me to care. Somebody let me come through.）——這些痛這些甘，都使我感受到「活著」，而妮可就是讓查理活著的

那個人。

片子開頭，那封妮可無法唸出的信，最後那一句寫著：「就算愛你已經沒有意義，我今生仍會愛著你。」（I will never stop loving him, even though it makes no sense anymore.）這是妮可寫給查理的最後告白，也是查理在這段兵荒馬亂的離婚過程後，終於體悟的事──因為我們曾經是家人，所以，一輩子都會是家人。

《婚姻故事》的畫面質地溫柔，人性的細微在對白中隱隱支撐，惆悵隨著古典弦樂涓涓細流，溫柔地剮，也溫柔地治療，讓我們想起愛情是什麼回事，婚姻是什麼回事，那是我們好久不曾思索的問題。

太好了，你也有病

——看《怪胎》

《怪胎》是我在二〇二〇年台北電影節的第一場台灣電影。隨著疫情在世界各地點燃，造就上半年前所未見的電影市場狀況，新電影上映數大幅下降，連集體觀影的儀式般體驗都變得奢侈。在如此情況下，看《怪胎》那天，主要演員與數百位觀眾一起在台北市中山堂看電影，實在感動非常。除了能與大家看電影而感動，也因為看見台灣愛情電影的新樣貌而感動。

愛情的誕生與消亡，是在什麼時候發生的？

罹患 OCD（Obsessive-Compulsive Disorder，強迫症）的男孩陳柏青，每天

固定時間起床，分秒不差，一週當中每天的行程老早安排好。他的早午晚餐也從來沒有選擇困難，甚至每日服裝配色都一樣，家裡容不下一粒灰塵，連牙齒每顆得刷幾遍都有規定。強迫症對他而言是一個無從選擇的選擇，即便深深困擾著他，卻怎麼樣都擺脫不掉。

這樣一絲不苟的男孩，在一次例行購物的過程中，遇到了同樣有「病」的她。女孩與男孩一樣，每當踏出家門，都得全副武裝穿上大雨衣，有著潔癖，患了同樣的ＯＣＤ。兩個同類，一下子就認出了彼此。

情竇初開的柏青，開始在以往不會出門的時間出門，只為再次「巧遇」這位頭髮有著漸層綠染、穿著紅色大學Ｔ的女孩陳靜。她的爽朗與直接，彷彿是柏青從沒見過的世界。然而在愛情當中，就算有再多的歧異或矛盾，我們仍往往只注意到那些命定般的共同點，只要有那麼一個共同點，就足以讓人相信愛情是註定發生的神蹟。

愛情，似乎就是打破規矩──打破自己的規矩，打破對方的規矩，再創造屬

於兩人的新規矩。柏青與陳靜相愛、同居，開始兩個強迫症患者的新生活，每天一起打掃，一起受計折磨、被病症使喚，但卻都不再如過往那樣難受。因為有了懂我的人，那句「你懂我」，是比「我愛你」還要浪漫千萬倍的史詩級告白。

就在一切好像都將如此繼續下去時，柏青的強迫症竟然不藥而癒了。仔細看，電影從開頭維持的正方格畫面，隨著柏青推開大門，兩旁突然延伸再延伸，彷彿預告著他的世界將不再狹小。下一刻，便是宛如《聖經》中的「異象」（Vision），降臨在他的身上。

陳靜積極帶著柏青求醫，希望能「找回」他的強迫症，柏青卻只想要有更多時間出門，想上班賺錢，想成為一個「正常人」。只不過，所有的正常，如今都一再提醒著陳靜的「不正常」。兩人因此漸行漸遠，過去那些愛情的共同點，如今只剩下尷尬的單方面成全。

《怪胎》看似講述一個失敗的愛情故事，卻又在影片後端補上一個平行時空。這樣的手法將男孩經歷的所有事情，重新在女孩身上發生一遍。如果今天從強迫

症世界中離開的人是女孩，她還會守著讓這段愛情成立的承諾嗎？或是如柏青一樣，終究會往更遠、更寬闊的地方走去？

其實都是一樣的，那句「一切都不會改變的」，從情話變成了詛咒。

我很喜歡這個「先男再女」的順序，當柏青拋下陳靜，一連串背叛愛情的「渣男」行為，貼合著傳統「男主外，女主內」的觀念前進，似乎也讓人不費力地遵循這個刻板理解，輕易得出責難、數落男方的結果。然而，故事特別安排一次陳靜視角的版本，頓時神來一筆般將故事從「渣男劈腿」的劇情拉升到另一層次，並回歸感情本質──在一場失敗的愛情當中，難道先改變的人就是元兇？討論誰對誰錯往往顯得徒勞，情感的變質悄然無聲。其實回頭來看，原本愛情建立的基礎便已薄弱，又怎能怪罪後來傾圮的對方呢？

台灣愛情電影長年受限於小清新的自溺打轉，即便《怪胎》的世界觀仍微小，但它的電影美學可說是橫空出世。兩位主角的穿著搭配、家中擺設與鏡位構圖，以及從排列位置到整體配色的小細節，無一不看出設計用心，更是台灣電影中少

見大玩攝影尺寸變化的作品。

至於電影主力宣傳的「全片用 iPhone 拍攝」，我其實並不那麼在乎，畢竟經過穩定器的控制，影片中是無法明顯感受到差別的。電影的確承接了用智慧型手機拍攝的優點，包含畫面靈活、速度與鏡位的多元，例如當你要拍抽屜視角，不再需要把整個抽屜打掉以容納大型攝影機，只需將手機擺在抽屜裡，一個鏡位便完成了。

一貫的風格也出現在運境技巧上。《怪胎》的運鏡總隨著演員活動才動作，當演員停下，鏡頭運鏡也同步停止。這樣的視覺效果像極了監視器，營造出觀眾的私密窺探感，透過畫面見證一場怪奇愛情的誕生與消亡。西方有以鏡頭強迫症著名的導演魏斯·安德森（Wes Anderson），台灣則有這位廖明毅。經過《那些年，我們一起追的女孩》《六弄咖啡館》等執行導演的經驗，廖明毅發展出自身獨樹一幟的風格，在他首部執導的長片中，有意識地在這些技巧下功夫，在在呈現出電影的乾淨、簡潔與直接，宛如攝影鏡頭也有著 OCD，觀影體驗既有趣、好玩

又舒服。

　　每個人皆有自己的問題，評斷他人正常與否便顯得既武斷又無知。愛情，就像是在對方身上，找到自己同樣承受的病灶。在遇見時，心想「太好了，你也有病！」，並且偷偷地，希望你永遠不要痊癒。

走過黎明、日落與午夜

——看《愛在》三部曲

風光明媚的日光下，一輛從布達佩斯出發的列車在歐陸橫亙駛過，席琳和傑西的緣分便從這節車廂開始。青春男女彷彿散發著光芒，對未來充滿激情，她來自法國，他來自美國，像所有初次相遇的陌生人一樣，問起彼此的家鄉，聊起對方的夢想。

有一次我在後院玩耍，姊姊教我怎麼拿公園的水管，朝著陽光噴去就會看見彩虹，然後……我在噴霧中看見了剛過世的祖母，她就站在那邊對我微笑。

我站在那裡好一陣子，最後我放手了，她也隨之消失。我跑進屋裡告訴爸媽，他們叫我坐下，說我一定是產生了幻覺，但我知道自己當時看到了什麼。

——傑西（一九九四年）

《陽光普照》中的曉貞為了聽完阿豪的故事，眼睜睜看著公車離開也要繼續和他待著；《以你的名字呼喚我》裡的艾里歐觀察奧利佛的一言一行，就算靜謐的夏天因而掀起漣漪也在所不惜。席琳也是，傑西大膽邀她一起在維也納下車遊歷，席琳考慮半晌，最終答應。多年後才知道，席琳早就被傑西吸引，在某一個瞬間，某個眼神，誰知道這就是他們心動的時刻。你相信一見鍾情嗎？《愛在黎明破曉時》（Before Sunrise）給了我們最美好、初萌芽的愛，沒有婚姻，沒有兒女，只有彼此，和一大片等待探索的風景，現實還很遙遠。

快轉到十年、二十年後，你結婚了，只是婚姻已經失去初遇時的火花。你開

黑盒子裡的夢　252

始埋怨丈夫、開始憶起過去擦肩而過的人，心想著假使選擇其他人，現在的生活會不會有所不同，而我就是其中一個。你可以想像未來的自己回到過去，就為了看看當年錯過什麼。

——傑西（一九九四年）

長大之後，我們愈來愈不願談愛，在愛之前有太多待辦事項擋在前面。談愛，似乎變成一種幼稚又過時的行為。我們嚮往獨立、鼓吹自主，縱使不再相信真愛、不再相信一見鍾情，終究我們都還是渴望去愛，也渴望被愛。初戀之所以總是最美，只因唯有初戀是毫不保留，是飛蛾撲火，是一閃即逝，將自己的全部都交了出去。我們真的成為柏拉圖口中，帶著傷痕去尋找另一半的殘缺靈魂，彷彿只有與之交合，我們方能完整。但真正能持續的，永遠不是轟轟烈烈的鮮花告白，而是細水長流的平淡與日常。

傑西和席琳很快就對當年沒有留下聯絡資料便離去的舉動感到後悔，那時的

浪漫與瀟灑，轉頭竟成為扼腕至極的愚昧。離開了九〇年代、邁向千禧年後的世界，起初教人興奮，不出一段時間卻愈發搖搖欲墜。恐怖主義、跨國企業在開發中國家的剝削與環保議題成為人類的新敵人，砲火聲從未止歇，卻在全球化的浪潮下被調低了音量。

九年後，在巴黎的莎士比亞書店，傑西與席琳再次相遇。

在《愛在日落巴黎時》（*Before Sunset*）的故事中，傑西帶著自己的新書到巴黎參加發表會，新書內容便是那晚與法國女子的邂逅。在幾乎與傑西並行的角落，站著一位金髮女子，不若記者們紛紛搶奪著作者的眼光，那名女子站在一旁，不作聲地、若有所思地，端詳傑西的一切。

是席琳。

「嗨！你好。」

「你過得好嗎？」

維也納那夜相約半年後再見的承諾沒赴成，卻在九年後奇蹟重逢。可這回，時間也沒對他們多寬容，日落之間就得分離。我們應該早一點遇上彼此，這或許是每對情人都想說的話，可愛情這件事偏偏就是如此弔詭。若席琳當年的火車車廂席次差一節，若席琳沒有在書局看見傑西要來的消息，早一天、晚一刻都是錯過。因此，能遇見彼此，就是萬千寂靜的結果中，最美好的巧合了。

日光傾城的戀愛，從維也納變成巴黎。重逢在真正的浪漫花都，兩個人都已年過三十，對於人生，對於世界，多了理解，也多了一點失望。

當你年輕的時候，你會相信你將認識很多人，但後來才發現，能交流的人其實很少。

——席琳（二〇〇三年）

傑西已經奉子成婚，名存實亡的婚姻仰賴孩子勉強維繫。他說，和誰結婚並

不重要，婚姻只是一種負責任的表現。然而，當他知道自己在前往婚禮的路上，在那條百老匯和十三街路口看見的金髮女子真的是席琳後，他輕輕搖搖頭，她則失望地看著他。那刻，他們知道彼此又錯過了。

在車上，他們終於忍不住這麼多年的等待，對於戀愛的死心，其實是想再次接收愛的求救。只是他們不再孑然一身，褪去年少輕狂的爛漫，兩人都帶了歲月的包袱。然而在彼此面前，他們依然能放下那些包袱與面具，坦誠以待。

初見那天，傑西看見席琳的髮絲擋住臉龐，想伸手去撥卻收回了；再見這天，席琳看見傑西痛苦的模樣，想拍拍他的肩，卻也收回了手。他們之間總是差了那麼一點，命運捉弄，正是遺憾使擁有格外珍貴，巴黎聖母院終有消失的那一天，但我們又何曾認真地瞧上一眼呢？

人們總是覺得自己是唯一痛苦的人。當我讀那些文章的時候，我覺得你的生活是完美的，擁有太太、孩子，出版了自己的作品，現在看來你的生活比我

You meant for me much more

Than anyone I've met before

One single night with you little Jesse

Is worth a thousand with anybody

——〈A Waltz for a Night〉

進有甚麼值得驚慌，沒甚麼人聽老搖滾也未

暗地，現在我卻已昏昏欲睡。

書店裡滿坑滿谷可以買到……多少年之前聽得昏天

我口中的老搖滾，多少年之後幾乎已不再流行。但現在，

——後記（二○○三年）

選讀。

《愛在》來到最終曲《愛在午夜希臘時》（*Before Midnight*），傑西和席琳總算在一起，這是許多童話故事的終點，卻是現實世界中考驗愛情的起點。

「假如這世上真的有神，我相信祂不會活在我們的身體裡，不是你也不是我，而在我們彼此之間的小小空間中。假如這世上有魔術，那一定是為了試著讓人能夠互相了解、彼此分享……我知道要真正理解另一個人簡直是不可能的事，但是有什麼關係，對不對？有嘗試的心最重要。」二十三歲的席琳曾經這樣說。

然而，四十一歲的席琳還會這樣認為嗎？為了女兒，她再也沒有個人空間；為了婚姻，她幾乎犧牲自己的思考時間。在外，傑西是鼎鼎大名的作家，席琳只能被迫成為鑲入他書中筆下的浪漫女主角。她不想當誰的附屬，「成為獨立、自主的女性」言猶在耳，現實的闖入使她不再可能成為自己。

從無話不談的惺惺相惜，轉眼間變成連當「兩秒的朋友」都是奢侈，是誰變了嗎？愛情與婚姻是不同的，一段婚姻的失敗，通常沒有誰會是絕對的壞人。就像《婚姻故事》裡的妮可與查理，他們不是不愛了，而是婚姻使彼此太疲憊，太

多的讓步和隱忍，終使那條名為婚姻的繩索愈磨愈脆弱，直到一方狠狠切斷。

我們出現，我們消失，對某些人來說，我們非常重要，可我們只不過都是過客。

在午夜的愛琴海畔，在某一個瞬間，他們想起十八年前的維也納那夜，想起彼時對於愛情的渴望與憧憬，也想起在狹仄的唱片行裡，兩人互相迴避又忍不住凝視對方的眼神。愛情是一段體驗，大多數的我們只知道它的酸甜，而對苦澀不聞不問。等到步入婚姻才知道，那些長長久久的模範夫妻，背後該有多少辛苦不為人知，聽到有夫妻在一起七十多年，天啊，怎麼辦到的？你還能再忍受我嗎？

當我們一路從《愛在黎明破曉時》、《愛在日落巴黎時》到《愛在午夜希臘時》，看著跨越十八年的現代愛情故事，若有所謂史詩級電影，《愛在》三部曲可謂愛情史詩電影，描繪愛的方方面面，浪漫濃抹或細緻寫實，使此系列將成為愛情電影

不朽經典。

　　每集總會看見的長鏡頭，叩問愛情本質，反思人生課題，都濃縮成饒富趣味的一段段對白。我們為片中故事感動，期待自己是否有那麼一天能遇上一位得以心靈交流的對象。我們也為片中故事流淚，當愛成為日常，而日常終歸平淡，我們還能從中看見對方的最初模樣嗎？

　　這就是現實生活，不完美，但卻真實。

　　還在那兒，還在那兒，消失了。

　　席琳望著太陽落下，消失的是什麼呢？

　　我想，消失的不會是愛。

<div style="text-align:right">

——席琳（二〇一二年）

</div>

Under

stand

沒有反派的白色巨塔

——看《機智醫生生活》

二○二○年剛開始，突如其來的新冠病毒疫情卻頓時擾亂了所有人的生活模式。世界各地的醫護人員如臨大敵，除了面對泉湧不止的病人，也要處理自己失序的生活，甚至可能還得面對他人的異樣眼光。

人們對白色巨塔內的生活並不全然了解，醫生與病人、病人家屬間的關係也並不總是和諧。此時，《機智醫生生活》（슬기로운 의사생활）這部南韓電視劇恰好在對的時間點出現，我們除了在這醫生五人幫的友情中尋找慰藉，也從中更加理解醫護人員的生活，說出的每句關心不再只是缺乏感情的口頭表達。

好好說一段沒有反派的日常故事

《機智醫生生活》由《請回答》、《機智》系列導演申元浩（신원호）與編劇李祐汀（이우정）再次攜手合作，這對黃金搭檔過往曾創造無數經典，可謂韓劇界品質保證。特別的是，兩位都並非影視相關背景出身，申元浩畢業於首爾大學應用化學系，李祐汀則是貿易系畢業，這或許讓戲劇的視野與觀點獨特許多。

在他們的作品中，看不見罪大惡極的反派，也沒有活在完美泡泡中的富二代千金、少爺，反而擅於日常紀實與刻劃時代，在眾多甜美愛情與重口味韓劇當中獨樹一幟。編導團隊合作得宜，無論前期籌備（搭建逼真的醫院場景、演員接受音樂老師訓練）或細節處理（劇情伏筆、前後呼應），突破韓劇中少有的高度與細膩程度，彰顯了南韓影視界的軟硬實力。

正如前作《請回答一九八八》（응답하라 1988），《機智醫生生活》同樣以四男一女的組合，描繪五位醫學系學生從大學同窗到進入醫院各自執業的成長過程。

情節不乏曖昧成分，但更多的是令人稱羨的友誼，這也是申元浩作品一貫的核心母題。儘管此劇對白中常出現醫學專有名詞，適時出現的註釋不至於影響理解，反倒讓觀眾增加了醫學常識，也有助於換位思考：如果今天站在手術台前的是我，承受的壓力有多大？

醫院是一個能看盡生老病死的地方，藉由每集出現的病患，勾勒出他們形形色色的故事，並折射社會現況與醫療議題，像是描繪器官捐贈、墮胎、慣性流產或癌症復發的眾生相；或敘述醫師在面臨家屬求情時，如何在給予力量卻又不能保證痊癒的底線徘徊；又或者是發現自己瀕臨罹癌邊緣，看似無所不能的醫師也如病患般脆弱恐懼。

這些冰冷的機器與規範下，是溫熱的人類情感。我們能看見白袍與口罩之後，那些醫生們的面孔，他們無時無刻不在生死之間做決定。而他們跟我們所有人一樣，也害怕做錯選擇。

很多人說編導團隊擅於製作貼近人生的作品，我則認為，它的痛苦與挫

折深刻寫實，但情感和溫暖相較下卻不那麼真實：多少人有幸擁有《請回答一九八八》的那條青春巷弄，擁有《機智醫生生活》裡跨越言語的親密友情？然而，我們都必定經歷過劇中的黑暗、無助與懼怕，所以能同理人物角色的苦悶與傷悲。因此，這些作品的敘事總能打動失去情感依附的現代人，毋須仰賴肥皂劇式的一波未平一波又起。

只要好好講述一段日常故事、一段難以在現實中擁有的友誼，就足以帶來無限寬慰。這部作品好比成人童話，因為在現實面前，任何反派都顯得善良，而最大的反派，就是現實。

不具名人迷思的選角策略

相比其他卡司星光燦爛的韓劇，《機智醫生生活》的主要演員可能較不那麼為人所知。申元浩導演習慣使用知名度尚不高的新人，一來易於雕塑，二來也和劇中人物的平凡形象不謀而合，因此成為觀眾挖掘新面孔的寶庫。

許多現今大名鼎鼎的南韓演員皆於此嶄露頭角，如年輕演員朴寶劍（박보검）、柳俊烈（류준열）、柳演錫（유연석）等，都與申導演合作爆紅後展開星途。

此外，實力派演員如金善映（김선영）、羅美蘭（라미란）等，也都在演出其系列作品後，才逐漸被觀眾認識，有機會擔綱他劇的主要角色。走紅後的他們也時常在申導演後續的作品中客串，帶給觀眾驚喜。

《機智醫生生活》亦然，除少數已有知名度的演員，大部分成員的螢幕經驗不多。儘管如此，他們其實都不是表演界新人。劇裡更有好幾位音樂劇出身的實力演員，包括曾獲頒音樂劇后的田美都（전미도，飾演蔡頌和，演出音癡真是為難她了），還有曹政奭（조정석，飾演李翊晙）、柳演錫（飾演安政源）、金大明（김대명，飾演楊碩亨）、丁文晟（정문성，飾演涂材學）、郭善英（곽선영，飾演李翊純）與安恩珍（안은진，飾演秋敏荷）等，也都是音樂劇演員。

其中，丁文晟與田美都合演的音樂劇《也許是快樂結局》（Maybe Happy Ending），自二〇一六年在韓首演至今已邁入第三季；曹政奭、柳演錫與丁文晟更

先後擔任外百老匯經典音樂劇《搖滾芭比》（Hedwig and The Angry Inch）韓語版的主角海德薇格（Hedwig），我有幸曾在台北看過丁文晟主演的場次，表演與演唱實力功夫深厚，感染力相當驚人。

申導演不信仰名人迷思，不依賴已經閃閃發亮的巨星，而選擇發現、製造寶石。只要一直挖掘優質新演員，產業便會持續活絡，既避免斷層出現，也能解決困擾台灣影視界的「接班問題」。南韓影視圈願意起用、重用新人，才有機會創造新一代巨星，使南韓既不匱乏男神、女神，也不缺少具票房號召力的國民演員。

老派的浪漫，有誠意的情懷

營造情懷，是最有效的溝通方式，不但能勾起一代人的集體回憶，也彷彿讓那些被定格的年華再次生動起來。而在影視作品中嵌入當代環境背景，便是標誌出鮮明時代色彩的重要方式。《請回答一九八八》是漢城奧運後的南韓，邁入高速現代化的最後一次純樸回首；《請回答一九九四》（응답하라 1994）敘述在南韓首

代偶像興起的年代，一群到首爾念書的少年、少女在追星與人生之間的探索，同時也提及三豐百貨倒塌與一九九七年的亞洲金融危機；《請回答一九九七》（응답하라 1997）則是韓流突飛猛進的華麗年代下，青少年的青澀成長歷程。

而《機智醫生生活》雖以現代為背景，仍偶爾穿插一九九九年的過往回憶，並透過「老歌新唱」的傳統，快速將觀眾帶入時代漩渦。劇中主角翻唱李承桓（이승환）、樂隊動物園（동물원）、Crying Nut、申孝範（신효범）等人的音樂作品，也演唱了經典電影《緣起不滅》（클래식）的插曲。儘管台灣觀眾對這些歌曲較為陌生，但他們都是南韓八〇、九〇年代膾炙人口的歌手，不僅能夠引起舊時代觀眾共鳴，也帶動新時代觀眾認識過去。我尤其喜歡每集必出現的練團片段，流暢的演奏背後是主角群費時一年以上的樂器訓練。即使不見得能推動劇情前進，卻帶著老派的浪漫，彷彿在那間小小的練團室中，時間從來不曾老去。

「你最近有為自己做什麼事嗎？」劇中的一句話，問到觀眾的內心深處。在這個紛亂的時代，幸好還有這樣一部戲，帶給我們一些溫情，一些安穩。

比傳染病更可怕的事

—— 讀《我要活下去：韓國MERS風暴裡的人們》

如果沒有人訴說故事，我們何以理解那些深埋在社會底下，一次又一次在風暴過後被吹散的人們？終究無法回歸原位的他們去了哪裡？旁觀的社會又做了什麼？

二〇一五年在南韓猖獗爆發的「中東呼吸綜合症」（MERS）感染疫情，喚起人們對傳染病那看不見的微狀恐懼。政府的毫無作為使國民暴露於高度風險之中，一年前世越號撕裂的傷口尚未撫平，病毒宛如一只肉眼看不見的針頭，一針一針，又扎在身處失序國家的南韓國民身上。

在《我要活下去》（살아야겠다）中，故事以偶然在急診室相遇的三位人物為主軸：有著美滿家庭，總是體諒旁人的牙醫師金石柱、在出版業奉獻一生，對書籍瞭若指掌的女強人吉冬華、正要邁向理想之路，因父喪忙於後事的實習記者李一花。最初，因政府不夠精準的判斷標準，使得染病的 MERS 病人並未被安置於負壓病房，後續造成大規模的感染。也許是某一次的走近，某一次的交談，或甚至僅是擦身，他們被名為 MERS 的惡魔纏上，從此命運有了共通點。不過，真正令他們畏懼的不是傳染病，而是政府一再的延誤與錯判，還有幾乎與之為敵的全民眼光。

主張「文學應站在弱勢這邊」的作者金琸桓（김탁환）筆鋒尖銳，揉合現實考究與人物故事，用文字構建一面映照社會的明鏡。作者前作《謊言：韓國世越號沉船事件潛水員的告白》、《那些美好的人啊⋯永誌不忘，韓國世越號沉船事件》（아름다운 그이는 사람이어라）以不同視角、立場與鮮為人知的第一現場，還原一個個錯誤源頭，釐清責任歸屬。從二〇一四年世越號船難到二〇一五年

ＭＥＲＳ疫情失控，要找出共同點並不難，我們從中看見迂腐的體制、卸責的當權者、便宜行事的媒體，乃至於大眾對被害者的誤解演變為敵視。作者對事實做了多少考究，文學上的控訴力道就有多麼強烈。

透過小說的陳述，讀者得以與承受災難痛楚的小人物攜手前行。縱使虛構與現實邊界模糊，來自田野調查後產生的人物、對白、遭遇與記憶，確實以不同形式在某些人身上作痛。

設定或許虛構，但痛苦千真萬確。唯有意識到一切事態皆已是過去式，才會體認到當事人巨大的孤寂與無助，進而加入對抗的行列。一切源於關注，關注導致表態，表態最終引發行動，這是所有社會暗處得以見光的途徑，而這本書也引領我們在閱讀他們悲傷的極短篇後，一同成為共同監督者。

小說後半部分聚焦於牙醫師金石柱，身為「南韓最後一位ＭＥＲＳ患者」，他的身體同時承載著淋巴癌與ＭＥＲＳ病毒。故事敘述他如何孤獨奮鬥卻一再被人為因素擊倒，文筆勾勒情感，敘事精采而令人動容。書寫者打破確診數字，一

窺背後的人性，也將被汙名化成病毒源的患者，回歸為人。

當你查詢現實中確有的那位「南韓最後一名MERS患者」，會驚詫我們得到的資訊被簡化了多少，然而我們當時就這樣接受了。世界衛生組織（WHO）認定的「疫情結束」，是從最後一名確診患者痊癒之日開始計算的二十八天內，都未再出現新增病例才算符合。當南韓宣布結束MERS疫情，有誰仍未脫離這場風暴？

痊癒的人在康復後依然在社會上處處碰壁，求職遭拒或承受異樣眼光。他們從來沒有脫離這場風暴，依然背著沉重的原罪，彷彿仍被關在隔離房中，看著玻璃窗外的人自在走動，隔著一扇一扇又一扇門，何時才能真正走出去？

只有社會願意把患者當作「人」看待，彼時他們才會真正痊癒。歷史總是一再重複，五年後，新型冠狀病毒從亞洲開始，不到幾個月的時間便蔓延至全世界。閱讀此書的當下，我每日看著確診人數、死亡人數破紀錄，人們從忽視、恐慌，到後來麻木，案例一、案例二……案例兩千萬……如果我們將這些數字想像

成一個個活生生的人，便能輕易感受到在病毒面前，人類實在過於渺小，我們卻

仍陷在無知的迴圈中，忙著對抗彼此。疫情被視為最有利的政治工具，互相你從

我打，隱瞞和謊言散落各地。儘管 MERS 疫情已過了五年，許多人卻似乎從未

自這場教訓中獲得成長，我為此感到悲傷。

　　有什麼是比傳染病更可怕的事？絕對是傲慢、汙名和歧視——被害者被指責

為加害者，為了未犯之罪而被迫服刑。誰知道，又有多少故事的開頭，起源於人

為疏失呢？

在他眼裡，望見天堂

——看《幸福的拉札洛》

如果一個人能同時受到折磨和祝福，他的名字必定是拉札洛。

「拉札洛……拉札洛……」樹林間呼喚拉札洛的聲音此起彼落，宛如詩歌一般，但美好的音節卻是由強迫勞動所組成。在這塊與世隔絕的土地，村民們渾然不知外界發展，彷彿時間靜止，仍然保有歐洲一九七〇年代的封建制度。

這些村民們為假冒成貴族的商人所奴役，合理薪資、工時制度是他們不曾聽過的字眼。他們日復一日重複著工作、納稅的苦日子，有人想離開這裡，但沒有人真的成功過。

在一群農奴之中，有個好脾氣的男孩名為拉札洛。他的地位低微，無論任何人囑咐他做事，他總來者不拒，所以所有人都喜歡使喚他。儘管如此，拉札洛也沒有怨言，他的天真、樂觀和快樂招來折磨，但他卻只感到愉悅。

直到地主之子坦奎迪的出現，這座不思議之村出現了第一個缺口。坦奎迪是個任性又驕縱的貴公子，他成天跟在拉札洛身邊玩耍，而拉札洛也將之視為一種工作而樂此不疲。一日，坦奎迪佯裝自己被綁架以換取贖金，眾人因遍尋不著，只好驚動警方駛著直升機進入這座村落。最終沒找到人，卻發現更大的祕密。外面的世界發現了這座村落，眾人對村落的治理方式大吃一驚。於是貴族成了犯罪者，村民成為笑柄，曾經奉為圭臬的封建制度與佃農制度，現在成為被踢到腳邊、不屑一顧的過時產物。

那一刻，時間粗魯地闖進了這座村落，彷彿一支被強迫快轉的錶。然而，每個人的思想與習慣卻還停留在原地。

當所有人都被接出村時，唯獨拉札洛還留在村子裡，沒有人看見他的影子。

原來，從沒見過直升機的拉札洛，望著天空驚呆了，卻一個不小心失足從高聳山谷跌落，一動也不動，倒臥在草地上。

這時，另一頭的村民女孩開始述說關於一隻狼的故事。那是一匹衰老到無法再狩獵的狼，因為被狼群排擠而愈來愈接近人類居住地。牠偷吃人類的食物，令人不堪其擾。束手無策的村民希望聖徒能與牠談判，還給村落一個安寧。聖徒答應了人們的請求，出發尋找那匹狼，只是他長途跋涉後，仍然找不到狼的蹤跡。

走著走著，殊不知自己已成為狼眼中的獵物。終於，聖徒在雪中精疲力竭，狼慢慢接近，正要開始享用他之際，狼聞到先前從沒聞過的氣味，這氣味使牠停住，聞遍了聖徒全身。

「那是——一個好人的味道。」

回到拉札洛墜落的山谷，只見一匹飢餓的野狼真的經過拉札洛身旁，嗅了嗅氣味便離去。啊，拉札洛便是那個好人。當眾人以為他已死去，拉札洛卻毫髮無傷地再次睜開眼睛，只是這一閉，時間已過了數十年。

曾經與他一起工作的朋友都老去了。重逢時，他們看見容顏絲毫沒變的拉札洛，驚詫地跪在地上，宛如膜拜著神蹟。時間巨輪轉了一圈又一圈，他們脫離了封建主義的束縛，來到了自由社會，卻因缺乏一技之長而淪落為街頭遊民，有一餐沒一餐地度日。此時的拉札洛，使他們憶起那段苦悶但卻飽足的生活。

拉札洛想找到坦奎迪，沒想到兩人見面後，曾視他為摯友的坦奎迪也只是打發他幾句。人世無情，拉札洛還是那樣純真，那樣純粹，是墜入凡間的天使，終究無法在這個世道上生存。他不朽，因為善良；他墜落，也因為善良。

「拉札洛」（Lazzaro）來自《約翰福音》（The Gospel of John）中的「拉撒路復活」（Raising of Lazarus），只是當拉撒路在二十一世紀復活，諸神黃昏，耶穌不顯靈，他面對的世界早已殘破不堪。良善背叛他，他卻從不捨棄良善，像那匹狼，自始至終無法融入任何團體，最後的一條路，只有獨自出走。

《幸福的拉札洛》（Lazzaro felice）由義大利導演艾莉絲・羅爾瓦雀（Alice Rohrwacher）自編自導，諷刺現狀、批判宗教的意味充斥全片。義大利近年深受

難民問題所苦，一批批難民從非洲、中東冒險渡海來到歐洲，基於地理因素，義大利便成了他們第一個落腳地。這些渴求展開新生活的難民，以為自己踏上歐洲便美夢成真，沒想到這只是另一個噩夢的開端。前方等待他們的是，在難民營中不見明日，在社會、職場處處受到刁難與排斥。難民豈不像那些天真的村民？外面的世界以為自己正幫助這些村民，以為自己「解放」了這些村民，卻只是一廂情願式的剝奪，他們非但在所謂「新世界」中無任何容身之處，連想聽音樂都會被象徵包容庇護的教會給趕走。

這部電影的迷人魅力來自十六釐米膠卷拍攝的鏡頭質感，那些在歐洲農村的場景，以及魔幻非常的劇情架構，宛如一則成人童話，提醒我們正身處什麼樣的世界。我們遺忘的太多，擁有的太少，卻不自知而洋洋得意。演員亞德里安諾‧塔迪歐羅（Adriano Tardiolo）未經修飾的樸實氣質，是不可多得的樣貌，也使拉札洛成為令人難以忘懷的經典電影角色，彷彿他就是拉札洛本人，那是天使的臉孔——我們能在那雙澄澈的眼眸中，望見天堂。

《幸福的拉札洛》是我當年度最喜歡的電影之一，儘管它的設定抽離現實，內容卻比任何童話都要真實；儘管它有些平淡無華，卻讓人看見生命中，那瓣自我綻放的葳蕤。不是曲高和寡，也沒有故弄玄虛，它映照著現實世界至為寫實的模樣——何時我們已不知不覺習慣了這種殘忍？在權力的貪婪結構下，拉札洛不再，良善不再，那便是地獄的降臨，而我們的世界正朝著這個方向前進。

電影末端，拉札洛走入銀行，他手中的那把彈弓，是信物，卻也成了武器，那是他第一次想改變這個世界的瞬間。只是，他還來不及辯駁，就被話語淹沒，人們親手埋葬了他，種種神蹟在人心面前，顯得可笑又微不足道。只見拉札洛化作一匹狼，往森林的方向奔去，那是未經汙染的世界，是良善仍存在的傳說。他生於塵土，也終將歸於塵土。

而那顆來不及擊出的石子，卻狠狠地，用力地，砸在世人頭上。

《寄生上流》如何走上奧斯卡最佳影片的得獎舞台？

第九十二屆奧斯卡頒獎前夕，最大獎「最佳影片」之爭圍繞於英國電影《一九一七》與南韓電影《寄生上流》之間。根據所有工會獎、英國影藝學院獎（BAFTA）與各大影評人協會獎之意向，幾乎主流媒體與影評人都預測《一九一七》將拿下最佳影片與最佳導演。眾人認為即便《寄生上流》再優秀，可能仍無法扭轉外語片的宿命，正如它的前輩《羅馬》與《臥虎藏龍》。

隨著奧斯卡典禮的推展，各大獎項得獎者大多都如預期頒出，直到第一個驚喜出現——奉俊昊驚喜拿下最佳導演。奉俊昊不僅是南韓第一人，也是繼李安之

後，第二位獲得此殊榮的亞洲導演。一陣狂喜過後，這似乎使得《一九一七》拿下最佳影片的預測變得更明朗，且根據奧斯卡過往習慣，外語片要同時獲頒影片和導演是難上加難。若該電影又正巧是部亞洲片，得獎前例根本是零。

然而，頒獎人珍．芳達（Jane Fonda）撕開最佳影片信封的剎那，唸出了《寄生上流》。

奧斯卡獎頒完後，整個獎季算是正式告一段落。與其說奧斯卡是電影最高殿堂，它更像是一場選戰，看誰人緣好、資金多、發行商夠不夠「給力」。因此千萬別天真地認為奧斯卡得獎者必定是當年最佳，即便得獎的都是優秀作品，但不可否認，背後有更多人為操作的成分。

這次《寄生上流》的獲勝，確實實至名歸，但若只把它當作一次奇蹟讚嘆，就太小看這部電影了。那麼究竟，《寄生上流》是如何走上奧斯卡最佳影片的得獎舞台？

奧斯卡的補償心態

日本、台灣都曾拿過奧斯卡最佳國際電影（前稱最佳外語片），南韓電影在《寄生上流》前卻從未提名過任何奧斯卡獎項。首部入圍奧斯卡最佳國際電影初選名單的，還是二〇一八年獲坎城場刊最高分的《燃燒烈愛》，然最終距離五強仍差臨門一腳。當時許多人為此抱不平，不過《燃燒烈愛》的挫敗沒有白費，它成為一年後南韓捲土重來的重要紅利。

雖然南韓政府令人不解的選派策略難辭其咎，但奧斯卡長期對南韓電影的冷落，在南韓影視實力於亞洲名列前茅、影響力更是擴及全球的現今，顯然早已不合時宜。南韓需要奧斯卡，作為南韓電影一百週年後的第一座里程碑；奧斯卡同樣也需要南韓電影，用以彰顯自己拋棄過往最為人詬病的大美國主義。正巧天時地利人和，二〇二〇年出現這樣一部人人都愛的外語片，雙贏局面就此產生，過去對南韓的低估與忽視，一次加倍奉還。

政府、國內外發行商組成金三角

早在二〇一九年十月獎季初期，南韓政府便宣布由文化體育觀光部、電影振興委員會，與南韓發行商 CJ E&M 和美國發行商 Neon，共同組成特別專案小組，以「提升南韓形象」為目的，全力投入《寄生上流》的宣傳活動。

一部電影能否攻占獎季，品質固然重要，但發行商才是決定性因素。二〇一五年侯孝賢獲頒坎城影展最佳導演的《刺客聶隱娘》，原先在各大影評人協會頗有斬獲，備受期待能再次提名奧斯卡外語片，結果卻連第一輪初選名單都擠不進。原因出於北美發行商「Well Go USA」公關不足，台灣政府提供的資金也不夠充裕。（巧合的是，二〇一九年角逐失利的《燃燒烈愛》與更早的《賽德克巴萊》，雙雙都是該公司所發行。）

南韓這次既然要雪恥，就必須著重於發行策略。《寄生上流》在二〇一九年五月先是在坎城拿下最高榮譽金棕櫚獎，接著亞洲區上映口碑爆棚，甚至在台締造

了破億票房成績。

隨著秋冬獎季起跑，《寄生上流》於二〇一九年十月在北美上映，發行商Neon 火力全開，不但重剪一支符合美國觀眾重口味版本的預告片，也特別著重社群經營，官方 Twitter 幾乎天天發推或轉推，Instagram 也開設奉俊昊過往執導幾部重要作品的官方帳號，如《玉子》（Okja）、《非常母親》（媽咪）、《末日列車》（Snowpiercer）等，為的便是讓歐美觀眾更加熟悉這位南韓導演。

影人魅力圈粉無數

線上經營之外，線下訪談也沒有少。發行商安排導演、演員勤跑映後，奉俊昊也藉由參與許多家喻戶曉的美國脫口秀節目，以個人魅力收服全場——謙遜、真性情、以演員為榮，以及時常有些呆萌的可愛舉動，令美國觀眾對他的好感直線上升。

典禮中每當唱名至《寄生上流》，觀眾呼聲總是高昂，以一個外語片來說是十

分難得、令人驚訝的現象。除了觀眾，許多好萊塢演員、導演也都在這次獎季中被這位有著可愛捲髮、性格好相處的南韓導演「圈粉」。

就連每回上台發表感言都能看見的隨行翻譯（同時是位導演）Sharon Choi（최성재），也因忠實流暢地傳達導演本意，而受許多網友關注和多篇媒體報導。儘管坎城首映已是二〇一九年五月的事，《寄生上流》的曝光度隨著獎季進行卻不減反增。

至奧斯卡頒獎前日，《寄生上流》美國票房收入約三千五百四十萬美元，此成績拿來和美國片相比並不算太亮眼，但受到得獎氣勢加持，最終票房締造超過五千三百萬美元的佳績。而這也是二〇一九年票房最高的外語片，同時是美國史上第四賣座的外語片（前三名分別為台灣的《臥虎藏龍》、義大利的《美麗人生》〔La Vita è Bella〕與中國的《英雄》）。

此外，網路上亦可看見許多歐美影評人的評論影片，社群媒體也廣傳此片的迷因（meme）和二次創作，發行商的宣傳功不可沒。

南韓導演的好萊塢經驗

有人說，到了今天才發現南韓電影這麼厲害，有人則對此抱持質疑、輕蔑的態度。然而，南韓電影實力變強不是一、兩年的事，至少持續蓄積了二、三十年的能量，是許多名導如金基德（김기덕）、李滄東、朴贊郁（박찬욱）、洪常秀（홍상수）等人持續在國際間曝光的成果。

跟李安一樣，奉俊昊也在南韓國內成名後，赴好萊塢磨練好幾年，吸收西方電影工業的實力。這經歷使他關注舉世共感的題材，並善用西方觀眾熟悉的敘事手法，遊走在藝術與大眾類型之間，樹立了獨特的電影風格。此模式並非特例，許多南韓電影都循著這樣的道路，以打入好萊塢為終極目標。

除了奉俊昊，能與他一同並列的優秀南韓導演並不少，使得每年三大國際影展中，南韓電影皆能保持高參與度，而這正好與台灣電影產業的需才孔亟，形成強烈對比。

奧斯卡正在改變嗎？

奧斯卡頒獎前，幾乎沒有人能篤定《寄生上流》將獲頒最佳影片。儘管它可能是許多人心中的最佳電影，但由於語言、評選制度、隱性偏見等因素，奉俊昊口中那「一英吋高的字幕障礙」對美國觀眾來說，仍是影響觀影的重要關鍵。

奧斯卡頒給外語片最大獎，的確跌破眾人眼鏡，也試圖使人相信奧斯卡正在緩慢轉變。不過，正當《寄生上流》劇組得獎致詞告一頓點，鏡頭卻直接強行切換至頒獎人珍‧芳達，燈光也逐漸暗下，直到一眾明星演員大聲鼓譟，典禮主辦方才重新給得獎人致詞時間。劇組最後一位致詞者是南韓 CJ E&M 集團副總裁李美京（이미경），也正是本片進軍好萊塢的重要推手。但在之後釋出的官方得獎致詞畫面，這段卻硬生生被剪掉了。這些細節與奧斯卡亟欲展現的「包容」顯然有些相互矛盾。

奧斯卡正在改變嗎？我相信是的，不只《寄生上流》的勝利，二〇二一年亞

裔電影人如趙婷（Chloé Zhao）和南韓資深演員尹汝貞（윤여정）的獲獎，也得以看見少數族裔更加被重視。愈來愈多非裔、亞裔與女性會員的加入，必然代表著評審觀點將逐漸拓寬。《寄生上流》的獲獎固然具時代意義，然而若以此認為奧斯卡已改頭換面，似乎過為武斷。承載著公信力岌岌可危的重擔，這個全世界最受關注的電影獎，還得經過很多年的考驗與檢視。

《國際橋牌社》的台劇發展新思維，如何影響影視產業？

《國際橋牌社》作為台灣首部政治劇，開播以來話題不斷，討論熱烈相當程度代表著高收視率，台灣人終於有了自己的政治劇。多年後我們再回頭看向此時，《國際橋牌社》將位於什麼樣的歷史定位？《國際橋牌社》的出現，又能為台灣影視產業帶來什麼影響？

政治劇與歷史的距離

《國際橋牌社》第一季以一九九〇至一九九四年的台灣為背景，那時台灣剛脫

離為期三十八年的戒嚴時期，報禁、黨禁一夜間成為歷史名詞。然而現實並未如「柏林圍牆倒塌」那般戲劇性變天，反倒只能一步接著一步緩慢邁向民主轉型，同時承受改變伴隨而來的陣痛。

儘管解除戒嚴，台灣仍如孩童般亦步亦趨地學習如何適應民主。這部戲以六位小人物作為敘事主體，分別為政、軍、媒與社會（白色恐怖家屬）這四條線鋪展故事情節，他們來回擺盪於威權與民主之間，並在摸索中學著拿捏分寸。

一九九〇年代初期彷彿是為台灣民主化鋪路的重要前言，戲中也記錄在那動盪時代下，台灣何以跌跌撞撞走至今日。

此類奠基於歷史事實的半虛構劇，遇上的最大問題會是：究竟該離歷史多近？太近，容易失去創作空間；太遠，則遠離脈絡，背負「誤導歷史」的罪名，傾向哪邊都是兩難。於是《國際橋牌社》選擇從一個不近也不遠的關鍵時代開始講述，並在重要角色埋下影射元素之餘，加入全然憑空創造的虛構人物（虛構並不代表缺乏邏輯的天馬行空，可能是一群人的集體化身，而非某位特定人物）。

儘管不完全照事件先後拍攝，但確實緊扣歷史脈絡，同時安排事件主角或公眾人物的客串彩蛋，帶給觀眾猜測與討論的趣味，也創造社群話題熱度。

「台灣記憶ＩＰ」的造夢計畫

《國際橋牌社》劇集是製作人汪怡昕提出「台灣記憶ＩＰ」的一環，預計將拍攝八季，一路從一九九〇年代拍至現今，加上以電影形式呈現的前傳與外傳，一一補足三十年來台灣政治現場的人物群像。

這是一項野心勃勃、前所未有的計畫。台灣人對土地認同的混亂、威權時代的遺緒使我們對政治習慣性保持緘默，但生活即政治，政治即生活，台灣民主進程充滿太多前人的努力和犧牲，這其實都是影視改編作品的靈感沃土。

讓我們看向最常被拿來與台灣比較的南韓，這些年來出現多少政治類型的電影與戲劇？南韓同樣在一九八七年邁入民主體制，也擁有相當程度的創作自由，積極將自己國家的歷史事件與政治故事搬上大銀幕，使外國人好奇進而願意了解

他們國家的歷史，藉此推動轉型正義和國族意識。

我們會發現，當一個國家願意自揭瘡疤、積極梳理自身歷史，外人反倒會給予尊重與掌聲，所以不難理解為何政治劇在眾多民主國家皆是熱門劇種。那遊走於真實與虛構之間的曖昧，喚起人民共鳴與記憶的同時，也將那些不該被遺忘的人事物傳承下去。

當然，觀眾能評斷戲劇本身好不好看，諸如剪接、燈光、劇本的好壞。但《國際橋牌社》正在做的，不僅是拍一部戲，若背後的困難與意義沒有被看見，便相當可惜。當我們進入劇組創立的臉書社團，發現成員中不乏歷史見證者與當時仍年幼或尚未出生的青年人，透過討論劇情、猜測影射和事件補充，在在都帶動不同世代的相互理解與對話，也對台灣歷史有著更全面的認識。

此外，導演透過詢問社團成員對該時代的回憶和見解，再將其想法放入劇本創作，一來一回，已然進行著台灣集體記憶的再創造，此現象與過往任何台劇都有著相當大的差異。

為何要採用季度制？

　　《國際橋牌社》預計拍攝八季，「季度制」能是糖果也能是毒藥，成效卓越的例子像是《紙牌屋》（House of Cards）花四年拍了六季，《冰與火之歌：權力遊戲》（Game of Thrones）則花了近十年拍八季，更不用說漫威（Marvel）與ＤＣ是如何以系列作品打造自己的英雄世界觀。無論觀眾在哪個時期或因哪位人物「入坑」，往往會愛屋及烏，被吸引至作品系列的世界中。成功的系列作品不但能免去炒短線的風險，也是影視作品玩到極致的商業模式。成功的系列作品不但能免去炒短線的風險，其帶動的收益規模與社群影響，也絕對勝過一部單打獨鬥的「神作」。

　　然而，若沒有在劇本草創期就完善規劃，便會完全喪失季度制優勢。相較歐美戲劇，台劇鮮少有規劃季度制的習慣，導致我們看到許多成功的台劇在推出第二季時，往往出現劇情疲乏、喪失新鮮感等共同缺點。

　　「選材」的前瞻性是最大關鍵，若題材本身不夠厚實，原先一部電影長度的故

事被拉成十、二十集就已是極限。一旦發現第一季成功後想順勢推出續作，卻因缺少事先規劃，導致劇情線沒有埋好、重要角色被寫死，或故事發展空間不大，便會出現狗尾續貂的結果。

通路端的責任

《國際橋牌社》從拍攝時期就遇上多方阻礙，題材問題導致投資方態度保守，就連拍畢後要在哪個平台播出的決定過程也命運多舛。

二〇一九年十一月，串流平台巨頭 Netflix 與南韓有線電視網絡 JTBC 簽訂協議，宣布三年內將合作推出二十部以上的韓劇。不僅如此，它也同樣與南韓娛樂財團 CJ E&M 旗下電視劇製作公司 Studio Dragon 簽訂類似合約。相較南韓的大張旗鼓，Netflix 自從二〇一九年在台灣推出自製劇集《罪夢者》、《極道千金》、《彼岸之嫁》與二〇二〇年上檔的《誰是被害者》之後，似乎明顯對台灣市場興致缺缺，投資方式也大多轉移為購買外國戲劇版權。外界猜測，這與自製戲劇表現

不如預期有所關聯。

通路支持力道薄弱，除文化部補助的資金以外，通路自主投入的資源太少，由內容端發動的部分又相較匱乏。Netflix 僅是其中一個案例，卻是台灣影視產業的集體隱憂。

「一夕成名」的迷思

培養戲劇產業需要耐心「比氣長」，偶爾出現一部佳作並不意味著產業起飛，而是得思考：「台灣一年能有幾部媲美《我們與惡的距離》這般成熟的作品？」、「除了《想見你》之外，我們還能拍什麼具備同樣水準的類型戲劇？」

當我們借鏡南韓，切勿忽略他們經歷多少年的經營，有多少戲劇與電影沒有被看見。如果只看到成功作品，便一心急著達成或超越，將龐大資金一次砸進某部戲，這種「畢其功於一役」的心態相當危險。成功可能只是夢幻泡影，如同過去一年出一部神劇就足以使人相信台劇起飛，但這種一廂情願式的認定不但缺乏

脈絡，更別提要是失敗了，怎麼辦？

若換個角度思考資源分配，將資金給予多一點創作團隊，宛如打造不同類型的大膽作品試驗場，使台灣的編劇團隊、動畫團隊、特效化妝團隊和後製團隊都能擁有更多練習機會與類型經驗，帶動競爭性，最終才能促使產業熟成。畢竟，沒有一下就到位的事，產業也不會因某部戲的成功而突然柳暗花明，這是一場必須不斷前進、不斷練功的長期耐力賽。

導演制與製片制

在一部電影的產製過程中，誰是擁有生殺大權的最高指揮官？雖然這個問題不夠細緻，但這是區分「導演制」與「製片制」最關鍵的差別。

華語影視產業傾向「導演制」，一部作品的導演時常同時肩負寫本、選角和後製等責任。這種「一切以導演意見為最終依歸」的制度，在一九八○年代「台灣電影新浪潮」影響下的影視產業尤其明顯，侯孝賢、楊德昌、萬仁等名導皆屬此

類。採用導演制通常能確保風格統一、維護藝術品質，不過因電影成功與否全然取決於導演功力，雖容易產出國際名導，但倘若產量不夠充沛或缺乏傳承，成功的可能終究是某些導演，而非整體影視產業。因此，在導演制的環境下，也就較難建立一個健康、安全的「產業鏈」。

好萊塢體系行之有年的「製片制」，則讓製片人取代實際執導之外的大部分責任，包含前期的市場調研、開發劇本與執行期間的預算控制與成效檢驗，乃至後期行銷與發行策略等，以較具商業觀點的方式連結創作端與市場端。與其說是打造「作品」，更像用「商品」視角看待、包裝故事，增加連結資源的能力。同時透過相互制約，能避免導演判斷失準的風險，也改善權力過度集中的副作用。

《國際橋牌社》便是一部採行「製片制」的作品，劇本找來十位編劇共同合寫，編劇廣納不同領域的職人，一同貢獻類型經驗。創作全程皆扣緊製片團隊科學化的市場判斷，配合創作者與觀眾的溝通，即便難以做到一蹴可幾，《國際橋牌社》仍著實提供台灣影視產業一個嶄新的方向，其所發揮的潛能值得期待。

從零到一的難度

《國際橋牌社》第一季成果被外界評為張力不足、演員表現有落差等，它也的確並不完美。不過，就算拍攝與上片階段遭逢這麼多挑戰與困難，它仍踏出勇敢的第一步。製作雖不夠成熟，但也在水準之上，透過類型的操作歷練，未來期待一季比一季更為純熟。

台灣影視產業必須擺脫「看看○○，想想自己」的階段，我們要給自己練習的機會，就像南韓不是一天就能產出《我只是個計程車司機》這種平衡政治議題與商業元素的作品，《紙牌屋》也絕對不是美國第一部政治劇。台灣的政治劇已經落後他國腳步，如果仍面對如此不友善的對待，未來又有誰會往這個吃力不討好的題材發展？

《國際橋牌社》的嘗試成敗未有定論，它還不夠好，但只要觀眾願意給它機會，給此類型戲劇機會，它們一定會愈來愈好。就算不是《國際橋牌社》，未來此

類型戲劇也一定會出現其他優秀作品。

台灣記憶的商品化要靠體制、通路與觀眾端共同協力，這才是台灣影視產業應當發展的方向。

AK00328

黑盒子裡的夢：電影裡的三倍長人生

作　　者——彭紹宇
主　　編——羅珊珊
特約編輯——石璦寧
內頁排版——薛美惠
美術設計——陳恩安
行銷企劃——吳儒芳
總 編 輯——胡金倫
董 事 長——趙政岷
出 版 者——時報文化出版企業股份有限公司
　　　　　108019台北市和平西路三段二四○號四樓
　　　　　發行專線——（○二）二三○六六八四二
　　　　　讀者服務專線——○八○○二三一七○五
　　　　　　　　　　　　（○二）二三○四七一○三
　　　　　讀者服務傳真——（○二）二三○四六八五八
　　　　　郵撥——一九三四四七二四時報文化出版公司
　　　　　信箱——10899臺北華江橋郵局第九九信箱
時報悅讀網——http://www.readingtimes.com.tw
思潮線臉書——https://www.facebook.com/trendage
法律顧問——理律法律事務所　陳長文律師、李念祖律師
印　　刷——綋億印刷有限公司
初版一刷——二○二一年七月九日
定　　價——新台幣四五○元
（缺頁或破損的書，請寄回更換）

時報文化出版公司成立於一九七五年，
並於一九九九年股票上櫃公開發行，於二○○八年脫離中時集團非屬旺中，
以「尊重智慧與創意的文化事業」為信念。

黑盒子裡的夢：電影裡的三倍長人生/彭紹宇著.
　-- 初版. -- 臺北市 : 時報文化出版企業股份有限公司, 2021.06
　　面；　公分. -- (新人間)
ISBN 978-957-13-9166-3(平裝)
1.電影　2.影評
987.013　　　　　　　　　　　　　　　　110010102

ISBN 978-957-13-9166-3
Printed in Taiwan